美育简本

中国瓷 一〇〇问

汤辉 邓增文 著

海峡出版发行集团
THE STRAIT PUBLISHING & DISTRIBUTING GROUP
福建美术出版社

图书在版编目（CIP）数据

中国瓷 100 问 / 汤辉，邓增文著． -- 福州 ： 福建美术出版社， 2023.11
（美育简本）
ISBN 978-7-5393-4520-8

Ⅰ．①中… Ⅱ．①汤… ②邓… Ⅲ．①陶瓷艺术－中国－问题解答 Ⅳ．① J527-44

中国国家版本馆 CIP 数据核字（2023）第 214286 号

出 版 人：郭　武
责任编辑：丁铃铃
封面设计：侯玉莹　李晓鹏
版式设计：李晓鹏　陈　秀

美育简本·中国瓷 100 问

汤辉　邓增文　著

出版发行：福建美术出版社
社　　址：福州市东水路 76 号 16 层
邮　　编：350001
网　　址：http://www.fjmscbs.cn
服务热线：0591-87669853（发行部）　87533718（总编办）
经　　销：福建新华发行（集团）有限责任公司
印　　刷：福州印团网印刷有限公司
开　　本：889 毫米 ×1194 毫米　1/32
印　　张：8
版　　次：2023 年 11 月第 1 版
印　　次：2023 年 11 月第 1 次印刷
书　　号：ISBN 978-7-5393-4520-8
定　　价：48.00 元

《美育简本》系列丛书编委会

本书编写

汤　辉　邓增文（著）

目　录

名瓷为何物？

1

名瓷何所属？

名瓷何所思?

名瓷何所恋?

名瓷为何物?

1. 最早的瓷器长什么样?

中国是世界上最早发明瓷器的国家，被称为"瓷之国"，英文单词China是"中国"与"瓷器"的译名。1708年，炼金术士博特格在数学家契恩豪斯的帮助下，终于制成了欧洲历史上第一件硬质瓷器。而此时的中国已经是清康熙王朝的晚期，景德镇御窑厂的陶瓷生产已经步入历史的巅峰状态。那么，世界上最早的瓷器到底是什么时候出现的？它们又是什么样子的呢？

根据现有的考古资料，早在殷商时代（公元前17世纪至公元前11世纪）中国南北方均有原始瓷的出现，出土地点包括河南郑州二里岗、湖北盘龙城、河北藁城、上海马桥、江西吴城、浙江德清等遗址。

图 1-1　商　原始青瓷尊
上海博物馆藏

原始瓷是在印纹硬陶工艺基础上发展起来的，造型和装饰基本上继承了印纹硬陶，（吴隽主编的《陶瓷科技考古》）但它有别于陶器的一个最主要的特点，是在胎体的表面涂施有一层透明釉，它的烧成温度可达1200℃，只是和成熟瓷器相比它的釉面更容易剥落，胎体的成瓷效果并不稳定。

而真正意义上成熟的瓷器对于原料的选择、烧成温度的控制、瓷胎的吸水率等指标都有较为明确的要求，显然原始瓷之所以被定义为"原始"，就是其相关技术指标并不稳定，它是从陶器走向成熟瓷器的过渡阶段。

图 1-2 商 印纹陶匜
浙江省博物馆藏

我国陶瓷学界一致认可，成熟的瓷器最早出现在东汉晚期，即东汉青瓷。浙江上虞小仙坛东汉窑址是迄今为止发现的世界上最早的越窑青瓷窑址，是成熟青瓷的典型代表，其产品釉面具有较强的光泽感，经科学测试，其瓷胎质量好，烧成温度高，吸水率低，胎体烧结好，抗折强度大，已经达到了成熟青瓷的标准。

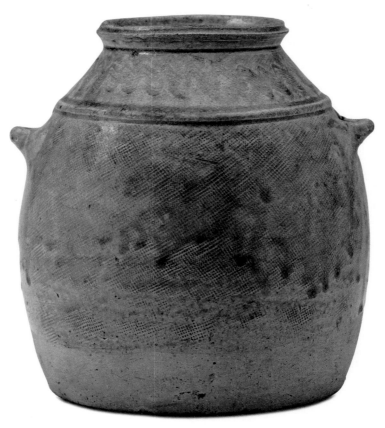

图 1-3　东汉　青瓷布纹双系壶，上海博物馆藏

2. 瓷器与陶器有何不同？

陶器，是使用普通黏土或陶土制作，再经800℃至1100℃温度烧制而成的器物，其原材料在大自然中几乎随处可得，表面一般无釉，或使用铅釉等低温陶釉，普通陶器的烧成技术也较瓷器更为简单。而瓷器使用瓷石、高岭土等瓷土为胎体原料，对耐火度、烧结度等指标要求较高，制作成瓷胎后一般还需要施以高温釉，在1200℃以上的高温中烧制而成，对窑炉保温性以及窑内气氛等要求都较高。

陶器与瓷器其实各有优缺点，其用途虽有重合但也各有偏向，并不存在优劣之分。

陶器的优点：1.原料易得，制作更为简单，烧成温度较低，所以制作成本相对较低；2.陶胎烧成后的气孔率比较高，

图 2-1　清　宜兴紫砂提梁壶
故宫博物院藏

透气透水性好，比较适合作为盆栽植物的容器；3.陶器的导热性能较瓷器低，装入热水后不易烫手，相对瓷器来说遇到冷热交替时不容易开裂；4.优质的陶器如紫砂壶，用料考究，工艺精湛，也是优秀的"非遗技艺"。

瓷器的优点：1.瓷器的胎质坚硬致密，普遍使用寿命比陶器更长；2.瓷器比陶器吸水率低，更适合用来存储液体而不容易渗漏；3.瓷器表面的高温釉细腻光滑，作为餐具等更容易清洗；4.瓷器的装饰釉料、彩绘更加丰富；5.高温烧成，材料中使用含重金属助溶剂的比例更低，作为食品接触材料使用时相对更为安全。

图 2-2　明永乐　青花凤凰穿花纹三系盖壶，台北故宫博物院藏

3. 什么是宋代官窑?

元代陶宗仪《南村辍耕录》载:"政和间,京师自置窑烧造,名曰官窑。"通过这条记录我们可以知道,北宋后期皇家曾在汴京(今河南开封)设置了专门烧造瓷器的官窑,也就是我们常说的"北宋官窑"或"汴京官窑"。但是因为历代战乱及黄河决口等原因,导致宋代汴京遗址早已被深埋地下,所以至今尚未发现真正的北宋官窑遗址。北宋官窑器物仅在徽宗一朝生产,真品更是屈指可数,又因为缺乏窑址器物比对,因此目前对于北宋官窑仍有待深入研究。

图 3-1 宋 官窑粉青釉胆瓶 故宫博物院藏

靖康后,宋高宗南渡,在临安(今杭州)另立新窑,为南宋官窑。正如南宋叶寘《坦斋笔衡》所记载:"中兴渡江……袭故京遗制,置窑于修内司造青器,名内窑,澄泥为范,极其精致,釉色莹彻,为世所珍,后郊坛下别立新窑,比旧窑大不侔矣。"由此我们可以知道,南宋营建的"宋代官窑"有两座,一座是"修内司官窑",亦称"内窑",遗址在今天杭州老虎洞;另一座是"郊坛下官窑",位于杭州市南郊乌龟山,亦称为"乌龟山官窑"。两座南宋官窑

图 3-2 南宋修内司官窑素烧窑炉遗址

图 3-3　南宋郊坛下官窑遗址

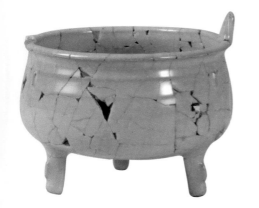

图 3-4　宋　官窑鼎炉修复件
南宋官窑博物馆藏

均已发现，其产品古朴精美，大气典雅。

"官瓷重楷模，精华四海粹。"这是《饮流斋说瓷》中对宋代官窑瓷器的赞美。两宋官窑的产生是中国古代陶瓷发展进程中的一个里程碑，这种由皇家直接设窑烧造并组织管理的窑场形式，直接影响了后代制瓷业的发展，对中国古代陶瓷产业的进步有着极为重要的意义。

4. 什么是天目盏?

"天目盏"最初源自日本人对于我国宋、元、明时期南方地区所产黑褐釉茶盏的称呼。日本官方认定的14件国宝级陶瓷文物中,有8件是来自中国的古瓷,其中有4件是宋代建窑天目盏,包括了3件"曜变天目盏"和1件"油滴天目盏"。那么,"天目"之名从何而来呢?

素有"大树华盖闻九州"之誉的天目山,地处浙江省西北部临安区境内的浙皖两省交界处,古称"浮玉山"。"天目"之名始于汉代,天目山有东西两峰,顶上各有一池,长年不枯,因而得名。天目山自南朝时就建有昭明禅寺,被奉为韦驮菩萨的道场,因此到宋朝时,就有很多日本僧人来此研习佛经。又因为日本僧人十分喜爱天目山地区生产的黑褐釉茶盏并大量带回日本,于是该茶盏被广泛称为"天目盏"。

图 4-1 临安东天目山昭明禅寺

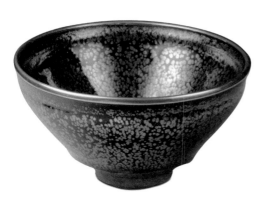

图 4-2 宋 建窑油滴天目盏
日本大阪市立东洋陶瓷美术馆藏

图 4-3　宋元时期天目窑遗址

长期以来，人们都将产自福建建窑的黑褐釉茶盏称为"天目盏"，认为宋朝时日本僧人在天目山带回日本的茶盏都应该是福建建窑生产后销售到浙江天目山地区。直到20世纪80年代，杭州市文物考古部门无意间在临安区於潜镇和天目山镇境内发现了一座规模庞大的天目窑遗址，遗址分布面积约为6平方千米，属于宋元时期，且窑业堆积层丰厚。主要产品为青白瓷、黑釉瓷，也包括少量的酱黑釉瓷。由此推断，最初的"天目盏"或许正是源于这些产自天目山中的茶盏。

南宋及元代东亚海上贸易频繁，南方地区大量的瓷器产品销往高丽及日本等地。比如20世纪70年代在韩国海域发现的元代"新安沉船"，就曾装载着2万多件瓷器和其他商品从明州（今浙江宁波）沿海港口出发前往日本，可惜途中不幸沉没。所以除了天目窑、建窑的茶盏外，"天目盏"其实还包括了江西吉州窑，福建茶洋窑、福清窑、遇林亭窑等窑场生产的黑黄釉茶盏，甚至还有江西景德镇湖田窑生产的酱黑釉瓷产品。

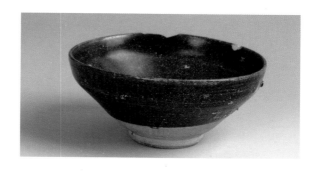

图 4-4　天目窑出土黑釉天目茶盏

5. 釉上彩绘瓷器有哪些?

所谓釉上彩绘瓷,就是先将某件器物经1200℃以上的高温烧成白釉、单色釉或花釉瓷,然后在其釉面上进行彩绘,绘好图案后再根据不同彩料的特性入烤花窑,经600℃至900℃烤烧出最终效果。

传统釉上彩料,主要分油调料和水调料两种,利用水油不相容的原理,以油料描绘图案轮廓或表现图案细节,用水料填涂局部或渲染变化,使画面清晰,虚实相间,层次分明。

目前已知最早的釉上彩绘瓷是矾红彩及红绿彩,出现于宋金时期北方磁州窑。元代景德镇在继承了北方红绿彩瓷的基础上创新了沥粉戗金彩,并在明清时期博采众长生产出了三彩、五彩、墨彩、粉彩、

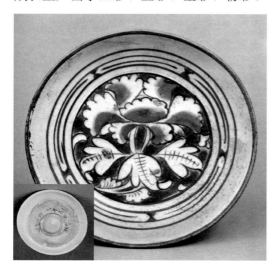

图 5-1 金 磁州窑"泰和元年"铭(1201)红绿彩花卉纹盘,日本东京国立博物馆藏

洋彩、法华彩、浅降彩、胭脂红彩、珊瑚红彩、矾红描金彩等釉上彩瓷，结合釉下青花创新了斗彩、青花五彩等品种。除此之外，还有珐琅彩、广彩等工艺。

釉上绘画彩的彩料品种繁多，可以调制的颜色也十分丰富，低温烤烧后形成的图案表面一般有微微的毛糙感。这与表面顺滑的釉下彩、白釉等瓷器形成了明显的手感差异。由于釉上彩绘瓷是将图案画在成瓷后的釉面上，所以可以较为方便地涂擦修改，且烤烧后出现瑕疵的风险较小，成品率较高。以清代珐琅彩和粉彩为代表的釉上彩瓷底蕴深厚、画工精致、色彩绚烂、富丽堂皇，有着颇高的观赏性。

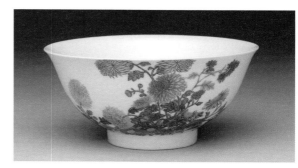

图 5-2　清雍正　珐琅彩菊花碗，台北故宫博物院藏

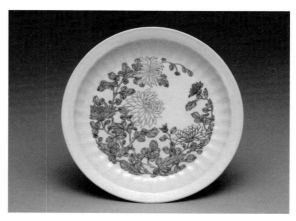

图 5-3　清雍正　粉彩菊花盘，台北故宫博物院藏

6. 何为克拉克瓷?

明正德八年（1513）五月，葡萄牙人乔治·欧维士到达了广东沿海进行贸易。由于明朝政府实行海禁而未能上岸，只登上广东珠江口屯门澳与当地居民进行货物交易。这可能是欧洲人第一次直接通过海路来到中国进行贸易，也开启了此后长达数百年的东西方海上瓷器贸易。

克拉克帆船是15世纪开始便盛行于地中海的三桅或四桅的帆船。它拥有巨大的弧形船尾以及船首斜桅，前桅及中桅装配了数张横帆，后桅则配上一面三角帆，并拥有充足的船舱以摆放货物和容纳水手。这是欧洲历史上第一款用作远洋航行的多用途舰船。15至16世纪，西班牙和葡萄牙两个海上强国就是使用这种帆船进行远洋探险，并建立了一个又一个海外殖民地。

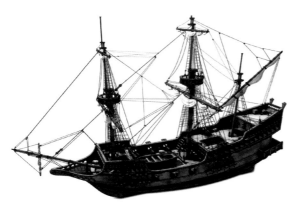

图 6-1　克拉克帆船

 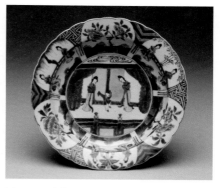

图 6-2 明万历 青花开光花鸟纹盘
故宫博物院藏

图 6-3 清康熙 青花人物故事纹盘
台北故宫博物院藏

　　到16世纪末，荷兰通过尼德兰革命摆脱了西班牙人的统治，并一跃成为世界强国，海上军事力量剧增，并逐渐蚕食了西、葡两国从东方贸易中攫取的利益，被称为"海上马车夫"。1602年，荷兰东印度公司就曾在海上捕获一艘葡萄牙"克拉克号"商船，船上装有大量来自中国的青花瓷器，因瓷器的具体产地不明，于是将这种独特"分格"绘画风格的青花瓷命名为"克拉克瓷"。

　　典型克拉克瓷的主要特点在盘、碗、罐子上分格（又称"开光""开窗"）绘画山水、人物、花卉、果实等中国传统装饰图案，部分器物还有订制的欧洲家族徽章图案出现。明代克拉克青花瓷多使用浙料绘画，有翠蓝、灰蓝、淡蓝几种色调，运用分水技法，形成3至4个色阶，特色鲜明，十分精美。其产地主要在江西景德镇及福建平和等沿海窑场，清代康熙以后，克拉克开光风格的瓷器亦多有仿烧。

7. 灰被天目是何物?

在天目茶碗中，最具代表性的当属"曜
变天目""油滴天目""禾目（兔毫）天
目""灰被天目"。其中的曜变、油滴、
兔毫都产自福建建窑，并且广为世人所熟
悉。而对于"灰被天目"，人们则要陌生许
多。"灰被天目"也称"灰蒙天目""灰潜
天目"，釉色又称"灰心粕"，与玄幻绚烂
的曜变、油滴相比，这种褐黑相交、灰头垢
面、釉面好似被涂了一层土灰似的茶盏却曾
一度被日本茶人奉为珍宝，在日本博物馆至
今仍为重要收藏。这种在特异审美下被高度
尊崇的中国天目盏究竟在何时被奉为珍宝
的？又是产自哪座窑场呢？

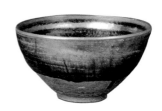

图 7-1 宋元时期 灰被
天目茶盏、日本静嘉堂文
库美术馆藏

成书于1511年的《君台观左右账记》
是日本室町幕府时期记载唐物价格与地位的
美术史著作，书中曾用价值昂贵的绢匹数量
定值曜变、油滴、兔毫等茶盏，如称赞曜变
是建盏之最，世上罕见之物，值绢布万匹。而
书中也曾提及灰被茶盏，称："天目，最为
常见之物，以灰被为上，不为御用，不足估
价。"可见直到16世纪初，"灰被天目"尚
且不是御用茶碗，只是寻常的唐物，甚至还
不足估价而备受冷落。

16世纪的下半叶，日本桃山时代的天
正年间（中国明万历初期），随着日本茶道
文化的巨大革新，由日本将军、幕府主导的

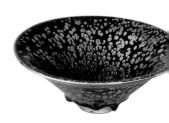

图 7-2 宋 油滴天目茶盏
日本静嘉堂文库美术馆藏

"书院式茶道"逐渐向新兴武士阶层主导的"草庵茶"文化过渡。他们反对高贵、财富、权力，倡导自然、素简、狭小，"空寂"的审美观日渐兴盛。因而天目茶盏的审美价值也随之产生逆转，外表朴实自然的灰被天目顺势崛起，其价值逐渐超越了曜变等建窑名品茶盏，甚至灰被天目黄金时代的到来还被日本学者称为"天正十四年之变"。

长期以来"灰被天目"的具体产地和窑口并不清晰，直至1995年，在福建茶洋窑发现了大量的黑釉深腹茶碗，其产品与"灰被天目"相同，这一举世名盏的出处才得以大白于天下。茶洋窑遗址位于福建省南平市延平区太平镇葫芦山村茶洋自然村，据考证创烧于北宋初期，随着闽北地区茶事的繁盛与黑釉茶器的兴起应运而生，于元代依然兴盛，清代仍有烧造。

图 7-3　茶洋窑遗址

8. 玳瑁釉与玳瑁有关系吗?

玳瑁是一种海龟,它们绝大部分分布于我国南海海域,其甲壳具有褐色和淡黄色相间的美丽斑纹,且表面油光温润类似美玉,因此审美价值极高,具有极强的装饰性。目前玳瑁龟属于国家保护的濒危野生动物,买卖野生动物及其制品均属违法行为。我国文学史上第一部长篇叙事诗《孔雀东南飞》中就曾用"足下蹑丝履,头上玳瑁光"来形容刘兰芝的装扮,说明至少在东汉末期,玳瑁就已经贩运至中原地区,并被加工成头饰。唐代柳宗元《送廖有方序》中说:"交州多南金、珠玑、玳瑁、象犀。"说明玳瑁的产地主要在交州等地,即今天的广东、广西至越南一带。

图 8-1 玳瑁龟

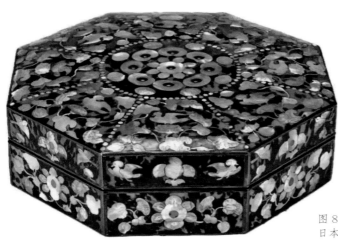

图 8-2 唐 玳瑁螺钿八角箱
日本正仓院藏

图 8-3 宋 吉州窑玳瑁釉罐
故宫博物院藏

图 8-4 宋 玳皮天目茶盏
日本静嘉堂文库美术馆藏

　　然而玳瑁在南朝时已经十分珍贵，是当时奢侈品的代名词，即便是皇亲贵胄使用也要受到一定的限制。比如南齐庐陵王萧子卿违制，制作玳瑁乘具，就曾受到了齐武帝萧赜的斥责，唐代《南史·列传》载："子卿在镇，营造服饰，多违制度，作玳瑁乘具。诏责之，令速送都。"到宋代限定更加严格，宋仁宗天圣五年（1027），罢除了琼州玳瑁的岁贡。景祐元年（1034）又将玳瑁列为禁物，《宋史·卷一百五十三》说"玳瑁酒食器，非宫禁毋得用"或许正是因为宋代这一禁令才直接促成了玳瑁釉的出现。

　　到南宋时，商品经济高度发达，有钱的官宦富商也希望能享用玳瑁器物，于是用瓷器来代替玳瑁制品成为一条捷径。吉州窑因此首创了玳瑁釉瓷器，其主要做法是在器物上先施一种氧化铁含量较高的黑褐色底釉，然后再随意甩洒一种氧化铁含量较低的面釉，形成各种不同形状和大小的斑块。在烧制过程中，经过釉的流淌、渗透、扩散、交融，形成千姿百态、色调多变的玳瑁釉。除了纯玳瑁釉器物以外还可以配合剪纸贴花，制作成"玳瑁皮剪纸贴花器"，这样更像是一件真正的玳瑁制品了。

图 9-1　明成化　斗彩天马图
天字盖罐、台北故宫博物院藏

9. 斗彩瓷和青花五彩瓷有什么
不同?

2014年4月8日，玫茵堂珍藏的一只
明成化斗彩鸡缸杯在香港苏富比重要中
国瓷器及工艺品拍卖会上以2.8124亿港
元成交（含佣金），刷新了当时的中国
瓷器世界拍卖纪录。因此使得明代成化
斗彩瓷器一时间风光无两，广为人知。
斗彩瓷器是明代宣德时期景德镇创烧的
一种瓷艺新品，主要的特点是将釉下青
花与釉上彩绘相互搭配装饰。然而，明
代景德镇还有一种彩绘装饰瓷器被称为
"青花五彩瓷"，其特点也同样是将釉

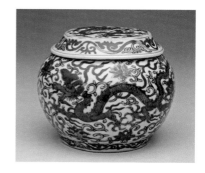

图 9-2　明万历　五彩云龙纹盖罐
台北故宫博物院藏

下青花与釉上彩绘相互搭配进行装饰，尤其以明朝嘉靖、万历时期的青花五彩瓷器最负盛名。既然是同样的青花加釉上彩，那斗彩瓷和青花五彩瓷又有什么不同？

虽然同为青花加彩，斗彩瓷需要用青花钴料在瓷坯上先勾勒出图案轮廓，留白施釉经过1300℃左右烧成瓷器，再用矿物色料在釉面上进行二次彩绘，填绘时只能在青花线条勾勒出的空白处涂染装饰，然后再次入烤花炉经过低温（800℃左右）烘烤而成。其主要的特点是彩绘时需一丝不苟，绘画严谨整洁，尤其不能将釉上彩施绘到青花勾勒的图案轮廓线以外。青花五彩瓷虽然在制作和烧造工序上与斗彩瓷相差无几，但它的釉下青花只是被作为一种蓝色颜料来装饰画面的局部纹样，如山石、花叶、动物毛发等。青花并不需要勾勒轮廓等待釉上彩绘装饰，而是待青花烧成瓷后将各色彩料直接装饰到画面的其他部位，从而形成整体画面。

换而言之，斗彩瓷的釉下青花装饰已经构成整个图案的框架，在进行彩绘前已经是一件白描青花瓷，景德镇也称其为"漏彩瓷"。而在进行彩绘前的青花五彩瓷，只是一件图案并不完整的青花瓷器。

图9-3　斗彩瓷的半成品"漏彩瓷"

图9-4　局部装饰青花的青花五彩瓷

10. 瓷界名品"马蝗绊"到底是什么样的?

"马蝗绊"专指一件南宋时期由中国龙泉窑生产的青瓷茶盏,现藏于日本东京国立博物馆,馆方命名为"青瓷茶碗",是日本指定的重要文化财产,相当于我国的一级文物。因其底部有六枚形似蚂蟥的锔钉,故称"马蝗绊"。

图 10-1 宋 龙泉窑青瓷茶盏(马蝗绊),日本东京国立博物馆藏

据江户时代《马蝗绊茶瓯记》载,日本平安时代末期权臣平清盛的嫡长子平重盛于安元初年(1175)派遣使者,携带金钱财货来到杭州和明州(今宁波)阿育王寺觐见及布施。此时正是南宋孝宗淳熙年间,当时阿育王寺的住持佛照德光禅师便将此青瓷茶盏作了回礼,被带到了日本。

图 10-2 形似蚂蟥的锔钉

图 10-3 伊藤东涯《马蝗绊茶瓯记》(局部),日本东京国立博物馆藏

江户时代（1603—1868）伊藤东涯《马蝗绊茶瓯记》原文载："昔安元初，平内府重盛公舍金杭州育王，现住佛照酬以器物数品，中有青窑茶瓯一事。"有文章介绍时称此处"杭州育王"为杭州阿育王寺，或杭州玉皇山的寺庙，笔者查史料发现，当时杭州并无阿育王寺，"舍金杭州育王"可能是伊藤东涯误记或可以理解成"在杭州和明州阿育王寺"，因为当时由佛照德光禅师住持的明州阿育王寺正是位于现在浙江省宁波市鄞州区，是南宋皇帝钦定的"五山十刹"之一。至日本室町时代，这件茶瓯传到了室町幕府第八代征夷将军足利义政（1436—1490）手中，而此时茶碗的下腹部已经有了一道冲线，甚觉可惜。于是委托前往中国的使者，带着这件茶瓯作为参照，希望能够再生产一只同样的。但当时的中国已经是明代，龙泉窑青瓷的风格早已大变，南宋龙泉窑巅峰时期的青瓷作品自然无法再次复制，无奈之下只好请锔瓷工匠在冲线两侧加了六枚锔钉以加固，并再度送至日本。

此后这件器物被日本人视为国宝，这种抱朴守拙的态度，体现了人们崇尚禅意、遵循自然的审美情趣。16世纪，日本茶道宗师千利休所创造的"侘寂美学"亦是如此，因器物破损之后所加的锔钉，反而有了一种朴素的再造之美。

图 10-4　　"马蝗绊"漆盒

11. 祭红、郎红有什么不同?

祭红釉,是元代景德镇创烧的一种全新的高温铜红釉,也可称为"霁红""积红""鲜红"。元代祭红釉的烧造并不稳定,到明初永乐、宣德官窑时方才逐渐成熟,其烧成温度在1250℃至1280℃之间。明朝中期以后,其产品数量明显减少,技艺衰退几近失传,直至清代康熙时才再次恢复。

图 11-1 明宣德 祭红釉碗
故宫博物院藏

祭红釉被誉为千窑一宝,其釉中一般没有龟裂纹理,釉质亦不甚透明,不流

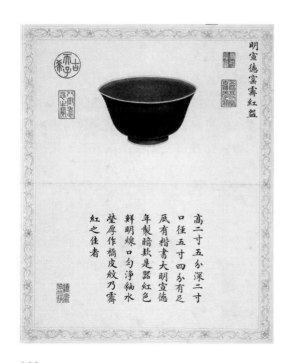

图 11-2 乾隆五十年绘《珍陶萃美》
册页中的霁红釉瓷器

釉，不脱口，不开片（少数配合及烧成不当的也会出现少许裂纹），热稳定性较好，尤其是釉色鲜红却不刺目，宛若凝固的鸡血一般，有一种深沉安定、莹润均匀的高雅之感。明代项元汴《历代名瓷图谱》中云："祭红，其色艳若朱霞，真万代名瓷之首冠也。"

郎红釉又称为"郎窑红""牛血红"。是清代康熙时景德镇窑创烧的另外一种高温铜红釉，因江西巡抚郎廷极在景德镇督陶期间创烧而得名，其烧成温度在1300℃至1320℃之间，要明显高于祭红。从当时的工艺、烧成等情况推测，郎红的创烧可能并非有意，很可能是在仿烧明代祭红釉时，因釉料配合及烧成温度控制不同，以致形成了另一种流动性甚大、具有大片裂纹、色调更为鲜艳的红釉。因为温度高使釉面流动性大，所以成品的郎红往往口沿处露出白胎，呈现一段略带渐变的脱口白边，俗称"灯草边"，而底部边缘釉汁流垂凝聚，近于黑红色。为了流釉不过底足，工匠用刮刀在圈足外侧刮出一个二层台，来阻挡高温时釉的流淌，这也是郎窑红瓷器制作过程中一个独特的技法，世有"脱口垂足郎不流"之称。

图 11-3　清康熙　郎红釉琵琶尊
故宫博物院藏

12. 德化白瓷为什么被称为"象牙白"？

白，乃无色之色，《庄子·外篇·天道》中说："朴素而天下莫能与之争美。"在中国古代陶瓷史上，有很多的窑场都以生产白瓷而著称，如北方的邢窑、定窑、巩县窑，南方的景德镇窑。然而谈到明代以后的中国白瓷，则绕不开德化窑。

德化窑地处我国东南沿海的福建泉州地区。宋元时代，随着泉州港的崛起，德化窑产品一直以外销为主，从东亚、东南亚到东北非、中东，再到欧洲、美洲，成了古代中国最大的陶瓷工艺品生产和出口窑场之一。意大利旅行家马可·波罗在他的游记中曾盛赞德化瓷器："既多且美。"如今，在马可·波罗的遗物中仍有一件产自中国德化窑的瓷罐得以保存下来，目前收藏在威尼斯圣马可教堂。20世纪，英国古陶瓷学家拉菲尔经过实地考察后曾发表了《威尼斯圣马可教堂宝藏之中国瓷罐》一文，首次披露并确定了这件产自德化窑的"马可·波罗瓷罐"。

图 12-1　宋元时期　德化窑青白釉四系罐，威尼斯圣马可教堂藏

到明清时期，德化瓷以玉洁冰清的胎釉质感与独具匠心的造型艺术而享盛名。德化白瓷釉色纯洁莹白，其胎与釉浑然一体，结合得非常紧密，它的胎骨略厚实，有温润如玉的感觉。不同于龙泉青瓷及景

图 12-2　明　德化窑白釉把壶台北故宫博物院藏

德镇青花瓷，德化白瓷以窑炉还原气氛烧成，以偏氧化或中性的窑炉气氛烧制，使其胎釉中闪现牙黄色，因此被称为"象牙白"或"猪油白"。

明代德化白瓷中最负盛名的是生动传神、栩栩如生的瓷塑像，其题材多为佛教、道教人物，如观音、达摩、罗汉、关公、西王母等。人物衣纹简练，线条流畅，神态逼真，且极力追求完美的玉质感，在瓷坛上独树一帜。其高度发达的艺术造诣得益于这一时期德化的众多瓷塑名家，诸如何朝宗、林希宗、林朝景等。其中最负盛名的当属16世纪瓷塑大师何朝宗，其工艺成就代表了德化窑的高超水平，他强调对人物神情的刻画，善于从现实生活中仔细观察人物的动态，又吸收了魏晋南北朝以来佛教造像的优秀传统，使作品轩昂气宇又和蔼可亲。

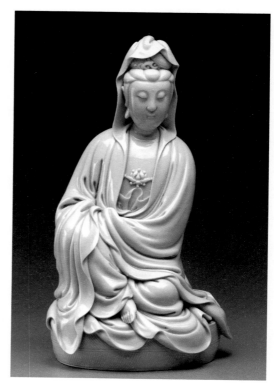

图 12-3　明　德化窑何朝宗款披座观音像，美国纳尔逊艺术博物馆藏

13. 龙窑和馒头窑有什么不同？

众所周知，我国南北方地区的地形地貌有很大的差异，华北地区多平原而华南地区多山地丘陵。在燃料资源的使用上也有明显的不同，北方多煤炭而南方多木柴。因此古代南北方产瓷区所使用的窑炉也大不相同，比如在名窑林立的唐宋时期，南方多使用龙窑而北方多使用馒头窑。

图 13-1　福建永春苦寨坑夏商龙窑遗址

龙窑起源于夏商时期，它依山势构筑，犹如一条俯首而下的巨龙，所以称为"龙窑"，南方著名的越窑、长沙窑、龙泉窑、景德镇窑都曾广泛使用。它可以依靠窑的坡度使窑内自然形成抽力，不需较高的烟囱，窑内气流和温度则可自然上升，又可利用烟气预热坯体，节约燃料。龙窑装烧量大，升温快，冷却也快，可以缩短烧成周期，增加产量。而且以木柴作燃料，火焰长，灰分熔点高（灰分是指燃料中不能燃烧也不挥发的物质，它是反应燃料中无机物多少的参数。灰分熔点是指固体燃料中的灰分达到一定温度以后，发生变形、软化和熔融时的温度），渣不结块。南方地区木柴源供应方便，适合高质量瓷器烧成工艺要求。

馒头窑又名"圆窑"，由于火膛和窑室合为一个馒头形，故名。它的雏形形成于西周，自宋代以后烧煤，是最早以煤为燃料的陶瓷窑炉。古代北方广泛使用馒头窑，北

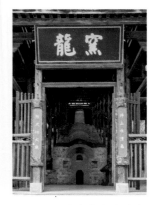

图 13-2　景德镇复烧的宋式龙窑

图 13-3　磁州窑的馒头窑

方著名的耀州窑、定窑、钧窑、磁州窑等均采用这种窑炉焙烧瓷器。馒头窑由窑门、火膛、窑室、烟囱等部分组成。其特点是结构简单，烟囱不高，易于建筑，容易控制升温和降温速度，保湿性较好，适用于焙烧胎体厚重、高温下釉黏度较大的瓷器。

当然，这两种窑炉除了各自优点外也有明显的缺点，如龙窑对地形要求高，在山地装窑和出窑的劳动强度大，且直焰燃烧，所以窑内温度和窑炉气氛波动较大。窑炉在使用时，要根据不同的制品特性，进行氧化气氛烧成或者还原气氛烧成，通过控制窑炉内含氧空气的多少进行调节。而馒头窑由于窑炉小，所以装烧容量也较小，但主要以煤为燃料，燃烧阻力大，难以控制窑内气氛，当抽力过大时，窑内温度波动也很大。

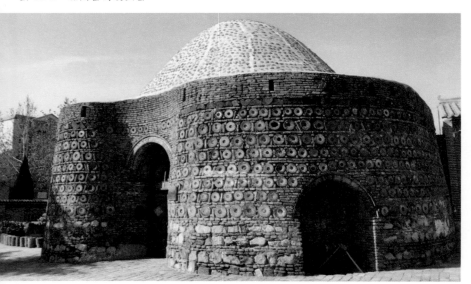

14. 釉中彩是如何烧成的?

　　我国的高温釉中彩这一技术源远流长,早在1200多年前的唐代,四川邛崃窑和湖南长沙窑已经出现"釉中褐彩""釉中褐绿彩""釉中绿彩"等特色品种。

　　自元代景德镇成功烧制出成熟的青花瓷以来,釉下青花彩便成为明清瓷器中最主要的品种,釉中彩只在清代康熙"豇豆红"等特殊品种中才有零星呈现。民国时期,釉中彩技术才重新在湖南醴陵窑得到重视,直到20世纪70年代才进一步系统发展起来。

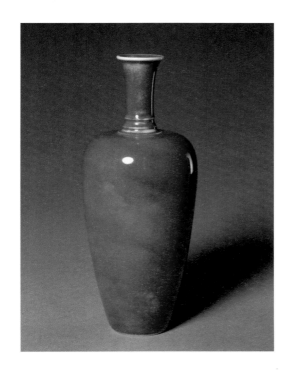

图 14-1　清康熙　豇豆红釉
莱菔尊、故宫博物院藏

从工艺生产角度来说，釉中彩瓷可以分为两种。一种可以称之为"制作性釉中彩"，即在制作中按照由内到外的顺序在瓷胎上先施一遍釉，在釉面上绘一遍彩，并在彩上再施一遍釉，如此几个步骤后再进行烧成，彩绘就会被上下两层的釉包裹而形成"釉中彩"。正如清代康熙名品"豇豆红"的施釉方法，即先上底釉，再施色釉，进而施面釉，最后烧制。

另一种称为"烧成性釉中彩"，即在已烧制的釉面上彩绘，再次入窑经1100℃至1260℃的高温快烧（一般在最高温阶段不超过半小时），使釉面软化熔融，彩料渗入釉内，形成釉中彩。这种釉中彩的晕散效果更加显著，非常类似水墨在宣纸上的效果，多为现代陶艺家创作艺术陈设品所应用。

釉中彩细腻晶莹，且抗腐蚀耐磨损，具有釉下彩的效果，但也因此较难与釉下彩区分。

图 14-2　20 世纪 70 年代
釉中彩孔雀花卉纹瓷盘
2015 年景德镇华艺春拍

15. 什么是卵幕杯?

卵幕,其实就是指蛋壳内的卵膜,所以"卵幕杯"是指一类如蛋壳内膜一样薄的薄胎器,也称为"脱胎器"。明清时期的文献中就记载了嘉靖、万历时期景德镇名匠昊十九制作"卵幕杯"的经历。昊十九,姓吴,一名吴为,族中排行十九,自号壶隐道人,是明代景德镇为数不多的知名匠人。他隐居作陶,性不嗜利,淡泊名利,聪颖博学,工诗善画。所制薄胎精瓷,妙绝人间,明万历年间任御史的樊玉衡曾赠诗曰:"宣窑薄甚永窑厚,天下知名昊十九。"孙承泽《砚山斋杂记》中载:"万历间,浮梁人昊十九者,自号壶隐,隐于陶……所制瓷器,妙极人巧,尝作卵幕杯,莹白可爱,一枚重才半铢。"意为昊十九尝试所作"卵幕杯",薄如蝉翼,莹白可爱,一枚才重半铢(约合1.1克),清人诗中甚至形容它"只恐风吹去,还愁日炙消",可见其轻薄工巧。另外,文献中又记载吴昊十九还曾造出"流霞盏",其色明如朱砂,犹如晚霞飞渡,光彩照人。

令人遗憾的是,昊十九所制造的"卵幕杯"与"流霞盏"早已淹没于历史长河中,让今天的我们再难以窥见真容了。值得庆幸的是,昊十九尝试所作"卵幕杯"是有参照物的,这就是"明成化白釉暗花薄胎龙纹杯",它如今尚能让我们一饱眼福。其胎体轻薄,迎光可透,釉面恬静莹润。内模印双龙,凹凸有致,立体

图 15-1 明成化 白釉暗花
胎龙纹杯、台北故宫博物院藏

图 15-2 对半干的泥坯内壁进行拍压印模

灵动非常，游弋如意云间，显得光影流动。

那么，如此精美莹润的暗花薄胎器又是如何制作的呢？暗花属于模印工艺生产，但要在薄胎上模印，则工制殊常，它需要在成型后杯坯半干之际，即用模种在杯内壁拍压印出纹样，但模印后泥坯太厚，还要再进行极为细致的"脱胎"工艺：在模印并晾干后的杯坯内壁印纹处先施一遍釉，待釉干涸，就要仔细拿修刀刮去杯外壁的胎土，刮得几乎只剩一层薄壳，再在外壁薄壳上施一遍釉，如此修整后方可入窑烧成，其成功率极低。如此烧成的薄胎器似抽去胎骨，薄如两层烧结在一体的釉面，似玉如脂而莹澈透亮，隐隐又能见到灵动的暗纹，故曰"暗花脱胎器"。

虽然昊十九的"卵幕杯"与"流霞盏"已难得再见，但台北故宫博物院还藏有昊十九所作的"壶公窑娇黄凸雕九龙方盂"，有铭文曰："钧尔陶兮文尔质，龙函润珠旭东壁，万历吴为制。"可以让我们一睹巨匠风采。

图 15-3 明万历 壶公窑娇黄凸雕九龙方盂，台北故宫博物院藏

16. 何为珐琅彩瓷?

　　随着康熙二十年至二十二年（1681—1683）清廷政权得到了进一步稳固，于是开始逐步放开海禁，先后设立了闽、粤、江、浙四个海关，以管理对外贸易事务。正是在这样的背景下，欧洲各地的工艺美术品随着使团、传教士以及贸易商人等大批涌入中国，其中欧洲的铜胎画珐琅产品也在此时进入了宫廷。康熙皇帝对这类华丽高雅的铜胎画珐琅器尤为青睐，并命令来华的传教士进行试制。

　　由于同样都是在胎体表面彩绘后经低温烤烧而成，于是喜爱瓷器的康熙帝突发奇想，授意内务府将铜胎画珐琅的技法移植到瓷胎上，

图 16-1　清康熙　铜胎画珐琅缠枝莲纹葵瓣式盒，故宫博物院藏

图 16-2　清康熙　珐琅彩牡丹瓶
台北故宫博物院藏

图 16-3　清雍正　珐琅彩久安长治（雉）
图碗，台北故宫博物院藏

最终成功创烧了全新的"瓷胎画珐琅"技艺，也就是我们现在所说的"珐琅彩瓷"。康熙以后，雍正、乾隆两朝皇帝也极为重视珐琅彩瓷器。乾隆时期，珐琅彩瓷器曾集中存放于端凝殿，也仅有400多件。由于珐琅彩瓷是专供帝后玩赏的艺术珍品，清宫对其生产和使用进行了严格控制。所需要的白瓷胎由景德镇御窑生产后运往宫廷，由内务府造办处珐琅作画家精心彩绘、题写诗句、署款并烤制。且珐琅彩料生产技术较为特殊，雍正六年（1728）以前，材料与技术需依赖欧洲进口，而之后，清宫造办处能自炼20余种，也使得雍、乾时期珐琅彩瓷器技术获得突飞猛进的发展。

其实，明代的景泰蓝也是珐琅工艺，即"铜胎掐丝珐琅"，大约13世纪传入中国，因大成于明代景泰年间，所以称为景泰蓝。

图 16-4　清乾隆　珐琅彩教子图碟，台北故宫博物院藏

图 16-5　明　景泰蓝葡萄纹香炉，南京博物院藏

17. 什么是釉下彩瓷?

瓷器的绘画装饰主要分为釉上彩、釉中彩以及釉下彩,同样都五颜六色,我们该如何分辨釉下彩呢?

生活中最常见的釉下彩瓷主要是青花瓷了,用青花钴料在已经晾干的素坯(泥坯或低温素烧坯)上绘制纹饰,然后覆盖一层看起来是泥浆状透明釉料,入窑经过高温(1300℃左右)一次性烧成就得到釉下青花瓷了。烧成后的青花瓷被一层透明

图 17-1　青花瓷的彩绘

的玻璃状釉面紧密覆盖，表面光滑透亮，图案清雅柔美，就像那首广为传唱的《青花瓷》歌词里说的，"素坯勾勒出青花笔锋浓转淡""色白花青的锦鲤跃然于碗底"。除了青花瓷以外，景德镇的釉里红瓷、醴陵的釉下五彩瓷等品种也属于釉下彩。

图 17-2　釉下彩瓷釉面光洁

相比那些用高温烧好的瓷器来绘画，并进行二次烤花的"釉上彩"而言，经高温一次烧成的釉下彩瓷，它的彩料中不需要添加含有重金属迁移量（主要是铅、镉）超标风险的助溶剂，所以釉下彩瓷器作为日常的餐、茶具使用质量更为安全可靠。当然，要是中低温（1200℃以下）烧成的青花瓷、青花陶器或者看起来很像青花瓷的釉上蓝彩瓷，那就得另当别论了。另外，釉下彩的表面摸起来光滑油润，而釉上彩的表面则会有毛刺突兀感，生活中其实很容易辨别。

釉下彩瓷的出现可以追溯到距今1800多年前的汉末三国时期，1983年在江苏省南京市江宁区上坊吴墓出土了一件东吴时期的"青瓷釉下彩羽人纹盘口壶"，其以氧化铁为着色剂彩绘烧成，是目前发现的最早的釉下彩瓷，这一发现改变了以往人们对釉下彩工艺始于唐代的认识，把我国釉下彩绘工艺出现的时间提前了近500年。

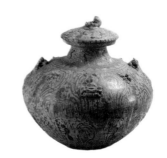

图 17-3　三国东吴　青瓷釉下彩羽人纹盘口壶，南京六朝博物馆藏

18. 海棠长杯何处来？

在唐代，金银、白玉、水晶以及瓷器等器物中创新了一类十分流行且经典的"海棠长杯"，因杯形多为六曲瓣状，形似艳美的海棠花花瓣，又长如小船，故而得名。唐代瓷质海棠杯整体呈椭圆形，杯口沿和杯身内曲瓣均匀对称，疏朗有致，杯内常装饰突起的花、鸟、鱼、兽纹样，显得简洁大方又素雅高贵，能够十分完美地呈现出盛唐时代的器物审美与时代风华。

其实海棠杯造型也并非唐人原创，其曲瓣造型很大程度上来源于波斯金银器的"多曲长杯"。而波斯人的这种杯形也是在长期"希波战争"（古代波斯帝国与希腊城邦之间爆发的战争）的洗礼中，受到了海洋文明希腊仿贝壳式银器的影响而创造的。其奔放自由的性格或许就随着商队、使节不断东传而影响了唐代时期的风格形成，只是

图 18-1　唐　白瓷印鱼纹六曲长杯，台北故宫博物院藏

图 18-2　（唐及以前）萨珊波斯风格铜鎏金八曲长杯，日本正仓院藏

"多曲长杯"在传入大唐影响到瓷器"海棠杯长杯"时，激情浪漫的"贝壳"俨然已经演化成雍容典雅的"花瓣"，融入东方美学的特质。

在东方美学中，西汉初期外放、庄重、务实的审美特色也影响了唐代"海棠杯"，使其偏向平和稳重的形态。汉代人也爱美酒。马王堆汉墓考古曾发掘出土了一大批容量不同的西汉漆耳杯，仅辛追夫人墓就出土了漆耳杯90件，其中40件漆书"君幸酒"。准确来说，西汉漆耳杯也是长杯，其大致形态与海棠杯亦十分接近，只是没有瓣状分曲，而有对称的圆弧状双耳，十分庄重。正如大唐文化的多元性，唐代瓷器也很好地诠释了东西方多元文化的深度融合。

图 18-3 西汉 "君幸酒"铭漆耳杯 马王堆汉墓出土
湖南省博物馆藏

19. 南定与北定有什么不同?

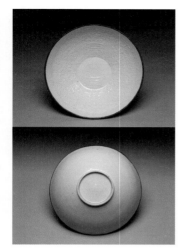

图 19-1 宋 景德镇窑南定印花博古花卉纹碗、台北故宫博物院藏

北宋被金国灭亡以后,大量已经习惯使用定窑瓷器的贵族来到南方生活,他们急需找到一种类似定窑瓷器的器物作为替代品,这类瓷器就被称为"南定"。比如,清代唐秉均就曾提道:"古定器宋时所烧,出定州,今直隶真定府也,似象窑,色有竹丝刷纹者曰北定,以政和、宣和间窑为最好,然难得成队(对)者,有花者乃南定窑,出南渡后。"这则文献中其实说得很清楚,所谓"北定窑",其实就是河北曲阳县定州窑烧制的瓷器,尤其是宋徽宗政和、宣和朝时质量极其精美,长期被宫廷作为御用瓷使用,只是宋室南渡后失去了河北土地,再也无法直接烧造。

古代学者们对南定的界定至今存在争议,对南定瓷器也很难作出一个准确的区

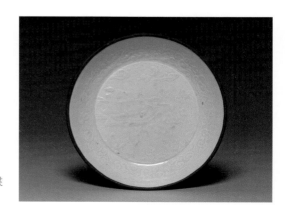

图 19-2 宋 定窑印花吴牛喘月碟
台北故宫博物院藏

分。其实南定也有广义与狭义之分。广义的南定，将在宋室南渡之后，南宋淮河以南地区窑场生产的类似北方定窑且有印花花纹的白瓷归于其类。而狭义的南定，就是专指景德镇在南宋及元代仿制的类定窑瓷器，从目前发现的实物资料来看其水平最高，产品也最为稳定，其主要烧造的地点在现今景德镇湖田和老城区一带，其中有一部分形成了胎釉呈微黄色、多有细小开片、做工细致的独特品类，即"宋元景德镇米黄釉瓷器"。

南定的出现也反映了古代景德镇善于学习、善于开拓市场的特点，而景德镇自身的青白瓷与南定之间有着密切的联系，又不完全一样。南定是建立在青白瓷基础上对北定的模仿，它的主要目的是满足朝廷、贵族等对北定的需求，因此南定在这样的社会条件下备受世人喜爱。

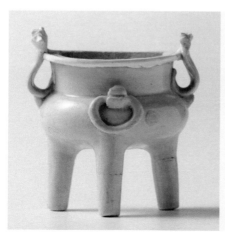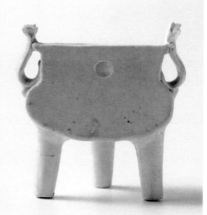

图 19-3　宋　米黄釉香炉式壁瓶，景德镇陶溪川青白瓷博物馆藏

20. 青白瓷属于青瓷还是白瓷?

从五代十国开始,至两宋和元代,以景德镇为核心,逐渐出现并流行一种特色鲜明的瓷器品种"青白瓷",它白中泛青,青中显白,产量极大,造型极多,甚至还是青花、五彩等后世名品瓷种的母系产品。在赣、皖、湘、浙、闽、粤诸省一度形成了庞大的青白瓷窑系,甚至随着"南海一号"等商船远渡重洋,成为酋首、将军们的珍藏佳器。但多年来它却鲜少为藏界所重视,甚至有人仍难以确定其到底是属于青瓷还是白瓷。虽与汝、定、官、钧等同为宋瓷名品,但在拍卖交易等方面的价格却着实悬殊。

宋代景德镇青白瓷窑坊数量极多,仅在东河及南河流域就已发现窑址130余处。南宋蒋祈《陶记》载:"景德陶,昔三百余座。埏埴之器,洁白不疵,故鬻于他所,皆有'饶玉'之称。""若夫浙之东西,器尚黄黑,出于湖田之窑者也;江、湖、川、广,器尚青白,出于镇之窑者也。"可见当时青白瓷生产规模已极为庞大,产品也已远销各处,并有"饶玉"的美称。

图 20-1 宋 景德镇青白瓷香球炉 扬州博物馆藏

图 20-2 元 景德镇青白瓷镂空 折枝花高足杯,扬州博物馆藏

由于受唐代中国瓷业"南青北白"局面影响和时代审美要求，五代时期南方多处窑场也逐渐开始使用白瓷土仿烧北方白瓷，但由于南方瓷土原料中铁含量略高，且与青瓷同样都是在还原气氛下烧成，无意间就天然形成了白中透青的青白瓷品种。北宋以后又进一步吸收了青瓷与白瓷的造型装饰及工艺技术优点，遂自成一脉，其白胎与青瓷的灰、黑胎相去甚远，且发色也更接近白瓷，所以说青白瓷应该属于白瓷类。

图 20-3 唐 莹白瓷穿带壶
台北故宫博物院藏

图 21-1 17 世纪日本在景德镇定制的"古染付松树文双耳花生（瓶）"，日本东京国立博物馆藏

图 21-2 金缮过程中的粉彩瓷器

21. 什么是金缮?

很多关注茶学、漆艺或文物艺术品收藏的朋友对"金缮"一词或许并不陌生。"金缮"也是一种陶瓷修补技艺，起初是为了惜物与废物利用，如今已经逐渐演变成一项极富欣赏价值的装饰艺术门类。其工艺技术起源于中国，传播至日本并得到发展。17世纪初，在朝鲜陶工李参平到达

043

日本并烧制出成熟的白瓷以前，日本的制瓷技术仍十分落后。加之岛国资源相对匮乏，从中国传入的优质瓷器只有贵族们才能使用。甚至瓷器破损后也舍不得丢弃，而是要尽力修补，以延长其使用寿命。日本工匠受中国漆艺和描金工艺启发，在破损瓷器的边缘处涂上清漆，将碎片黏合，以木粉、瓦灰等天然材料填补缺失部分并填漆打磨，尽力还原器物原状。此后在漆料未干之时，沿裂隙走势以金粉或金箔进行覆盖装饰，最后整体晾干。

图 21-3　古瓷金缮成品

　　金缮工艺与日本美学中崇尚的"侘寂"文化有先天的契合度。"侘寂"一词源自小乘佛法，本指朴素、自然而安静的事物，用于美学时可理解为一种顺应自然的残缺之美。16世纪日本茶道宗师千利休就是"侘寂美学"理念的觉醒者，这也是日本美学的核心与根基。

　　其实瓷上金缮技艺的核心在于工匠与自然的"合作"，既要顺应自然，又要善于向自然妥协。这种顺其自然的心境所对应的工艺技术，必然不能将裂痕隐藏，通过增加对裂痕的装饰来赋予器物一种全新的美，甚至需要超越其原始的美。所以金缮是要寓瓷以灵，使其在"涅槃"之中获得新的生命力。

22. 什么是古瓷商业修复？

对古陶瓷进行商业化修复其实在清代宫廷中就已经出现了。清代中期，一些宦官看到了这一商机，把一些破损的官窑瓷器偷拿出宫，用蛋清、虫胶、糯米汤等原始材料黏合修好后卖到民间，由于民间对皇家御用瓷器的尊崇，这使得宦官们获利颇丰。于是，民间也慢慢形成了古瓷商业修复的风气，但仍主要用虫胶、树胶和鱼胶等天然材料作为黏合剂，再配合早已成熟的"锔瓷"技术，走街串巷来修补民间一些残破瓷器。

清末开埠后，国内外古董商云集上海等城市，古陶瓷作为极易破损的收藏品，使商业修复成为标配。技术精湛的商业修复使残损的器物价值倍增，于是便催生出第一批用化学材料修复古陶瓷的专业技术人才。他们将漆片、醇酸磁漆、硝基磁漆、丙烯酸热固漆等材料引入古瓷商业修复中。1958年，上海博物馆组建起了新中国最早的文物修复工

图 22-1　摆放着很多瓷器的故宫养心殿卧室旧照（20世纪初）

场，招录了一批来自民间的文物修复师，修复技艺通过师徒相授的形式进行传承，并发扬光大。

如今的古瓷商业修复也被称为无痕修复，已将环氧树脂、聚酯材料以及固体蜡等新材料新方法运用其中，是目前所有古瓷修复种类中技术要求最高的。修复的主要过程包括清洗、黏接、补缺、打磨、上色，优秀的商业修复作品能在补缺、打磨、上色后，达到和原器浑然一体的效果。

图 22-2　古瓷修复前

图 22-3　古瓷修复后
（图源：景德镇陶瓷大学
袁枫修复作品）

名瓷何所属?

图 23-1　2017 年香港苏富比拍
出的"北宋汝官窑天青釉洗"

23. 汝官窑瓷为什么这么贵?

　　说到古代艺术品中最贵的瓷器,无非就
是元青花、成化斗彩、清宫珐琅彩以及宋代
汝官窑瓷了,其中前三种都与景德镇有关,
还都属于彩绘瓷器,唯独汝官窑瓷与景德镇
无关而且是单色釉瓷器。

　　2017年10月,香港苏富比秋季拍卖会拍
出一件"北宋汝官窑天青釉洗",加佣金最

图 23-2　河南宝丰清凉寺
汝官窑窑址所在地

终成交价高达2.94亿港元，一举超过2014
年以2.8124亿港元成交的"明成化斗彩鸡
缸杯"，创下了当时中国瓷器拍卖新的世
界纪录，那么汝窑何以获得最昂贵瓷器的
殊荣呢？

　　汝官窑是北宋后期专为宫廷烧造御
用青瓷器的窑场，因位于宋时汝州境内而
得名，窑址在今河南省汝州市张公巷和宝
丰县大营镇清凉寺村一带。以汝官窑为代
表的汝窑被后世列于"宋代五大名窑"之
首，南宋叶寘《坦斋笔衡》说："本朝以
定州白瓷器有芒，不堪用，遂命汝州造青
窑器，故河北、唐、邓、耀州悉有之，汝
窑为魁。"说明汝窑是接受了北宋宫廷
的政治任务而烧造汝官窑瓷器的。南宋
周密《武林旧事·卷九·高宗幸张府节

次略》中也有一段关于汝官窑器物的记载，应该是目前已知文献上记载汝窑最多的一次，文中说："绍兴二十一年十月（1151），高宗幸清河郡王第。张俊进奉，汝窑酒瓶一对、洗一、香炉一、香合一、香球一、盏四只、盂子二、出香一对、大奁一、小奁一。"早在南宋初年绍兴时期，中兴四将之一的清河王张俊就已经将汝官窑瓷器当作进奉之物呈送给宋高宗赵构了，此时离汝官窑停烧的北宋末年才过去短短的20余年，其稀有程度可见一斑。

据不完全统计，目前全球存世的汝窑瓷器约只有87件，其中83件都被收藏在各地博物馆或者美术馆中，私人手中仅收藏4件。汝窑承担为皇家烧造汝官窑的时间仅20余年，工艺精、产量少、拣选严，所以存世量极为稀少，以至于价格动辄上亿元。

图 23-3　宋　汝官窑弦纹三足奁式炉，故宫博物院藏

24. 您知道宋朝其实没有五大名窑的概念吗？

汝、官、哥、钧、定，宋代五大名窑，或许您早就听说过，可是如果告诉您，其实宋朝人都不知道有五大名窑这个概念的话，您是不是会挺诧异？

因为据现有资料，五大名窑的概念最初源于明代吕震《宣德鼎彝谱》："内库所藏柴、汝、官、哥、钧、定名窑器皿，款式典雅者，写图进呈。"但并未明确这些名窑的具体时代，且是六大名窑，还包括了柴窑。而到明朝晚期，张应文在《清秘藏》中则说："论窑器，必曰柴汝官哥定，柴不可得矣。"这里确实是五窑，却保留了柴窑，而没有钧窑，同样也未明确相关名窑的时代。甚至到清代高士奇《归田集》中介绍上述名窑时依旧没有提及"五大名窑"的时间概念。直到清末民国初期，许之衡《饮流斋说瓷》中才有名窑时间的确切记载："宋最有名之有五，所谓柴、汝、官、哥、定是也。更有钧窑，亦甚可贵。"由此可见，宋朝已千年，但"宋代五大名窑"概念似乎存在只有百年，且还是"六大名窑"。

柴窑相传为五代时后周世宗柴荣所建，其年代并非宋朝。且柴窑至今未见实物存世，是否存在尚有疑问，因此暂且

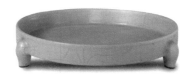

图 24-1　宋　汝官窑天青釉三足樽承盘，故宫博物院藏

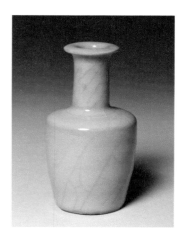

图 24-2　宋　官窑青瓷纸槌瓶　台北故宫博物院藏

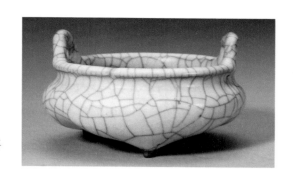

图 24-3　宋元时期　哥窑双耳三足炉，台北故宫博物院藏

不提。只有汝窑、官窑（南宋官窑）、钧窑、定窑这四窑在宋金时期是真实存在的，现在也都有明确的窑址遗存可考。而宋代是否存在哥窑也有很大的疑问，关于哥窑最早的记载见于元朝末期孔齐在《至正直记》中称"哥哥洞窑"，其窑址所在地至今尚无定论。

由此可见，宋代人的确不知道有"五大名窑"的概念存在，即便有，或许也不会是汝、官、哥、钧、定的组合。

图 24-4　宋　钧窑玫瑰紫釉海棠式花盆故宫博物院藏

图 24-5　宋　定窑瓜式提梁壶台北故宫博物院藏

25. "九色名瓷"君可识?

2022年,被赞为"古偶之光"的电视剧《梦华录》播出后热度不减,除了剧中人物的颜值和不俗的演技以外,还有比较正能量的立意以及令人称道的器物道具,尤其瓷器。剧中女主赵盼儿在东京汴梁创业开茶馆,在营销上推出了"九九归元茶"的噱头,她吩咐伙计端上来九色茶盏,说道:"一作秘色,一作粉青,一作梅子青,一作红窑变,一作黑色,一作白色,一作米黄冰裂,一作天青,一作兔毫。明越唐、邓耀柴,饶、龙泉、定,自唐以来至国朝,宫中所爱之九色名瓷,尽在于此,配以官家至爱龙凤团茶,岂不是九九归元吗?"这一段精

图 25-1 五代 越窑秘色刻莲瓣纹盏,苏州博物馆藏

图 25-2　元　龙泉窑粉青釉印花卧足洗，故宫博物院藏

图 25-3　宋　龙泉梅子青釉双鱼洗，故宫博物院藏

彩的陈述和展示，成功引起观众的兴趣。上述所谓"九色名瓷"在历史上是否确有其事呢？

"一作秘色"，"秘色"在唐代诗人陆龟蒙《秘色越器》诗中就有出现，可见秘色瓷是指唐代以来越窑青瓷中的精品。但秘色瓷曾在历史上销声匿迹千年，直到20世纪80年代对陕西扶风法门寺地宫的考古发掘，才使得秘色瓷重见天日。这"秘色"对应的正是赵盼儿所谓"明越唐"中的"明州窑"和"越州窑"。《梦华录》讲述的是北宋末期的故事，此时的确有之。

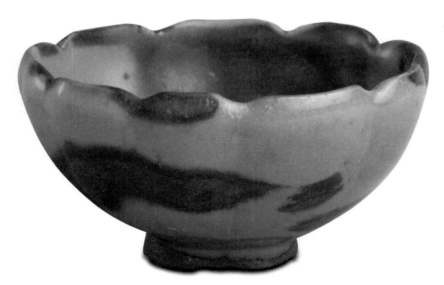

图 25-4　宋　钧窑天蓝釉红斑花瓣式盏、故宫博物院藏

"一作粉青，一作梅子青"，这两瓷同为龙泉青瓷史上最高水平的器物品种，对应的正是赵盼儿所说的"龙泉"。但粉青釉和梅子青釉均属石灰碱釉，都源于南宋龙泉窑。

"一作红窑变"，此处应指钧窑出产的窑变红釉瓷，钧窑历来被列为宋代五大名窑之一，虽然这一概念其实形成于明代，但原则上《梦华录》的时代出现钧窑茶盏也没有太大问题。只是在赵盼儿所谓的"明越唐、邓耀柴，饶、龙泉、定"九窑中并没有可以对应的窑场。

"一作黑色"，这里的黑盏就是指以建窑、吉州窑等烧制的黑釉茶盏，北宋初期的《清异录》中记载："闽中造盏，花纹鹧鸪斑点，试茶家珍之。"因此，《梦华录》中出现黑釉盏也在情理之中。但"明越唐"等九窑中似乎也没有可以相互对应的，虽然定窑、饶州景德镇等窑也有

图 25-5　宋　吉州窑黑釉木叶茶盏，日本东京国立博物馆藏

图 25-6　金　定窑白瓷花卉纹盏台北故宫博物院藏

图 25-7　宋　饶州景德镇窑青白瓷盏，2015 年香港佳士得拍卖

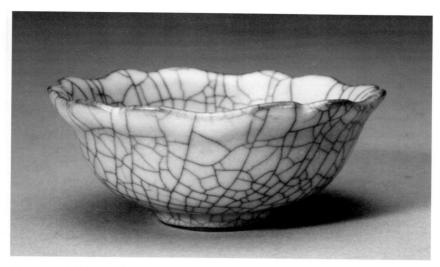

图 25-8　哥窑青灰釉葵口碗，故宫博物院藏

黑瓷，但并不是最具代表性的产品。

"一作白色"，北宋白盏自然就可以对应定窑了，作为替北宋皇家生产官用瓷器的窑场，定窑白瓷声名显赫。而"饶"对应的是饶州景德镇窑，在北宋时擅长烧造青白瓷，其实也属于白瓷类，因此这一类别并无异议。

"一作米黄冰裂"，明代陆深《春风堂随笔》中记载："哥窑浅白断纹，号百圾碎。"传世哥窑的颜色青中略偏米黄色，更被明代人列为"宋代五大名窑"之一。根据学术界近年来的研究，哥窑或许是模仿南宋官窑产品烧造而成的，其主要

的烧造时代应在元代。

"一作天青"，赵盼儿所谓的"明越唐"等九窑中有"柴"，即五代柴窑，传为五代后周世宗柴荣所创，连明代《长物志》中也说："柴窑最贵，世不一见。"至少到明代时已经无实物存世。不过《梦华录》是以北宋末期为背景年代，或仍可见天青釉柴窑器物。另外北宋汝官窑也有天青釉色瓷，因此"天青"并无异议。

图 25-9　宋　汝窑天青釉碗　故宫博物院藏

"一作兔毫"，兔毫也是宋代建窑的特色产品，以其如丝似毫的窑变釉纹而得名。《梦华录》北宋末期的时代背景下应该已有其物，但"明越唐"等九窑中没有对应窑场。

图 25-10　宋　建窑兔毫茶盏　台北故宫博物院藏

26. 钧瓷"蚯蚓走泥"是何意?

蚯蚓对于曾在农村生活过的人来说,太熟悉不过了。尤其在夏天的雨后,屋前屋后的一些空地上、草地旁便会发现很多的蚯蚓在湿漉漉的泥土表面蠕动翻滚。农谚道:"蚯蚓滚沙要下雨。"蚯蚓生活在土里,怕光,喜欢潮湿的环境。它们没有肺,是通过皮肤来吸收泥土空隙里的氧气的。大雨前后,空气潮湿或者泥土的空隙里浸满了雨水,氧气缺少,蚯蚓感到呼吸困难,就钻到地面上来透气。而蚯蚓在雨后泥地上蠕动行走后就会形成"蚯蚓路",也被称为"蚯蚓走泥"。

正如铜瓷的铜钉形如"小蚂蟥"一样,"蚯蚓走泥"这一自然现象也被想象力丰富的人们冠名到了瓷器上,这就是钧窑瓷釉中著名的"蚯蚓走泥纹"。

钧窑创始于唐代,与唐代鲁山花瓷有着密切的渊源。兴盛于宋、金、元时期,被明朝人尊为"宋代五大名窑"之一,其窑变釉绚丽多彩,世人以"神、奇、妙、绝"赞誉其特点。在"玫瑰紫釉""天蓝釉""紫斑窑变釉"等著名品种上都能看到"蚯蚓走泥纹"的影子,其实它的形成原理也很简单。

图 26-1 明 钧窑天蓝葡萄紫釉莲花式盆托,台北故宫博物院藏

图 26-2　瓷器施釉

在生产钧瓷时，当厚厚的泥浆状釉料施于泥胎表面进行干燥或早期预热时，有些器物的釉料水分被胎体吸收和蒸发过多，致使釉料收缩剧烈而形成一定宽度的初始裂纹。而在持续升温后，釉料开始熔融，一部分先熔的釉水重新填充到初始裂纹中，它们所含氧化钙及三氧化二铁等着色元素的量与周围尚未熔融的釉质有着明显差异，于是烧成后便显现出上下不同的色泽，因此出现如蚯蚓蠕动般的纹路。

有人认为"蚯蚓走泥纹"是古代钧瓷必备的特点，其实并非如此，这只是部分钧瓷釉面的一个特点，全世界有很多重要馆藏钧窑器物的釉面上其实并不具有这样的纹路。

图 26-3　明　钧窑紫红釉碗（无明显"蚯蚓走泥纹"），台北故宫博物院藏

27. 最早的官款瓷器是什么样的？

图 27-1　被誉为"天外飞仙"的北宋定窑黑釉鹧鸪斑盏，临宇山人旧藏

说到最早的官款瓷器，大家很可能就会联想到北宋官窑、南宋官窑或者明清官窑等带款识的官窑瓷器，其实已知最早出现的官款瓷器却来自定窑。

定窑亦被明代人尊为"宋代五大名窑"之一，且是其中唯一的白瓷窑场。是继唐代邢窑白瓷之后兴起的又一大白瓷瓷窑体系。主要产地在今河北省保定市曲阳县（原属今定州市）的涧磁村、野北村及东燕川村、西燕川村一带，因该地区唐宋时期属定州管辖，故名定窑。定窑创烧于唐，极盛于北宋及金代，终于元代。除主烧白瓷以外还兼烧黑釉、褐釉及绿釉瓷，又分别称被称为"黑定""紫定""绿定"。早在唐末时，已经在瓷器上直接刻写"官""新官"等官款文字，更为显赫的是它曾一度成为北宋皇家御用瓷器。

比如河北省灵寿县唐景福二年（893）墓曾出土的两件"官"字款定窑白瓷钵；唐光化三年（900）下葬的钱宽（吴越王钱镠之父）墓出土定窑"官"款瓷器17件，"新官"款碗1件，而钱镠之母水邱氏（下葬于901年）墓也出土定窑"官"款白瓷3件、"新官"款白瓷11件。

定窑官款瓷器的出现，应该是为了使宫廷或官府订制的器物与民用器物相区

图 27-2　唐　定窑白釉刻"官"款海棠杯
唐光化三年（900）浙江临安钱宽墓出土

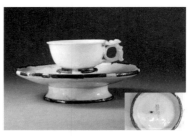

图 27-3　唐　定窑白釉刻"新官"
款扣托盏　唐光化四年（901）浙江
临安水邱氏墓出土

图 27-4　金　"尚食局"铭文盘底
故宫博物院藏

分，而仔细研究现存实物也能发现，带有"官"字款的定窑器物在制作
工艺上都相当精细，已达到宫廷用瓷的标准。

　　定窑除了唐末开始出现"官""新官"款铭文外，宋金时期又出现
了"尚食局""尚药局""定州公用"以及"龙""花""朝真""乔
位""东宫"等几十种铭文。从器形看，"尚食局"款皆为饮食器，
"尚药局"款皆为盛放药品的瓷盒之类，用途与名款完全相符。

图 28-1 明 《历代名瓷图谱》
中的紫定双耳三足鼎炉

图 28-2 宋 紫定描金牡丹纹盏
陕西榆林出土，日本东京国立博
物馆藏

28. 真定红瓷到底算不算红釉瓷？

"真定红瓷"之名源于南宋蒋祈《陶记》篇中将宋代景德镇生产的陶瓷与当时著名的瓷器品种进行的比较，说："景德陶，昔三百余座。埏埴之器，洁白不疵，故鬻于他所，皆有饶玉之称。其视真定红瓷，龙泉青秘，相竞奇矣。"这段文字为了解释景德镇的陶瓷产量大且洁白无瑕，卖到外地已经被称为饶州府的假玉器（此处的"假玉器"是褒义词，以形容青白瓷莹润如玉。）甚至可以与当时真定府的红瓷以及龙泉窑的青秘色瓷器相互媲美了。"秘色瓷"应产自浙江越窑，到蒋祈生活的南宋晚期，"秘色瓷"所谓的技艺已经失传，其年代产地亦争议不断，此处"龙泉青秘"应该只是指代精美的龙泉青瓷。所以"真定红瓷"所指的应该就是宋代定窑所生产的一类红釉瓷器。北宋苏轼在《试院煎茶》中也有提及："定州花瓷琢红玉。"此处的"红"字似乎指证了定窑红瓷确有其实。北宋理学大师邵雍之子邵伯温晚年所著《邵氏闻见录》中也对定窑红瓷有所记载，说："仁宗一日幸张贵妃阁，见定州红瓷器。"邵伯温本人出生于仁宗朝，所以《邵氏闻见录》中的记载应该是较为可靠的。

然而，从多年来的定窑考古及传世器

物来看，北宋定窑中并未见红胎或红釉瓷出现，除了典型的白瓷产品外，其余知名的也只有黑釉瓷、酱釉瓷以及绿釉瓷，其中与红色较为接近的只有酱色瓷，亦称为"紫定"。对"紫定"的描述始见于明初曹昭《格古要论》："紫定色紫，有墨定色黑如漆，土俱白，其价高于白定。"晚明《历代名瓷图谱》中对"紫定"进行了图文并茂的详细描绘，其文载："宋紫定仿古蝉文鼎，紫定应作定窑紫色……而沏（釉）色烂紫晶澈如熟蒲桃（葡萄），璀璨可爱，定窑之色，白者居多，而紫墨之色者恒少，如此紫定之器乃仅见者。"从其"釉色烂紫晶澈如熟葡萄"和手绘器物图稿可以知道，紫定的颜色应该偏向于红紫色。而根据现存酱釉、酱紫釉定窑器物来看，也确实略显红色，只是与后世祭红、郎红等铜红釉或者矾红等瓷器相比，红的程度相差甚远。因北宋时期尚未有成熟的红釉瓷器问世，文人雅士们夸耀酱紫釉色为"红瓷"亦情有可原。

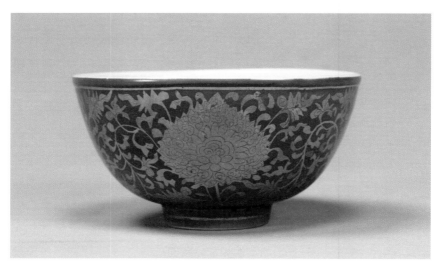

图 28-3　明万历　矾红地描金缠枝花卉纹碗、日本东京国立博物馆藏

29. 元代的官府为什么崇尚枢府瓷?

　　元代是中国历史上首次由少数民族建立的大一统王朝，元灭南宋于至元十六年（1279），而早在灭宋前一年（1278），元世祖忽必烈就已经在景德镇设立了专掌烧造瓷器的官方机构"浮梁磁局"，由此可见元廷对景德镇瓷业的重视。元代景德镇异军突起，在继续发展宋代以来特色青白瓷的基础上，又创烧了卵白釉瓷、蓝釉瓷、红釉瓷、青花瓷、釉

图 29-1 《元史》中关于"浮梁磁局"设立的记载

里红瓷、红绿彩瓷等新品种，使中国瓷业由宋金时期诸窑"百花齐放"的格局演变为乃至明清时期景德镇"一枝独秀"的局面。

　　与大家想象的可能有所不同，如今身价动辄过亿的元青花、元釉里红瓷器或许并非元代官府最为钟情的用瓷选择。明初曹昭《格古要论》中曾指出："元朝烧小足印花者,内有枢府字者高。"枢府瓷以盘、碗、高足碗最为多见，装饰技法以印花为主，刻画花为辅。盘、碗的内壁除了各类主题纹饰外，还印有官府铭文或吉祥文字，最为多见的就是"枢府"铭，其次还有"太禧""王白""福""禄""寿"等，故而称作"枢府

图 29-2　元 "枢府"
铭文印花折腰碗
台北故宫博物院藏

图 29-3　着白服头顶白色冠帽的元世祖忽必烈画像

瓷"。最初"枢府""太禧"款瓷器分别代表了元代最高军事机构"枢密院"和专掌宫廷祭祀的机构"太禧宗禋院"订制的产品。

　　"枢府瓷"其实是元代景德镇窑创烧的一种白瓷新品种，以氧化钙、氧化钾、氧化钠等共同作为熔剂，又叫石灰釉，釉多呈失透乳浊状，色白微泛青，恰似鸭蛋壳的色泽，故又称为"卵白釉瓷"。其实，元代官府偏爱白瓷类的"枢府瓷"是有原因的，其源于蒙古族传统习俗，他们认为白色是纯洁的标志，一切东西以白色为贵。《元文类·中书令耶律公神道碑》载道："盖国俗尚白，以白为吉。"而《马可·波罗游记》中也说："大汗及其一切臣民……盖其似以白衣为吉服，所以元旦之日服之……臣民互相馈赠白色之物。"而元朝的"五行德运"说也认为自己属于白色的"金德"，甚至连元代帝王画像中都多戴白帽或身穿白服。

30. 哥窑的"金丝铁线"是怎样形成的?

哥窑,是明代人尊奉的"宋代五大名窑"之一,虽然宋代是否存在哥窑仍然有许多争议,但并不影响后世人们对哥窑瓷器的喜爱。哥窑瓷器通常并无多余刻绘装饰,而是以开片后釉面形成的自然纹理著称于世。哥窑的开片有大小两种片纹,大片纹呈灰黑色,小片纹呈黄褐色,所以人们形象地称为"金丝铁线"。那么,这种独特而美妙的纹理是如何形成的呢?

目前哥窑的确切窑址在哪尚未明确,有学者认为哥窑的窑址在浙江龙泉,也有认为哥窑的窑址在浙江杭州,但都缺乏绝对证据。对于"金丝铁线"效果的确切成因也存在多方观点,如染色说、氧化说、复烧说、胎色说等,当然其中也不乏牵强附会之论,笔者在此仅罗列根据个人经验认为合理的观点以供参考。

其一,两次染色说。在裂纹釉瓷器出窑后,由于胎和釉的膨胀系数不同,釉层收缩率较大,通常都会使釉面开裂开片,但起初这些开片都是无色且透明的。匠人们首先以墨汁、紫金土浆水或黑米汤等深色液体为染色剂对开片进行染色,使墨汁等渗透到纹路中形成深色的"铁线"。由于裂纹釉瓷器其实是一直在不断开片的

图 30-1 哥窑青釉葵口碗(典型金丝铁线),台北故宫博物院藏

图 30-2 新烧裂纹釉的裂纹是无色透明的

图 30-3 明 哥釉葫芦瓶
故宫博物院藏

（先开大片后开小片），如果家中有这类瓷器您就会发现，在夜深人静的时候就会经常听到"啪、啪"的开片声。小开片出现后，再用茶汤等褐色液体作为着染剂进行染色，就形成了"金丝"。其实染色的方法在明清时期景德镇仿哥釉瓷器中已经出现，甚至以红色朱砂进行染色，至今绝大多数的仿哥釉瓷器都以染色法进行生产的。

其二，染色加氧化说。此说也认为"铁线"是用深色液体对初期开片进行染色形成的，而"金丝"则形成于之后漫长的使用和有机物渗入后的自然氧化，随着不断开片、不断氧化，时间久了便产生出"金丝铁线"现象。比如，现存的传世哥窑瓷器中也能发现有很多金丝很少且很淡的情况。

图 30-4 哥窑青釉高足碗（金丝很少很淡），台北故宫博物院藏

31. "紫口铁足"是怎么形成的?

在南宋官窑、南宋黑胎龙泉官窑以及哥窑瓷器上常常会出现一种明显的器物特征"紫口铁足",即它们中的部分器物往往在器口边缘的最薄处隐约露出灰黑泛紫的胎色,而底足部露胎处则呈现出铁黑色,给人以稳重之感。这是因为此类器物多在瓷胎中配置紫金土,其氧化铁含量较高,在烧成时,露胎处铁离子被氧化形成磁性氧化铁呈现出黑色,即"铁足",而烧成时口部釉水向下流动,形成只有一层薄釉覆盖的深胎,而呈现灰黑泛紫的"紫口"。

由于官窑、哥窑瓷器到明清时已经颇受喜爱及重视,世人也以"紫口铁足"作为鉴定辨别其真伪的要诀,明初曹昭在《格古要论》中针对南宋官窑论述时就说:"宋修内司烧者土脉细润,色青带粉红,浓淡不一,有蟹爪纹'紫口铁足'。"所以,明清两代在景德镇仿制官、哥二窑器物时,由于本地瓷土白净,氧化铁含量低,所以无法直

图 31-1　宋　官窑葵口盘(明显紫口特征),英国著名收藏家肯里夫勋爵(Lord Cunliffe)旧藏

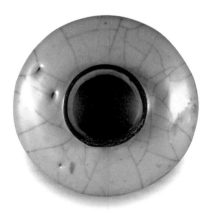

图 31-2　宋　官窑青釉盏(托底部典型的铁足现象),故宫博物院藏

接烧成"紫口铁足"的特色，只能采用往白土中掺加紫金土配制成灰黑胎或在白胎的口、足部分别涂上酱釉或氧化铁来人为地形成"紫口铁足"的特色。

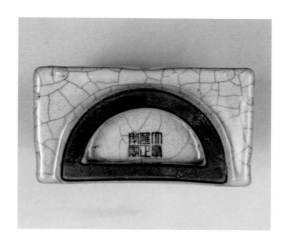

图 31-3 清雍正 景德镇仿官釉琮式壁瓶（灰黑胎自然铁足），故宫博物院藏

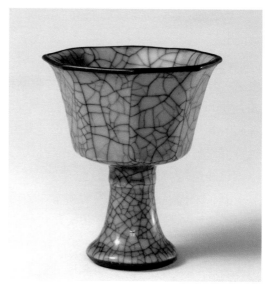

图 31-4 明成化 景德镇仿哥窑八方高足杯（刷酱釉模仿"紫口铁足"），故宫博物院藏

32. 磁州窑的瓷器也需要"化妆"吗?

爱美的女性大多会注重妆容,尤其粉底少不了,不仅能遮瑕,还能调整肤色,护肤控油,尤其以日本艺妓特殊的白色妆容最让人印象深刻。其实不但人类爱美,陶瓷也"爱美",也需要"梳妆打扮",早在新石器时代的彩陶上就已经运用"化妆土"工艺。

到了宋代以后,北方的磁州窑在使用"化妆土"装饰瓷器方面取得了极大的成就。因磁州窑窑场大多使用富含氧化铁且颗粒较大的"大青土"来生产瓷器,所制成的器物胎质稍

图 32-2 宋 剔刻花卉纹注壶
日本东京国立博物馆藏

图 32-3 宋 磁州窑剔刻珍珠地
花卉纹瓷枕，日本东京国立博物
馆藏

图 32-4 宋 磁州窑白地黑彩
虎纹枕，故宫博物院藏

粗，胎体颜色较深，呈灰白色或灰黄色，于是生产时便在坯体上先刷上一层优质的白瓷泥浆，即"化妆土"，然后进行装饰，再罩透明釉烧成瓷器。这样不但能够掩盖因胎质粗糙而出现的黑点等缺陷，还能使釉色显得更加鲜亮，表现出丰富多彩的装饰效果。磁州窑在使用"化妆土"的基础上，赋予刻画花、剔花、珍珠地、梳篦、跳刀、黑地白剔、白地黑彩等多种装饰技法。

将"化妆土"技艺发挥得淋漓尽致的磁州窑虽然为民窑窑场，但其产品突破了宋代汝、官、哥、定等名窑瓷器单色釉装饰的局限。尤其是在"化妆土"技艺支撑下兴起的白地黑彩装饰使瓷上绘画与传统书法技艺、传统水墨画结合起来，创造了新的综合艺术形式。虽然磁州窑产品书写绘画随意洒脱，但开拓了古代陶瓷美术的新境界，为元代以后青花瓷和五彩瓷器的发展开辟了道路，形成了质朴、洒脱、明快、豪放的艺术风格及浓郁的民间色彩和鲜明的民族特色，对国内乃至世界陶瓷产生了深远的影响。以河北磁县为中心窑场的磁州窑在我国古代北方诸省形成了第一大民窑窑系，即"磁州窑系"，位列宋代八大窑系之一，磁州窑的"磁"字亦是"瓷"的俗称，至今，我国台湾地区以及日本仍称瓷器为磁。

33. 元明时期的高足杯是如何使用的？

　　高足杯（碗），我们一般将口径较小的称为高足杯，口径较大的称为高足碗（后文通称为"高足杯"）。元、明时期高足杯是景德镇窑、龙泉窑非常流行的一类器形，甚至到清代仍有一定量的烧造。高足杯其口微撇，上半部分多为弧形碗状，少量有斗笠状，下半部分多为上小下大的竹节状或喇叭状高足，十分经典。据不完全统计，仅国内馆藏元青花瓷器中，高足杯的数量大约就能占到20%以上。那么，这种高足杯的造型又源自哪里？古人是怎样称呼它的，又是如何使用它的呢？

　　从造型上来看，元、明时期的高足杯与远古时代的豆形器以及罗马萨珊时代的金银高足杯均有相似之处，唐高祖李渊第六女房陵大长公主墓的壁画中，就能见到右手持凤首壶、左手持高足杯的侍女形象。到了瓷业十分繁荣的宋代却罕见高足杯的存在，元代以后又蓬勃兴起。

图 33-1　元　青花内模印行龙赶珠纹高足碗，辽宁省博物馆藏

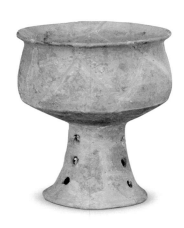

图 33-2　原始陶豆，湖北省博物馆藏

图 33-3 唐 房陵
大长公主墓壁画《提
壶持杯侍女图》中
的高足杯

清代时人们将高足杯称为"靶杯"，如清代朱琰《陶说》其中卷六《说器下·明器》中就有"红鱼靶杯"条，应该说的就是明代宣德官窑釉里红高足杯。现代学者认为，蒙元时期很多贵族礼仪可能需要在马背上举行饮酒仪式，于是将高足杯又称为"马上杯"。

图 33-4　明宣德　釉里红三鱼纹高足杯、上海博物馆藏

直到2001年，在湖北钟祥，明代宣德帝九弟梁庄王朱瞻垍的墓葬中出土了一件带金盖银座的"宣德官窑青花龙纹高足杯"，金盖口沿内壁刻有一行楷体铭文："承奉司正统二年造金钟盖四两九钱。""承奉司"是从明洪武三年（1370）开始设立的亲王府内官机构，负责处理王府的内务。根据铭文记载，这件金盖是梁王府的承奉司在明正统二年（1437）制造的，使用了"四两九钱"约153克的黄金打造。而从盖名为"金钟盖"推测，这件宣德青花龙纹高足杯准确的名称应该就是"钟"，即"宣德青花龙纹瓷钟"。《说文解字》载："钟，酒器也。"杜甫《奉送魏六丈佑少府之交广》诗中也说："掌中琥珀钟，行酒双透迤。"因此可以进一步推测，明代早期的高足杯即为酒杯，在高等级的使用中，不但有专门且图案相同的金盖子，还配有同样图案的银座子，堪称当时的顶级奢侈品了。

图 33-5　明宣德　青花龙纹瓷钟（带金钟盖、银鎏金盏台）明梁庄王墓出土

34. 您知道景德镇传统名瓷"胭脂红"是谁发明的吗?

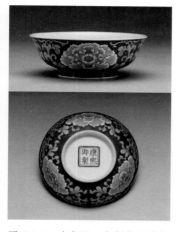

图 34-1　清康熙　御制款胭脂红地珐琅彩花卉纹碗,台北故宫博物院藏

有人说"最美不过胭脂红",胭脂红是著名的低温彩料,色泽光亮而不透明,最初为宫廷珐琅彩料中的一种。以微量的黄金作为着色剂,绘在烧成的瓷釉表面,在炉内经800℃左右低温焙烧而成,由于色泽颇似古代妇女化妆时所用的胭脂色,故而又名"胭脂红"。虽然在我国已经有了300多年历史,是著名的传统名瓷产品,但却并非本土原创。它是1650年由荷兰人卡西亚发明,1680年开始应用于瓷器绘画中,康熙二十一年(1682)才开始在景德镇使用。到了康熙晚期,根据实用的要求,对配方加以调整,胭脂红彩又配置成一种低温釉彩,称为"胭脂红釉",深者称"胭脂紫",浅者称"胭脂水",比胭脂水更浅淡者称"淡粉红"。

督陶官唐英在雍正十三年(1735)所著《陶成纪事》中提及的"新仿西洋紫色器皿""西洋红色器皿"皆指胭脂红瓷器。而成书于乾隆四十二年(1777)左右的重要陶瓷札记类著作《南窑笔记》中载:"今之洋色则有胭脂红、羌水红,皆用赤金与水晶料配成,价甚贵。"因此"西洋紫""西洋红""羌水红"都是指胭脂红,欧洲则多称之为"蔷薇红""玫

图 34-2　清雍正　胭脂红釉罐广东省博物馆藏

瑰红"。胭脂红虽然在康熙二十一年（1682）已经被景德镇御窑使用，但其技术含量较高，且造价不菲，因此并没有得到普及。到了雍正时期，由于雍正皇帝本人对瓷器烧造颇多倾心，并提出颇为严格的要求。随着造办处自炼珐琅料的成功，瓷器釉上彩料技术得到革新，景德镇御窑的制瓷技艺亦有了新发展，胭脂红彩逐渐推广使用到众多彩瓷领域。虽然清朝以及民国时期均有烧造，但仍以雍正朝质量最精，甚至连清代广彩瓷中都大量使用胭脂红彩进行装饰。

图 34-3　清乾隆　洋彩胭脂红地轧道锦上添花胆瓶、台北故宫博物院藏

图 34-4　清道光　青花胭脂红绘缠枝花卉纹海棠式盆、沈阳故宫博物院藏

图 34-5　清乾隆　广彩胭脂红花草纹开光花卉纹瓷茶器、广东省博物馆藏

图 34-6　民国　洪宪款胭脂红瓷瓶漯河市博物馆藏

35. 瓷上年号款识是什么时候开始流行的?

在瓷器鉴定中,款识是非常重要的一部分,因为它直接标注了瓷器的生产年代,尤其在明清官窑瓷器中,通常都会在器物的口沿或者底部书写相应的年号款识,比如大家熟知的"明成化斗彩鸡缸杯"底部就有"大明成化年制"六字楷书款。但值得注意的是,明清时期也多有后朝书写前朝的"寄托款"。比如,万历及康熙时期的民窑常喜欢寄托"大明宣德年制"及"大明成化年制"款识,而光绪时期的瓷器则喜欢寄托"康熙年制"四字楷书款。这主要是因为前朝瓷器技术精湛为后朝所尊崇喜爱,那么瓷器上的年号款又是从何时开始流行起来的呢?

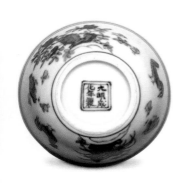

图 35-1 明成化 斗彩鸡缸杯底款,台北故宫博物院藏

其实,年号产生于西汉,主要是为了方便国家统一纪年而使用的。历代帝王都十分重视年号的编制,有纪念、祝福、祈祷之意。早期每个皇帝都是有多个年号,比如唐高宗李治就拥有永徽、显庆、龙朔、麟德等 14 个年号。除了两字年号外,还有四字的如宋真宗的"大中祥符",甚至六字的如西夏景宗"天授礼法延祚",其实并不固定。到了明清两朝年号才规范起来,除了明英宗和清太宗有两个年号外,其余皇帝基本都是一个年号,并且都是两字。

图 35-2 明万历时期寄托"大明宣德年制"六字青花款

瓷器底部正式书写帝王年号纪年款的做法始于明永乐朝，在著名的"明永乐青花压手杯"内底处就能见到"永乐年制"四字篆书款。除青花写款外也有暗刻款，但数量都很少。宣德时期，皇帝在"仁宣之治"的盛名笼罩之下，为了彰显皇权的至高无上和帝王用瓷的独特性，开始出现"大明宣德年制"款识，其数量颇丰，书写规范。只是尚无固定的位置，有的在口部，有的在内底，有的在外底，还有的甚至在盖内，有三行六字也有一行六字等。因此有"宣德款识满器身"之说。在成化、弘治、正德、嘉靖、隆庆以及万历时期，瓷器上的帝王年号款识已沿袭成制，尤以"大明＊＊年制"三行六字楷书款常见，到清代雍正、乾隆时开始流行"大清＊＊年制"两行六字篆书款。

图 35-3 明永乐 青花压手杯内底四字篆书款，故宫博物院藏

图 35-4 宣德本朝"大明宣德年制"三行六字楷书款

图 35-5 乾隆本朝"大清乾隆年制"两行六字篆书款

36. 元青花四爱图中画的是什么故事？

"寒窗十年，一朝得仕。"这几乎是自隋文帝开皇七年（587）开科取士以来所有寒门儒生的人生目标了。元朝一共才举行了十几次科举考试，中进士也仅1000多人，而两宋时期，进士总数竟然高达两万多人。可想，元代士子们的内心是何等的惆怅，于是古时那些不媚俗、不争官、潜心雅趣与挚爱的先贤榜样成了他们尊崇向往的心灵高地，其中文人"四爱"就是典型。

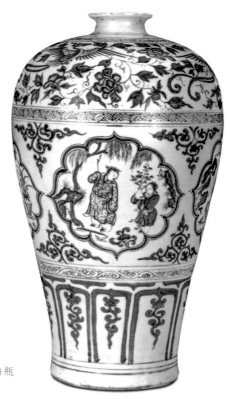

图 36-1 元 青花四爱图梅瓶
湖北省博物馆藏

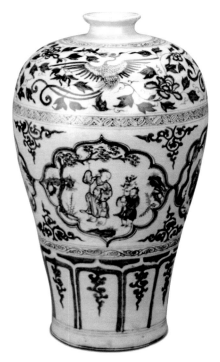

图 36-2　元　青花四爱图梅瓶
武汉博物馆藏

　　湖北省博物馆藏有一件"元青花四爱图梅瓶"，器物魁硕，胎体厚重，青料浓郁，所绘图案构图严谨，题材独特，画工细腻，优雅精致，是为数不多的元青花人物图纹重器，它出土于湖北钟祥明郢靖王朱栋墓，是明太祖朱元璋第二十四子朱栋及王妃郭氏珍爱之物，还见证了这位烈女为夫殉情的凄婉故事。无独有偶，同处江城武汉的武汉博物馆也藏有一件传世"元青花四爱图梅瓶"，可谓双子同存。两件元青花梅瓶不论造型、构图、布局都基本一致，只在图案细节上略有差异，其纹样都取材于"四爱图"，即"王羲之爱兰""陶渊明爱菊""周敦颐爱莲""林和靖爱梅鹤"。

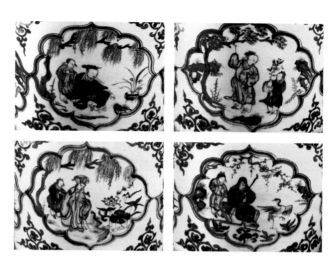

图 36-3 "四爱图"
武汉博物馆藏

王羲之爱兰（摹兰）：书圣王羲之字逸少，原籍琅琊（今山东临沂），西晋末年随晋室南迁，官至右军将军、会稽内史。永和九年（353）三月初三，王羲之约好友修禊，选择了会稽山阴兰亭为修禊之所，幽兰盛开，馨香扑鼻。相传王羲之精研书法体势也得益于爱兰。兰叶青翠欲滴、素净整洁、疏密相宜、流畅飘逸。王羲之将兰叶的各种姿态运用到书法中，使他的书法结构、笔法、章法的技巧达到精熟的高度。

陶渊明爱菊（采菊）：东晋大文学家陶渊明，名潜，世号靖节先生，浔阳柴桑（今江西九江）人。29 岁时开始出仕，任江州祭酒，不久归隐。后又陆续做过镇军参军、建威参军等小官，过着时隐时仕的生活。做彭泽县令时，恰好碰上督邮来视察，县吏告诉他，应束带见之；他不愿为五斗米折腰，当即辞去彭泽令，决心远离仕途，洁身自好。此后，他长期归隐田园，以酒遣怀，以菊为伴，曾挥毫留

下了著名诗句"采菊东篱下，悠然见南山。"陶渊明采菊、爱菊的传说，就是后人从这句诗中引申而来的，显示陶渊明高洁的性格特征。

周敦颐爱莲：宋代理学大儒周敦颐，曾任职江西南昌，有一次路过浔阳，爱上了庐山莲花洞的山水，遂萌发了到此安度晚年的念头。宋熙宁四年（1071），他赴江西星子县（今庐山市）上任，第二年便来到莲花洞，并创办了濂溪书院，设堂讲学。因他一生酷爱莲花，书院内筑一爱莲堂，堂前凿有"莲池"，以莲之高洁，寄托自己毕生的心志。其佳句"予独爱莲之出淤泥而不染，濯清涟而不妖，中通外直，不蔓不枝，香远益清，亭亭净植，可远观而不可亵玩焉"至今脍炙人口。

林和靖爱梅鹤（梅妻鹤子）：林和靖，一名逋，字君复，钱塘（今浙江杭州人）。少时无依，但勤奋好学，通晓经史百家，而且善书画，工诗词。早年游历甚广，后选择杭州孤山隐居，遍植梅树。他每天的开支都以一株梅树的梅子所售之钱为标准。他咏梅的经典名句"疏影横斜水清浅，暗香浮动月黄昏"相传千年。林和靖除爱梅外，还特别善养鹤。每当外出游湖后有客来家，书童便开笼放鹤，他望见飞鹤，便返棹而回。他与客饮酒吟诗时，鹤起舞助兴。由于人们赞他爱梅若妻、视鹤如子，"梅妻鹤子"遂广泛流传，成为佳话。林和靖隐居孤山，足迹不入城市者30余年，从无一日不恬然自足，甘心淡泊，也成了文人娴雅无争情操的典范。

37. 弘治娇黄是种什么样的瓷器？

图 37-1　明孝宗朱祐樘像

明代弘治时期的娇黄釉瓷器闻名遐迩，故宫博物院藏明代黄釉瓷器600多件，仅弘治娇黄就多达168件。"弘治娇黄"到底有何魅力，能够冠绝明清御窑黄釉瓷器，引无数后人竞相追捧呢？

色彩是人类对自然界最直观的认识，尤其黄色是历朝帝王所崇尚的专属颜色，极具等级属性，是权利与尊贵的象征。《汉书》中就说："黄者中之色，君之服也。"唐代杜佑《通典》中也有注云："黄者，中和美色，黄承天德，最盛淳美，故以尊色为谥也。"因为"黄"与"皇"同音，所以黄釉瓷器通常也是帝王专属的御用器物。其中明、清两朝对黄釉瓷器的管理最为严格，《明英宗实录》中记载："禁江西饶州府私造黄、紫、红、绿、青、蓝、白地青花等瓷器，命都察院榜谕，其处敢仍违前禁者，首犯凌迟处死籍其家资，丁男充军边卫，知而不以告者，连坐。"其中放在第一位的就是黄釉瓷，弘治娇黄就是在这种严苛的御窑制度中应运而生的。

弘治帝也就是明孝宗朱祐樘，他是明代第九位皇帝，也是极具艺术造诣的明君之一。弘治一朝，帝王仁德，清明治世，御窑生产活动虽不算繁盛，但也算是

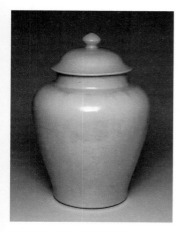

图 37-2　明　黄釉盖罐
台北故宫博物院藏

083

明朝御窑高峰时期的一段余绪，娇黄釉的烧制技术在弘治时期达到了巅峰。虽然传世实物不算太多，但弘治娇黄釉瓷器却为后世所追崇，其釉色淡雅恬嫩，但凡烧造黄釉均以其为典范。"弘治娇黄"之名早在《钦定四库全书》"万寿盛典初集卷五十五"中就有明确记载，在康熙五十一年（1712）皇帝六旬大庆中，多罗信郡王德昭就曾恭进"弘治娇黄盘二对"。

图 37-3　明弘治　娇黄绿彩双龙戏珠纹高足碗，台北故宫博物院藏

　　弘治娇黄釉是一种以铁为着色剂的低温黄釉，烧成温度大概在850℃～900℃之间，呈色淡而娇艳，釉面肥润莹亮，故有"娇黄"之称。明代娇黄釉施釉的方法有两种：一种是直接施于无釉的烧结瓷胎上，另一种是施于白釉瓷器的釉面上。在传世品中，更多的娇黄釉瓷器都是采用后一种方法施釉。主要器型有双耳罐、牺耳

图 37-4　明弘治　娇黄釉盘台北故宫博物院藏

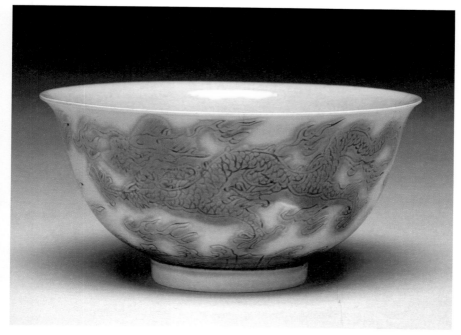

图 37-5　明弘治　娇黄釉绿彩
龙纹碗，台北故宫博物院藏

罐、绳耳罐、盘、碗
等，有的弘治娇黄釉
瓷器还加上线刻、金
彩、青花、绿彩等装
饰技艺，增加其观赏
的艺术效果。

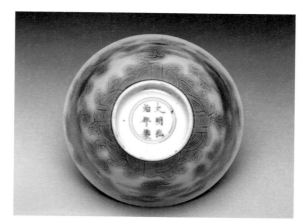

图 37-6　明弘治　娇黄釉绿彩龙纹碗（底部）

38. 孔明碗和诸葛亮有关系吗？

孔明，是蜀汉丞相诸葛亮的表字，也正因为诸葛孔明是中国古代杰出的政治家、军事家、发明家，所以后世流传关于他的发明创造有很多，比如木牛流马、八阵图、馒头、诸葛连弩、孔明灯，其中不少是用他的诸葛姓氏或表字孔明来命名的。而古代陶瓷器物中也有一种碗被称为"孔明碗"或"诸葛碗"，它和诸葛亮又有什么样的关系呢？

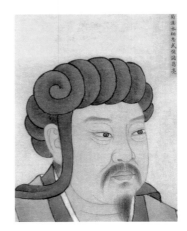

图 38-1　诸葛亮画像

孔明碗造型多为敛口，弧腹，圈足。底与碗心之间呈双层夹空，底部有孔与空腹相通，正是因为这个特有的孔洞，古人于是联想翩翩，将它与戏文中奇谋巧思的诸葛孔明联系在一起，并流传出一段诸葛亮发明孔明碗的传说来。相传诸葛亮六出祁山，司马懿屡遭败绩，困守不出，于是给司马懿写了一封信，并让使者带着女人的衣服一并送给了司马懿，想以此激怒司马懿出兵交战。但是司马懿见到之后不怒

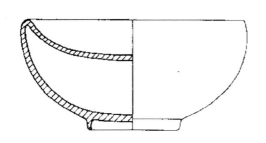

图 38-2　孔明碗的构造

反笑，反而从中推断出诸葛亮急于决战，于是问使者诸葛亮的日常作息和饮食，言："食少事烦，其能久乎？"诸葛亮为了迷惑敌人，于是在对方的使节前来刺探军情的时候，用双层碗进餐，以此向使者表示自己饭量很大，身体健康。后世就称这种双层碗为孔明碗了，这段传说为孔明碗的出现增添了些许神秘色彩。

其实孔明碗主要流行于宋、元、明时期，始见于北宋龙泉窑的刻花器中，此时距离诸葛亮生活的汉末三国时期也已经过去有800多年了，可见传说终究只是传说。明代龙泉窑青瓷及景德镇窑青花瓷中亦能常见孔明碗，其底部留孔本并非装饰，而是陶瓷烧成工艺所造成的，因为碗的夹层不能完全密封，如果密封就会使内部空气无法对流而在升温时炸裂，于是就在碗的底部留有通气孔。

图 38-3　明　龙泉窑青瓷孔明碗，美国大都会博物馆藏

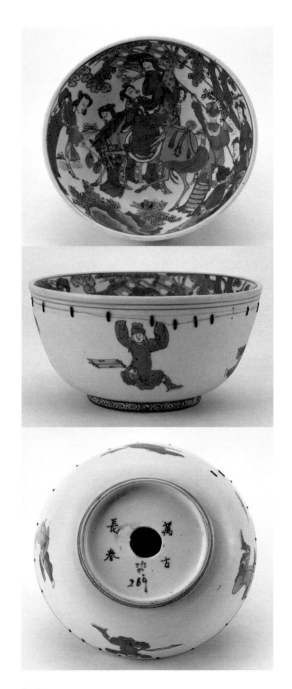

图 38-4　明隆庆　青花昭君出塞
图纹孔明碗，故宫博物院藏

名瓷何所美?

39. 古代的大罐子是拉坯制作的吗?

1990 年,美国电影《人鬼情未了》中有一段经典、让人难忘的情节,男女主人公在主题曲《锁不住的旋律》(*Unchained Melody*)优美的背景音乐中一起拉坯,流动、松软、迷离而又浪漫,无形而感性的爱情融入素坯,转化成有形而转动的瓷泥……这部影片让很多人开始了解拉坯甚至因此而了解陶艺。

从石器时代的慢轮制陶到快轮成型,从依靠搅动惯性产生动力的传统辘轳车到便捷省力的电动拉坯机出现,陶瓷手工成型实现了从慢到快、从粗放到精致、从传统到现代的转变。19世纪70年代,科学技术的发展突飞猛进,新技术新发明被应用于工业生产,推动了电力工业和制造业等一系列新兴工业的迅速发展,人类由此进入了"电气时

图 39-1　景德镇传统辘轳车拉坯

代"。到1902年，美国一些陶瓷作坊已经开始操作安装有直流电机和金属转轴的拉坯机。

在我国古代，拉坯成型大大受限于辘轳车的动力来源，以人力搅动产生惯性动力的时代，拉坯的方式只限于生产一些诸如杯、碗类的小型器皿。而如元青花大罐、永乐青花梅瓶、康熙青花万寿尊这类的大型器物就无法运用拉坯来成型了，而是使用陶模分段印坯的方式进行生产，并一直沿用至今。因此，我们常常能够在古代大型瓷器的中段或口沿处发现明显的接胎痕迹，这是分段印坯后的结果。因此，如果有号称是拉坯成型的古瓷大罐，我们就需要质疑。

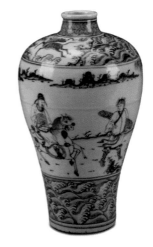

图 39-2　明宣德　青花携琴访友图梅瓶（有明显的接胎痕），桂林博物馆藏

090

图 39-3 元 青花牡丹纹兽耳盖罐，蚌埠市博物馆藏

40. 古代人没有温度计，他们是怎样测量烧窑温度的？

众所周知，古时烧制瓷器都是用柴或煤进行焙烧，没有如今这样先进的陶瓷窑炉，可以通过测温三角锥、热电高温计以及光学高温计来进行测温。现代生产技术的进步使瓷器的烧造可以自由设定窑内的温度，以及设定窑炉内温度曲线变化，可以很高效地保证器物的烧成率。那么，在古代没有测温设备的情况下，窑工们是如何测量出窑内温度，并烧制出精美的瓷器呢？

其实在古代，人们烧窑时最常用的测温方法就是使用"火照"，目前已知最早的火照出土于江西丰城洪州窑遗址东晋、南朝时期的地层，距今已经有 1700 多年历史。火照以瓷土制作，往往是用生产过程中破损的器物泥坯加工而成的，这样就能够保证它使用的材料和窑炉中烧制的器物一致。北方瓷窑使用的火照一般多为三角形，上平下尖，上半

图 40-1 宋 汝窑火照插座和火照，河南省文物考古研究院藏

部施釉，并在中间镂一圆孔。使用时，将其插在特制的火照插座上，并放置在窑里可以通过观火孔直接看到的位置，当窑火烧到一定程度需要验火时，用铁钩将其钩出。每烧一窑要验火多次，每验一次，就钩出一个。这样就可以及时掌握窑内温度和气氛的变化，而且每个火照只能使用一次。

除了使用火照外，古人测量温度还需要长期的烧瓷经验。在明清时期的景德镇，这类工匠被称为"把桩师傅"，通常也是窑炉烧造的总负责人，在窑场内享有崇高地位，他们完全是从世代相传和反复实践中总结的经验，通过观察火焰，判断窑内温度。

图 40-2　景德镇的蛋形柴窑

41. 景德镇的瓷器都是用高岭土做的吗？

关于高岭土，我们经常可以听到这样的介绍："景德镇的瓷器，都是用当地特有的高岭土经高温1300℃烧制而成的。"然而事实并非如此，因为在传统制瓷业中，高岭土并不能单独烧成瓷器，而是作为组合原料之一存在的。

图 41-1 高岭土原矿

高岭土又称白云土，是一种以高岭石族黏土矿物为主的陶瓷原料，其色白而细腻，为松软土状，具有良好的可塑性和耐火性。因最早发现于江西景德镇高岭而得名。高岭最初的名字并非高岭而是"高梁"，据明代宋应星《天工开物》载："土出婺源、祁门两山，一名高梁山，出粳米土，其性坚硬；一名开化山，出糯米土，其性粢软。"可见明朝时，其称谓还

图 41-2 景德镇高岭国家矿山公园

是"高粱"，这或许是因为当时此地曾盛产高粱米。时至今日，景德镇本地方言中"高粱"与"高岭"仍然同音，这或许就是如今"高岭"一词的真正来源了。

图 41-3　瓷石原矿

　　从五代至宋代，大量以青白瓷为代表的瓷器胎土所使用的主要原料中并没有高岭土，而是"瓷石"，也就是《天工开物》中所说的"糯米土"。瓷石的发现远比高岭土早很多，在我国南方诸省多有分布，它既可以作为瓷胎单独成瓷，也可以用来配置瓷釉，但耐高温性能要低于高岭土，在生产高温瓷器或大件瓷器时容易导致器物变形或塌陷。因高岭土含铝量高，坚韧耐火，所以景德镇在南宋及元代以后，将一定比例的高岭土加入瓷石原料中制成瓷胎，大大提高了景德镇瓷器的综合性能，沿用至今。随着科技发展，景德镇的陶瓷原料已经广泛来源于全国各地，根据器物造型、大小、厚薄等需要，已经普遍出现了多元化的混合原料配方。

图 41-4　变形粘匣的宋代景德镇青白瓷

图 42-1　玲珑瓷坯

42. 玲珑瓷的玲珑眼为什么能透光?

看似满身是洞,但却滴水不漏。这就是被誉为景德镇传统四大名瓷之一的"玲珑瓷"。瓷工用钻刀在瓷泥成型后的干坯上雕镂出许多有规则的米粒状孔洞(其实也有非米粒状不规则孔洞),这些孔洞被称为"米通",又叫"玲珑眼",然后再仔细填入透明釉料,再整体施釉烧成。这些半透明的孔洞排列组合成图案,在光照下显得灵巧、明澈、剔透,所以才被称为"玲珑瓷"。西方人在见到这种神奇的装饰后形象地将其称为"卡玻璃的瓷器"。玲珑眼可以单独装饰,也可以再配以青花图案,称为青花玲珑。这种瓷器既有镂雕艺术,又有青花特色,既古朴又显清新,体

图 42-2　纯玲珑瓷盖碗

图 42-3　光照下的青花玲珑碗

现了古代工匠的聪明才智和艺术创造力。

以往学术界认为玲珑瓷是明代永乐、宣德时期才出现的，其实近年来在宋代景德镇的青白瓷中就已经发现了镂空中填满青白釉的器物残片，可以称为"原始玲珑瓷"，证实了玲珑瓷在景德镇的萌芽期已有千年之久。只是到了明代早期，瓷工们才有意识地制作玲珑瓷，其工艺水平方才渐渐成熟，到清代乾隆时期，景德镇青花玲珑瓷进入鼎盛阶段。

中华人民共和国成立以后，玲珑瓷又迎来了崭新的发展时期。1961年，被誉为"玲珑之家"的景德镇光明瓷厂成立，成为专门生产青花玲珑出口瓷的企业，其产量由最初的数万件至20世纪90年代初的约2900万件，使青花玲珑瓷享誉寰宇。

图 42-4　宋　原始玲珑瓷标本
景德镇陶溪川青白瓷博物馆藏

43. 梅瓶真的是用来插花的吗？

梅瓶之所以被称为"梅瓶"，自然与其用途有关，梅瓶最早被用作插花器物的时间可以追溯到南宋时期。在台北故宫博物院收藏的南宋绢本画《戏猫图轴》中就能看到一对分别插放着红色珊瑚的青釉梅瓶，并且瓶前还分别放置了一对宋时非宫廷不能逾制而使用的玭瑁盒。另外，台北故宫博物院还收藏有一幅元代《第四嘎礼嘎尊者轴》，画中嘎礼嘎尊者身后有一位居士模样的人物，手中捧着一只梅瓶，梅

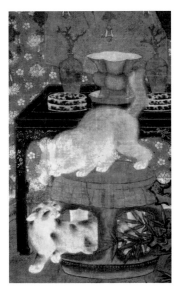

图 43-1　宋　《戏猫图轴》（局部）台北故宫博物院藏

图 43-3　唐　白釉梅瓶
故宫博物院藏

图 43-2　元　《第四嘎礼嘎尊者轴》（局部），台北故宫博物院藏

瓶中插着一束白梅花，这应该就是梅瓶最早并且名副其实的使用表达了。

梅瓶虽然在唐代就已经出现，但直到晚清时期的《匋雅》才对梅瓶名称作出了定义，所谓："梅瓶，小口宽肩、长身短项、足微敛而平底。"所以梅瓶称呼和使用的时间应该非常晚，清末民初以后才广泛称为"梅瓶"，并一直沿用至今。

根据文献记载，梅瓶在宋元时期应该称为"酒经""经瓶"，明代称为"酒瓶""坛子"。从河北宣化辽天庆六年（1116）张世卿墓壁画《备宴图》以及山西朔州元代壁画墓壁画《备酒图》等绘画中我们可以推测，梅瓶在宋元时的主要功用还是储酒器皿。直到明代晚期梅瓶仍主要是酒器。明代晚期被称为"中国的文艺复兴时期"，插花艺术也发展到了一定的高度，很多文人雅士对此著书立说，于是梅瓶又开始更多地被用到插花艺术中。

图 43-4　辽　河北宣化张世卿墓壁画《备宴图》中的储酒梅瓶

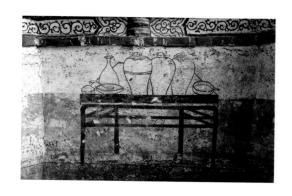

图 43-5　元　山西朔州砖雕壁画墓壁画《备酒图》中的储酒梅瓶

44. 宋瓷神品曜变天目盏到底有什么迷人之处?

通常来说，宋瓷讲究的是细腻温润、色调单纯、趣味高雅，汝官窑就十分符合这一美学风范。从收藏价值而言，宋代汝官窑瓷器也曾数次刷新古代瓷器拍卖的世界纪录，其成交价动辄上亿。然而还有一种宋瓷却与众不同，它闪动着迷人的曜斑光晕，变幻莫测，宛如宇宙星云般深邃绚丽。这就是全世界仅存3件完整器的"曜变天目"茶盏，相比于存世尚有约87件之多的汝官窑瓷器而言，更可谓凤毛麟角。

先秦《桧风·羔裘》中说："羔裘如膏，日出有曜。"这种与日共存的神奇"曜斑"，出现在宋代建窑瓷盏中的概率可谓数千万分之一，直到科技进步的今天，尚且无法完全复烧并达到这一玄妙的瓷技。

全世界现存的3只完整的宋代曜变天目茶盏分别收藏于日本静嘉堂文库美术馆、日本藤田美术馆以及日本大德寺龙光院，均被日本列

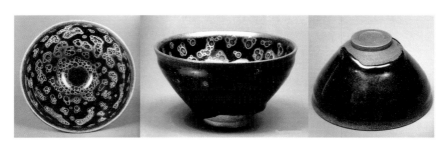

图 44-1　宋　曜变天目茶盏、日本静嘉堂文库美术馆藏

图 44-2　宋　曜变天目茶盏，日本藤田美术馆藏

图 44-3　宋　曜变天目茶盏，日本大德寺龙光院藏

图 44-4　宋　曜变天目茶盏残件标本，杭州古越会馆藏

为国宝级文物。而作为原产地的中国却仅发现一只残件。成书于日本室町幕府时期的《君台观左右帐记》载："曜变，是建盏之最，世上罕见之物，值万匹绢。"按日本当时市价，约等同于1500吨大米。

　　藏于日本静嘉堂文库美术馆的国宝曜变天目茶盏，于1951年被定为日本国宝，其口径12.0厘米、高度6.8厘米、足径3.8厘米、重量284克，器型为束口，也是现存3件中颜色最为鲜艳的，有明显的蓝色曜辉斑。其实物的颜色和曜斑光环又会随着周围光线角度的不同，变幻出斑斓的光彩，多变绮丽的色泽十分妖艳，被日本人喻为"碗中宇宙"，闻名遐迩，还有"天下第一盏"的至高赞誉。这件曜变天目茶盏最早如何从中国传至日本已经无法考证，但历史上，它曾一度是江户幕府时期德川将军的家传之宝，是其家族傲视日本国的象征。

图 44-5　日本静嘉堂文库美术馆外景

图 45-1　明万历　五彩瓷塑笔架、台北故宫博物院藏

45. 为什么大多数雕塑瓷都是空心的？

大多数的雕塑瓷都是空心的，您留意过吗？从传统神佛塑像到普通工艺摆件，仔细观察它们的底部、侧面或背面，就常常能看到有一个小孔。这是雕塑瓷的生产工艺导致的。

在陶瓷 3D 打印技术出现以前，雕塑瓷的成型方式有手捏堆塑、模具印坯和石膏注浆。

图 45-2　常见雕塑瓷的底部

手捏堆塑成型的方法比较直接，早在原始陶塑中就已经运用了，但在成熟的雕塑瓷中却很难推广使用。因为以这种方法成型的雕塑作品大多是实心的，实心的瓷胎很难通过晾晒干透，因此在烧造时就非常容易炸裂，甚至炸裂的碎片还会殃及同窑烧造的其他器物。当然一些小型的雕塑瓷因为胎体比较容易干透，还是可以使用手捏堆塑成型的。

而模具印坯与石膏注浆成型的雕塑瓷则不同，它们都需要把雕塑好的原作泥稿作为模种，翻制出陶、石膏或硅胶的阴模，再把瓷泥泥片贴印或者瓷泥泥浆灌注到阴模的模腔内壁，直到其脱水后固定在模腔内，再脱模后就得到了与原作泥稿一致的雕塑瓷素坯了，这种素坯的内部都会是空心的。当然造型更为复杂的雕塑瓷作品制作也更为繁复，其原作泥稿还需要分段切割后再进行翻模，分别翻印或注出各个部位，再进行拼接，拼接后还要进行精修甚至手工雕刻贴塑一些须发等细节部位，方能完成这件雕塑瓷素坯的制作。

因为绝大多数雕塑瓷作品的主体部分都要使用模具印坯或石膏注浆成型工艺，因此其内部大多都是空心的，这样不但能够防止烧成时意外炸裂，还能大大降低单件作品的重量，并适合批量化生产，从而也可以降低单件瓷塑作品的价格。

图 45-3　石膏模具与成型的雕塑瓷素坯　黄学清作品

46. 为什么很多瓷器只进行石膏修复？

如果您对文物考古行业有所关注或经常去古代瓷窑遗址博物馆参观，就不难发现很多的古瓷器物都只使用石膏进行修复，这种修复通常被称为"考古修复"。

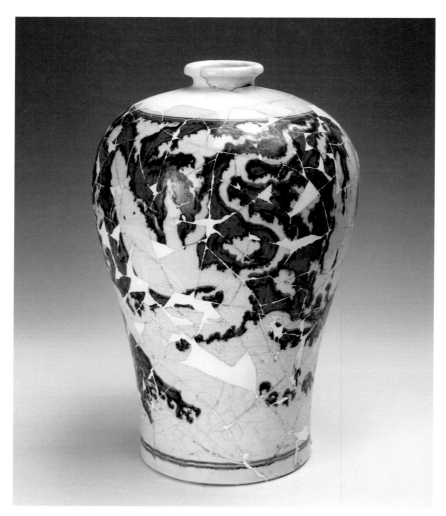

图 46-1　景德镇御窑出土的明永乐青花地刻白龙纹梅瓶石膏修复件

图 46-2 石膏补全器物缺失部位

一般来说，古陶瓷的修复大致分为三种，分别是考古修复、展览修复以及商品修复。

第一，考古修复，就是为考古学研究提供实物资料的修复。首先是对古瓷进行清洗分类，拣选出同一件器物的标本后，对断裂部分进行对接黏合，对缺损的部位则需要根据器物整体的造型特点或参考同类型完整器物进行预判和规划，再利用石膏进行修补，最后进行修整打磨。石膏修复古瓷的优点很多，石膏取材容易、材料廉价、操作简便、凝固快捷、便于修整，且具备较强的可逆性，如果修复完成后又发现了此件器物的其他原装部分，或发现了造型的错误则便于拆解后再次进行修复，对瓷器文物的损害风险较小。当然这种修复方法也有怕浸水、怕重压、强度不够、美观性差等缺点。

第二，展览修复，目的是更好地让大众参观欣赏。比考古修复要求略高，大多在石膏或树脂修复的基础上简单上色并补齐缺失的纹样，只要在橱柜展示时有一定的观赏性即可，甚至有时还会刻意留下残缺部位供观众鉴赏。

第三，商品修复的技术要求最高，其目的是要把坏损的瓷器尽可能地恢复到原有状态，使其表面的色彩、纹饰、质感等呈现出完好无损的视觉效果。

当然，除了上述三种修复以外，还有以实用性或艺术性为目的的金缮修复、锔瓷修复等。

47. 为什么青花瓷烧出来是蓝色的?

青花瓷又称白地青花瓷器,是用含氧化钴的钴矿为彩绘原料,在还未烧制成瓷的瓷坯体上描绘出纹饰,再罩上一层透明釉,经1330℃左右的高温还原焰一次烧成的。

图 47-1　青花钴料

氧化钴的化学式为CoO,是一种金属氧化物,为黑灰色六方晶系粉末,所以青花料并非蓝色,而是呈灰黑色。其绘画的图案之所以会在烧成后呈现蓝色,主要是因为烧成过程中要经历一段还原气氛。

青花瓷的烧制大致需要经过7个阶段,即:点火、升温、氧化、还原、保温成瓷、熄火、降温。其中还原阶段是通过加大窑炉中燃料的进入量并减少空气的进入量,使窑炉不充分燃烧形成大量具有还原性的一氧化碳,与氧化钴发生氧化还原反应,使得钴离子价态降低,从而呈现蓝色。而如果青花料

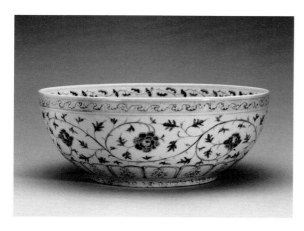

图 47-2　明洪武　青花缠枝牡丹纹大碗、台北故宫博物院藏

纯度不足或还原气氛不足时，青花的颜色将会呈现灰黑色。

　　在我国，青花的烧造始于唐代，据学术界多年来对出土器物的考证研究，确认了唐青花的产地在河南巩县窑。1200多年前的古代窑工就掌握了窑炉烧造过程中复杂的氧化还原气氛，着实让人心生崇敬。

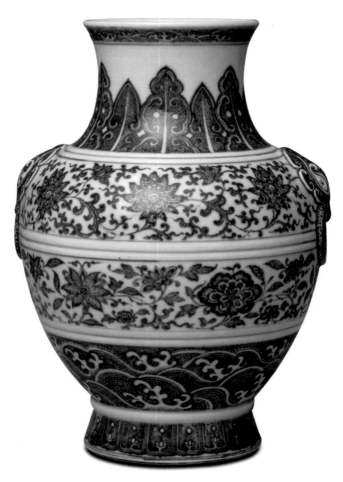

图 47-3　清乾隆　青花缠枝花卉铺首衔环尊，台北故宫博物院藏

107

48. 西晋鸡首壶的鸡头嘴为啥不出水？

在魏晋时期的青瓷产品中，有一类非常有趣的器物"鸡首壶"，在青瓷盘口壶的一侧肩部会捏塑有一只呆萌可爱的鸡头壶嘴，对应的另一侧肩部也会捏塑一只鸡尾。当然除了鸡首壶外，还有羊首壶、虎首壶等。从我们正常的器物认知角度来说，大家可能都会认为这种壶上的鸡首状壶嘴肯定是用来出水的，然而绝大多数西晋青瓷鸡首壶都不具备这项功能，换而言之，它们只是贴塑在壶肩部的装饰品而已。那么为什么会出现这种现象呢？

其实，早期的鸡首壶是没有盘口状的长颈的，它们是在青釉四系罐的造型基础上衍生出来的，只是单纯为了装饰效果才

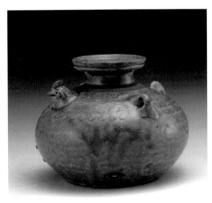

图 48-1　西晋　青釉刻花双系鸡首壶，上海博物馆藏

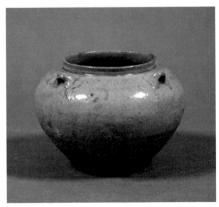

图 48-2　西晋　青釉四系罐上海博物馆藏

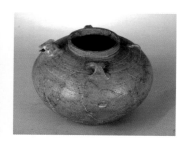

图 48-3　西晋　鸡首罐
南京博物院藏

把四系罐的前后两个环系改造成了鸡头鸡尾的模样而已，此时的鸡首壶其实只能称为"鸡首罐"。因为四系罐在使用时并没有专门出水的壶嘴，而是直接从壶口部灌装液体或者倾倒液体，所以装饰用途的鸡首自然无法出水。

大概从西晋晚期开始，人们才慢慢意识到让鸡首直接出水的便捷性，才有部分鸡首壶的壶嘴开始可以出水。到了东晋以后，绝大多数的鸡首壶都可以出水了，器身和鸡首也都有了一定的拔高，同时东晋鸡首壶的鸡尾也已经演变成了龙柄，有些在壶身上也增加了点褐彩的装饰。

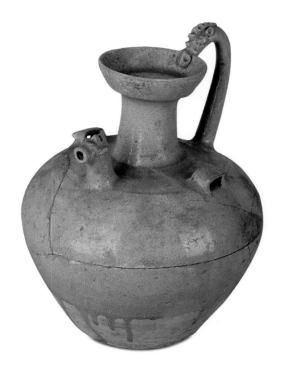

图 48-4　东晋　通水龙柄鸡首壶
南京博物院藏

49. 镶嵌青瓷长什么样?

镶嵌青瓷又称"象嵌青瓷",是朝鲜半岛在高丽王朝时期独创的青瓷品种,其窑场在全罗南道康津郡地区及全罗北道扶安郡地区。它的基本工艺是先在半干的瓷胎土表面刻出阴刻纹,素烧后再以赭土或白土填平刻痕,施釉后再次进行高温烧制。烧成后填入的赭土变成黑色,白土仍是白色,通过青瓷胎釉下黑白色的明显对比,突出纹样。青瓷的胎

图 49-1 12 世纪后叶至 13 世纪高丽青瓷镶嵌云鹤纹梅瓶,韩国国立中央博物馆藏

图 49-2　唐　越窑八棱净水瓶
法门寺博物馆藏

土与镶嵌的赭土、白土收缩率各不相同，因此烧造时十分容易拉裂，所以制作镶嵌青瓷纹样需要有极高的工艺水平。因为产生了类似金属掐丝镶嵌工艺的艺术效果，故而得名，也是对这种特殊青瓷工艺特征的准确定位。

我国五代的后梁贞明四年（918），高丽王朝建立。其历经34代君主共475年，先后向后唐、后晋、后汉、后周、北宋、契丹（辽朝）、金朝、元朝、明朝等大陆国家称臣。其间正是中国瓷业技术发展的黄金期，我国与高丽之间的文化技术交流也密切深入，使得先进的制瓷技术持续传入高丽。

从10世纪初开始，高丽窑整合了新罗时代生产高温灰釉陶的技术，在借鉴唐代越窑青瓷工艺技术的基础上，高丽时代青瓷发展迅猛。10世纪末，大量宋瓷输入后，高丽窑又受中国北方汝窑和南方龙泉窑的影响，开始呈现深沉的翠玉色格调，后期又逐渐融入本民族文化元素，形成了闻名遐迩的"镶嵌青瓷"，并于11至12世纪进入全盛期。一直持续到了13至14世纪，以镶嵌青瓷为代表的高丽瓷，还对此后朝鲜李朝瓷业及日本瓷业的审美与格局产生了深刻影响。

图 49-3　高丽镶嵌青瓷纹饰细节

50. 玉壶春瓶的名字是什么意思？

玉壶春瓶是宋、元、明、清时期非常流行的一类瓶式，一般都有着喇叭状撇口、细长的瓶颈、圆鼓鼓的瓶体以及底部高高的圈足，仔细观察的话，就会发现玉壶春瓶瓶体左右其实呈对称的"S"形，线条优美柔和。这种瓶形可能来源于南北朝时期的长颈瓶，宋代汝窑、定窑、钧窑、龙泉窑、景德镇窑、耀州窑、磁州窑等均有烧制。元代以后，景德镇窑所产的玉壶春瓶相对于宋代玉壶春瓶胎体更为轻薄，釉色莹润，有青花、釉里红、五彩、斗彩、粉彩、素三彩等诸多品种。宋至元代玉壶春瓶用作酒器，明清时则渐渐转变为陈设瓷。

玉壶春瓶名称来源于"玉壶先春"。"玉壶"顾名思义，指的是釉质细腻、纯洁如玉的瓷壶容器，比如宋代景德镇青白瓷，在当时被美誉为"饶玉"，即饶州府的假玉器。比如历史上第一篇记述景德镇瓷业史的专论——南宋蒋祈的《陶记》开篇就说："景德陶，昔三百

图 50-1　北齐　白釉绿彩长颈瓶
河南博物院藏

图 50-2　宋　汝窑刻花玉壶春瓶
（鹅颈瓶），河南博物院藏

图 50-3 元 山西蒲城壁画墓壁画中使用玉壶春瓶的场景

余座。蜒埴之器，洁白不疵，故鬻于他所，皆有'饶玉'之称。"

"玉壶"指瓷瓶，那么"春"字又作何解？其实唐代人多称酒为"春"，并沿用至今。唐代诗人李白曾在《哭宣城善酿纪叟》诗说："纪叟黄泉里，还应酿老春。"唐代李肇《国史补》中也说："酒则有郢州之富水、乌程之若下、荥阳之土窟春、富平之石冻春、剑南之烧春。"时至今日，仍然还有部分名酒以春为名，比如大家熟悉的"景阳春""五粮春""剑南春"等。所以"玉壶春瓶"的本意其实就是指用莹润如玉的瓷器制作的酒瓶。

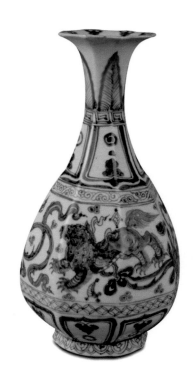

图 50-4 元 青花八棱狮球纹玉壶春瓶，河南博物院藏

51. 什么瓷器最适合斗茶?

1988 年,美国人大卫·休谟在西雅图自己的小咖啡馆里创造了"咖啡拉花"技艺。据说,一次偶然的机会,他正在为客人打包早餐咖啡,加入牛奶时,不经意间咖啡上面形成一个极为漂亮的心形。此后,他开始研究咖啡的冲制手法,并迅速得到咖啡爱好者的追捧,在

图 51-1　咖啡拉花图案

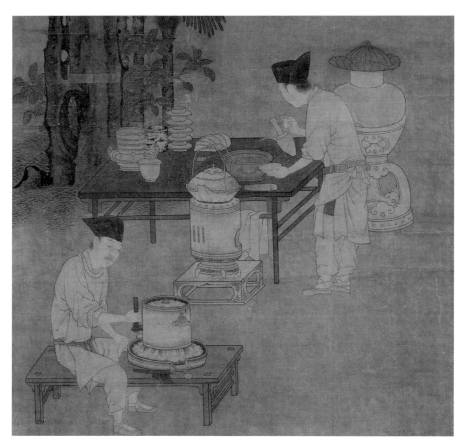

图 51-2　宋　刘松年《撵茶图》中的撵茶、点茶场景,台北故宫博物院藏

短短十几年里丰富并成熟起来，一度引领了咖啡消费的时尚风潮。在电视剧《梦华录》热播后，人们惊讶地发现原来神乎其技的"拉花"技艺早在1000多年前的宋朝就有了，而剧中"点茶""斗茶"及"茶百戏"的场景更让观众们一时间对宋代茶事兴致盎然。那么斗茶究竟如何斗？茶百戏又是什么意思？最适合斗茶的瓷盏又是怎样的呢？

点茶是一种宋朝流行的茶事，点茶用的是团饼茶，与今天泡水喝的散茶不同，流程主要包括炙茶、碎茶、撵茶、罗茶、茶末置盒、舀末于盏、注水点茶、搅拌击拂、置茶托等步骤，如南宋刘松年的《撵茶图》所描绘的便是撵茶、点茶的场景。而"斗茶"是玩茶的方式，即通过多人之间的比赛，来较量互相点茶技艺的高低，是一种富有趣味性的雅玩活动。与《梦华录》剧中展现的一样，宋朝"斗茶"之风大盛，上至帝王官宦，下到僧道庶民，在社会各阶层都有着广泛的群众基础。

斗茶论胜负时，首先要看形色，茶汤应颜色鲜明而发白，汤花大小要分布均匀，以达到上下透彻、水乳交融的状态。其次，鲜白均匀的汤花持续的时间要长，要紧贴着盏壁而经久不散才算胜出。另外，与"咖啡拉花"比较相似的是在点茶基础上衍生出的茶百戏，也叫"水丹青"。要用茶针

图 51-3　茶百戏

蘸取茶膏在点茶后的茶面乳沫上作画，"使汤纹水脉成物象者，禽兽虫鱼鸟花草之属"。（北宋·陶谷《荈茗录》）上等"茶百戏"显现的各种图案如一幅丹青画，纹理丰富、自然、灵动。

北宋初期的陶谷在《清异录》中说："闽中造盏，花纹鹧鸪斑点，试茶家珍之。"北宋著名诗僧惠洪的《无学点茶乞诗》中也写道："盏深扣之看浮乳，点茶三昧须饶汝，鹧鸪斑中吸春露。"宋代点茶最好的茶盏，除了福建地区建窑等窑场烧制的"鹧鸪斑"等天目茶盏以外，就是"饶汝"，即饶州的景德镇窑和汝州的汝窑所烧造的茶盏。

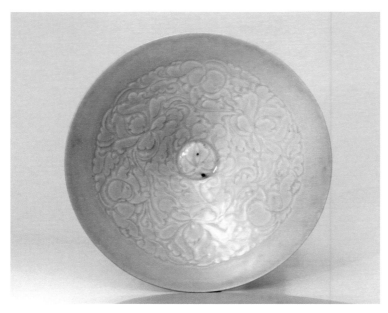

图 51-4　宋　景德镇窑青白瓷刻"牡丹婴戏"纹斗笠盏
2016 年香港佳士得拍卖

52. 明清时期的葫芦瓶有哪些样式?

葫芦瓶的造型源于自然的葫芦果实,是中国传统文化中常见的寓意丰富的文化符号之一。在中国文化中,葫芦具有多重含义和象征意义:首先,其形状饱满壮硕,象征着长寿与健康;其次,传说仙人常常佩戴葫芦用以装灵丹妙药;其三,葫芦的发音与"福禄"相似,被视为带来福气和俸禄的象征;其四,因葫芦多子,古人以此象征多子多福。所以,葫芦的形象也被广泛应用于历代陶瓷器物的造型装饰中,颇受人们喜爱。

葫芦在我国种植历史久远,在距今8000多年的河南新郑市裴李岗文化遗址中,就曾出土葫芦皮。而在长江流域距今约7000年前的浙江河姆渡文化遗址中,也曾发现过小葫芦的种子,另外,在大溪文化、崧泽文化等新石器文化遗址中也发现过葫芦。除了可以用来食用以外,我们的先人很可能在数千年前就已经将葫芦制作成实用器皿。从商

图 52-1 明宣德 霁蓝釉葫芦瓶
台北故宫博物院藏

图 52-2 明(中期) 青花琴棋书画
十八学士图葫芦瓶, 台北故宫博物院藏

117

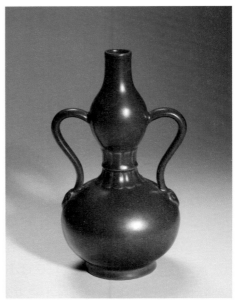

图 52-3 清乾隆 冬青釉葫芦瓶
台北故宫博物院藏

图 52-4 清乾隆 茶叶末釉绶带葫芦瓶
台北故宫博物院藏

代甲骨文中的"壶"字形象可以看出，上为盖，下为底座，中为腹，两侧还带耳。从形、音、义各方面考察可知，器物的"壶"最早应该仿自植物果实"葫芦"，指的就是盛装液体的大肚容器。

葫芦瓶经过汉唐及宋元时期的不断发展，到明代时已经形成了丰富多样的装饰及造型特色。有霁蓝釉葫芦瓶、青花葫芦瓶、冬青釉葫芦瓶、洋彩葫芦瓶、茶叶末釉葫芦瓶等，除了完全仿制葫芦造型外，

图 52-5 甲骨文中的"壶"字

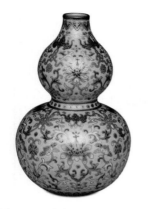

还衍生出与扁壶结合的绶带葫芦形扁壶、以青花及五彩进行综合装饰的青花五彩三节葫芦瓶、三壶合一的三嘴葫芦瓶等。在大部分明清陶瓷装饰技艺中都能见到葫芦瓶造型的出现，或典雅大方，或精巧细腻，葫芦瓶从实用的盛装器物演化成了寄托美好寓意的陈设艺术瓷，是明清陶瓷艺术中的经典器物类型。

图 52-6　清嘉庆　洋彩葫芦瓶
台北故宫博物院藏

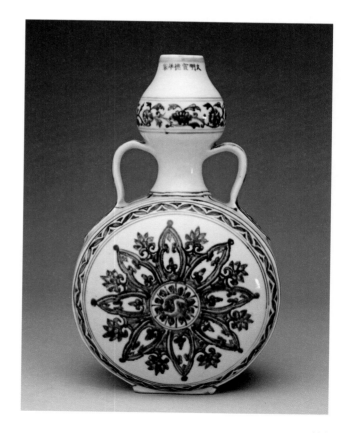

图 52-7　明宣德
青花葫芦形绶带耳扁壶
台北故宫博物院藏

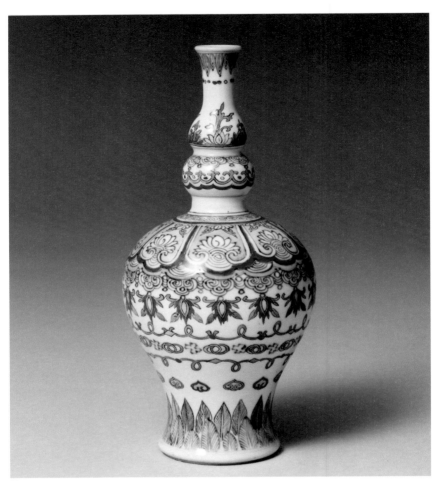

图 52-8　明嘉靖　青花五彩三节葫芦瓶
台北故宫博物院藏

图 52-9　清乾隆　冬青釉三嘴葫芦瓶
台北故宫博物院藏

53. 唐代瓷壶的壶嘴为什么那么短?

说到唐代瓷壶的形象，最为典型的特点就是短短的壶嘴和大大的肚子。壶嘴也称为"流"，相比宋、元、明历代执壶的长流而言，唐代的短流尤其显得与众不同。且不论南北诸窑，只要是瓷壶大多如此，很多青瓷执壶甚至将壶流削为多边棱柱形。

在两汉及以前，我们所说的"壶"，大多是没有壶流的，和今天瓷器中的瓶子造型类似，直到魏晋南北朝时期，才出现了鸡头、羊头等有流的壶。到隋唐时，流壶的造型逐渐定型并普及。唐代短流造型的壶不单在瓷器上比较普遍，在唐代金银器等材质的壶类上也十分常见，直至晚唐五代时期，瓷壶上的壶流才逐渐加长。这种变化应该与审美偏好及壶的使用功能有关。

图 53-1 唐 白釉绿彩短流执壶，邯郸市博物馆藏

图 53-2 唐 长沙窑青釉褐彩贴饰人物狮纹短流执壶 扬州博物馆藏

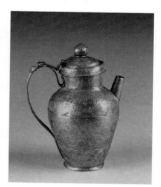

图 53-3 唐 錾花金执壶 咸阳博物院藏

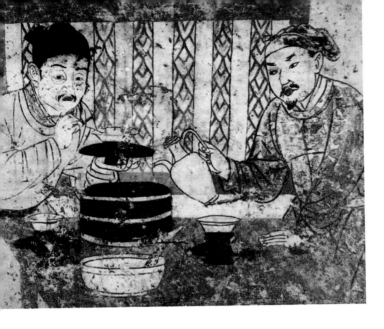

图 53-4 辽 河北宣化张世卿墓壁画《点茶图》中的长流执壶

唐代崇尚丰满，器物也多大气圆润，而宋代则更喜窈窕曼妙，器物则轻盈素雅，或许这是造就唐与宋不同风貌壶流的审美因素。

从北宋开始，部分执壶的功能又有了新的变化，也就是作为点茶时的汤瓶（水注）向盏中注入水使用，这就需要壶流变长一些，保证出水有速度，有冲劲。而唐代流行煮茶和煎茶，并不需要用到执壶，仅作为酒壶或油壶来使用，对于壶流的要求不高。

陶瓷器物造型的出现与演变背后都有着深厚的人文历史原因，每个时代典型器物的出现也都需要很长时间的定型期。壶流从无到有，再到由短变长，都凝聚着每个时代不同的审美与功能要求。

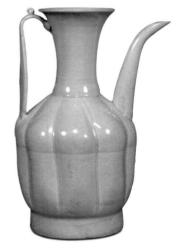

图 53-5 宋 景德镇窑青白瓷长流执壶，日本东京国立博物馆藏

54. 蒜头瓶真的是用来腌蒜头的吗？

只听"蒜头瓶"这个名字，很多人都会误以为这是一个用来腌制糖蒜头的瓷瓶子，就好比酸菜坛子一样。其实蒜头瓶身份尊贵，是元、明、清时期著名的瓷器瓶式之一，因仿秦汉蒜头壶、瓶口形似多重蒜瓣的凸出状而得名。

蒜头壶原本是流行于战国晚期至西汉中期的一种储酒或饮酒器，其鼓腹有较大的容积，而细颈可以防止酒液洒出，甚至还配有瓶盖，其蒜头处呈凹凸状，也便于行军中系挂。它作为秦朝文化的代表器物之一，与秦人饮酒之风的传统密不可分，而后，随着战国末期秦统一天下的战争传播到各地。西汉一直沿用蒜头壶，但性质也从单纯的实用功能逐渐偏向于礼器，表面纹饰和附加装饰逐渐增多，在《宣和博

图 54-1　西汉早期　蒜头壶
西安博物院藏

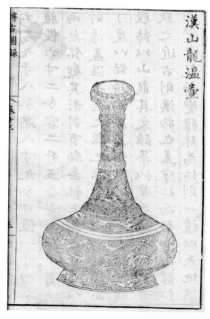

图 54-2　《泊如斋重修宣和博古图录》
中的蒜头壶——"汉山龙温壶"

古图录》中有着明确的著录。由于行军装酒的实用功能退化，蒜头壶在西汉中期以后逐渐消失在历史长河之中，转而为元、明、清时期蒜头瓷瓶的出现奠定了造型基础。

图 54-3　元　青花缠枝花卉纹蒜头瓶，景德镇中国陶瓷博物馆藏

蒜头瓶在元代时已经出现在卵白釉、青花等瓷艺品种中，明清时期更为丰富多彩，青花、五彩、粉彩、釉里红、霁蓝釉、祭红釉、仿哥釉等瓷器品种中都能见到它的身影。有些器物的口部蒜瓣状凹凸已逐渐消逝，造型也出现很多变式，仍然是十分受欢迎的经典造型。2019年10月，伦敦苏富比曾拍出过一件器型与蒜头瓶极为相似的波斯蓝釉花瓶，其年代在12至13世纪，相当于我国的宋金时期，其出现或许也受到了秦汉文化的影响。

图 54-4　明万历　五彩鱼藻纹蒜头瓶，故宫博物院藏

图 54-5　清雍正　祭红釉蒜头瓶，故宫博物院藏

图 54-6　12 至 13 世纪波斯蓝釉花瓶 2019 年伦敦苏富比拍卖

55. 清代粉彩"雍八乾九"是指什么?

上海博物馆藏有一件"清雍正粉彩蝙蝠八寿桃纹橄榄瓶",器物高39.5厘米,侈口,细颈,溜肩,鼓腹,胫部内收,底部略外撇,形同橄榄,故而得名"橄榄瓶"。其胎质细腻,彩绘极精,外壁以粉彩绘桃枝一双,遒劲盘亘地伸张四周。枝上8只寿桃圆润饱满,色彩鲜润自然,极为可爱,枝梢点缀含苞的桃花及正反深浅青绿的桃叶,桃枝之间则以矾红彩绘有一对飞舞的蝙蝠。

图 55-1 清雍正粉彩蝙蝠八寿桃纹橄榄瓶,上海博物馆藏

125

十分传奇的是，这件橄榄瓶一直在美国驻以色列前大使奥格登·里德家族中流传，在没有任何保护的情况下，作为台灯使用长达40年之久，不但没有在底部打孔穿线，也未曾磕损。2002年，这件橄榄瓶以4150万港币被爱国收藏家张永珍女士拍得后捐赠给了上海博物馆，还创造了当时中国清代瓷器拍卖的最高纪录。

　　与雍正粉彩寿桃瓶多绘8只寿桃不同，到乾隆时期粉彩寿桃瓶通常绘画9只桃。故宫博物院就藏有一件"清乾隆粉彩九桃天球瓶"，高达64.7厘米，直颈、腹部浑圆丰满，通体绘桃树，枝干茁壮，枝上结9枚寿桃，桃树旁衬一簇月季。

　　蝙蝠寿桃纹装饰瓷器是雍正时期以来官式瓷器的题材和样式，至清朝晚期光绪年间仍有仿造。除了粉彩以外，青花、釉里红等其他装饰中亦有出现。在所有雍正、乾隆及后朝的粉彩九桃纹瓷器上，以雍正时期绘画水准最高，且雍正时多绘八桃而乾隆时绘九桃，因此有"雍八乾九"之称。

图 55-2　作为台灯使用的雍正粉彩蝙蝠八寿桃纹橄榄瓶

图 55-3　清乾隆　粉彩九桃天球瓶、故宫博物院藏

56. 南宋木叶盏是用真树叶来制作的吗?

看过了璀璨夺目的曜变、油滴，饱满典雅的兔毫、柿红，是否还会有一种宋盏可以迅速勾起您的好奇心呢？如果有，那居于首位的或许就是木叶盏了，木叶盏以南宋吉州窑最负盛名，展示了一片叶子在落入黑釉茶盏后的技艺与禅意。

在宋代木叶盏中，我们能够清晰地看到木叶的叶脉，在深邃黑釉的衬托下显得沧桑而富有诗意。"世上没有两片完全相同的叶子"，木叶盏中的木叶恰恰印证了

图 56-1　宋　吉州窑木叶盏
日本大阪市立东洋陶瓷美术馆藏

图 56-2　宋　吉州窑木叶盏（局部）
日本大阪市立东洋陶瓷美术馆藏

127

这句话，木叶盏所用叶子有桑叶、杨树叶、菩提叶等。形态各异，在盏中演绎了各自的风采，有的平铺盏底，有的破盏而出，有的静卧盏腹。更令人惊奇的是，盏内看似镶嵌的木叶，用手一摸却平滑无痕，注水后又立马变得鲜亮迷人。近千年间，这简单的叶子打动了无数茶人的心，在涤尘驱烦的境界中让人领悟到了生命的自然美好。

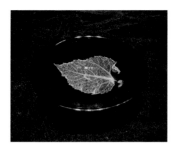

图 56-3　伍映方先生仿制的木叶盏

关于宋代木叶盏的制作工艺，时至今日还有许多争议。有人认为，木叶盏是将干枯的树叶贴在茶盏的瓷坯内，再施一层透明釉入窑烧制而成；也有人认为，树叶须经特殊液体浸泡腐蚀，只剩网状的叶茎、叶脉，再蘸上与盏底不同的白釉，平整地贴于盏面，烧制而成。

而最原始的木叶盏做法却极为简单，就是先将天然含铁量高的瓷土加入草木灰中配制成黑釉，施于瓷坯上。树叶其实不做任何处理，采摘后干燥即可（新鲜叶也可以但容易卷曲），直接把叶子放入盏胎中入窑烧制，叶子在密闭的窑中缓慢加热形成树叶形状的草木灰附着在底釉，当温度达到1250℃上下，木叶灰就会与底釉融为一体，显现木叶纹样。（此种木叶盏的制作方法由全国劳动模范、江西省级非物质文化遗产代表性传承人、靖窑陶瓷坊创始人伍映方先生提供。）其实，古人的智慧从来都是最方便又最为行之有效的。

57. 元、明、清瓷器上的龙纹有什么不同?

　　龙,是华夏民族的主要图腾,这一形象早已扎根于中华儿女的内心深处,更称呼自己为龙的传人。其形成可以上溯到上古伏羲时代,伏羲氏以蛇为图腾,也是龙的雏形。《史记》中说,黄帝战胜炎帝及蚩尤后,巡阅四方,"合符釜山",不仅统一了各个部落的军令符信,还从各部落图腾上各取元素,组合成新的龙图腾,以确立政治上的结盟,奠定了最初的华夏文明。

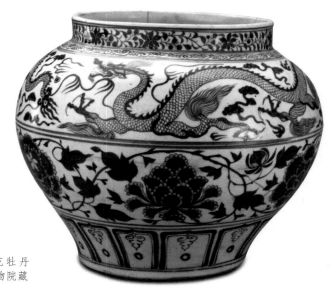

图 57-1　元　青花牡丹双龙纹罐,故宫博物院藏

　　龙纹在历史的长河中因各个时代不同的审美
和工艺装饰手法也在不断地变化。比如，元、明、
清时期的瓷器有着各自鲜明的风格特征，三朝横跨
600余年，各窑各瓷种的龙纹亦品种丰富而各具特
色，在此无法详尽，只能列举各朝名品以做比较。

　　元代龙纹最明显的特征就是矫健勇锐，龙鼻尖
长而不带长须，嘴巴微张而吐舌，下颌有一撮长须，
前额微凸，头部的毛发与腿上的鬣毛细长呈飘带状，
尤其颈部纤细似蛇颈，青花鳞片多数呈网格纹，而
刻花则似鱼鳞。龙爪似鹰钩般锐利，以三爪或四爪
多见。常搭配龙珠、祥云、火焰等纹样出现。

　　明代龙纹以宣德时表现手法最为威猛，龙鼻上
拱似猪鼻，并有两根同时上翘的龙须，双目圆睁且
并排，俗称"眼镜龙"。龙的毛发向上翘起作怒发

冲冠状，额头扁平，龙身均匀，四肢粗壮有力，腿上鬣毛长度适中，五爪如风车状，龙身绘网格纹或锯齿纹，不拘小节。

　　清代瓷上的龙纹以康熙时神态最为凶猛。龙的上颌变短，两根卷曲的龙须一上一下，嘴边常有短毛，形同老翁，亦被称作"老人龙"。下颌伸长而夸张，形成"地包天"的明显特征，龙眼犀利，身躯变肥，细看由多个小结状组成，龙腿鬣毛变短。官窑龙纹的五爪似猛禽爪，其中四爪较近，一爪分开。毛发如狮鬃般向后飘洒，龙麟绘画细致，点晕而略略呈现明暗关系。

图 57-3　清康熙　斗彩红龙凤纹盖罐，故宫博物院藏

58. 瓷中萱草寄何人？

北京艺术博物馆收藏有一幅清代著名书画家金农的《萱草图》册页，自题："花开笑口，北堂之上，百岁春秋，一生欢喜，从不向人愁，果然萱草可忘忧。"此画以萱草谓家中慈母，一经题诗，增色百倍，相得益彰。金农虽为"扬州八怪"之首，但终身布衣，常寄居在庵寺中度日，贫穷衰老而终。即便如此，他在画上题诗中仍抒发着对北堂老母的思念与感恩

图 58-1　清　金农《萱草图》册页、北京艺术博物馆藏

132

图 58-2　宋　定窑白瓷萱草纹碗
浙江省博物馆藏

之情。"萱草生堂阶，游子行天涯。慈亲倚堂门，不见萱草花。"这脍炙人口的诗句同样也写出了浓浓的母爱之心。

萱草是典型的百合科植物，我们常吃的黄花菜就是萱草的一种。古时萱草常种植于母亲和家中眷属们居住的庭院北侧，期冀母亲乐而忘忧，因此成了中国人的"母亲花"。而如此蕴含孝悌之情的花卉图案，自然也成了历代瓷上珍爱的主题。

早在北宋时期，定窑白瓷及景德镇窑青白瓷等刻花装饰中就已经出现萱草纹，所刻萱草花技艺流畅而潇洒，所呈现的装饰效果则低调典雅。

明代萱草花成了景德镇御窑常用的纹样，宣德官窑尤为喜画，在同款造型的大盘中，曾同时出现了白地青花、黄地青

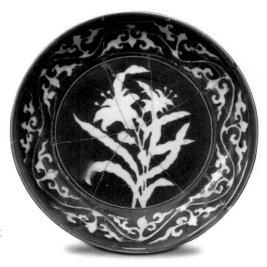

图 58-3　明宣德　蓝地白萱草纹大盘
景德镇市陶瓷考古研究所藏

花、蓝地白花等不同装饰方法的萱草纹。在2019年香港苏富比秋拍中，一件明代成化时期的官窑青花萱草纹宫碗也拍出了5673.8万港币的价格。

图58-4 明成化 青花萱草纹宫碗 2019年香港苏富比秋拍

到清代，萱草纹依旧深受宫廷喜爱，在《雍正十二美人图·消夏赏蝶》中，栏杆外的假山旁就植有几株萱草，与室内釉里红蟠螭蒜头瓶中寓意守候与约定的栀子花相映成趣，期盼美人得子的寓意不言而明。

图58-5 清 《雍正十二美人图》之"消夏赏蝶"图中栏杆外种植了萱草

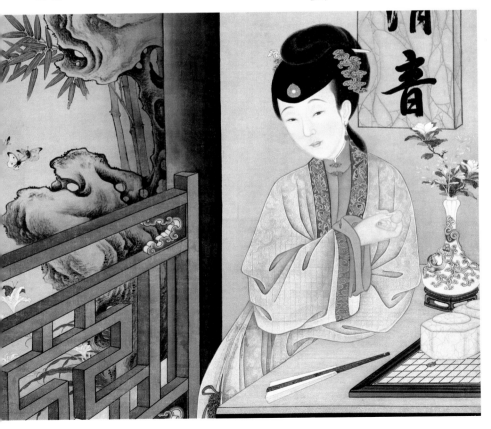

图 59-1　《圆明园四十景图》之九州清晏

59. 大雅斋瓷器与慈禧太后有什么关系?

　　"大雅斋"是慈禧太后自署的斋号,是她写字作画的地方,地点位于圆明园"九州清晏"内的"天地一家春"西间。不幸的是,在 1860 年第二次鸦片战争中英法联军火烧圆明园时,"大雅斋"随"天地一家春"被焚无存。而"大雅斋"瓷器,

正是清朝廷为这处计划复建的建筑特别烧造的专用瓷。

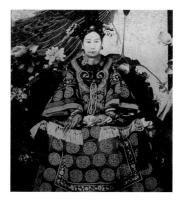

图 59-2　慈禧太后像

1873 年，同治帝亲政，以感恩太后为名，下旨重修圆明园，辟为慈禧太后颐养天年之所，以示孝心。慈禧本人亦对重修参与良多，对装饰中用到的各种花卉画样给出了许多意见。1874 年，就在圆明园开工重修的两个月后，内务府传办江西九江关在景德镇烧造一系列的陈设及日用瓷器，并且下发了瓷器的画样，在这些画样中就标有"大雅斋""天地一家春"等款识。

"大雅斋"瓷器釉色鲜艳、纹饰精美、器形多样、款识讲究，基本沿袭了乾、嘉御窑的艺术格调，均为色地彩绘，有粉地、藕荷地、明黄地、大红地、蓝地、翡翠地、豆青地等 12 种，充分汲取了传统工笔花鸟画的设色方法。器形制式上为迎合慈禧太后身份而更偏于秀丽的女性审美特质，也体现了晚清御窑瓷器的最高水平。清宫中留存的画样也详细记录了皇家对"大雅斋"瓷器的器形、釉色、纹饰等要求，可以与现存实物相互对应。画样器形和纹饰设计均出自内廷如意馆画工之手。（如意馆，为宫中画师作画之处。原属造办处，郎世宁、艾启蒙等西洋画家都曾供职于此。清朝同治年间迁至乾东五所之头所，仍隶属造办处，设画工，所画有卷、轴、册页、

图 59-3　清光绪　"大雅斋"款黄地墨彩牡丹纹匙、故宫博物院藏

图 59-4 清光绪 "大雅斋"款
粉彩花鸟图长方花盆，故宫博物
院藏

贴落等，并设玉匠、刻字匠等。）

"大雅斋"瓷器原本计划是在修缮后的圆明园内使用的，但此时清政府国库空虚，内忧外患使得重修计划在 1874 年刚刚开工的当年就被迫停工了，而前两批"大雅斋"瓷器则在 1875 年及 1876 年陆续完成。至此，"大雅斋"瓷器再也未能真正入驻"大雅斋"，只能转入紫禁城，供慈禧太后在后宫使用,其主要集中于长春宫内。

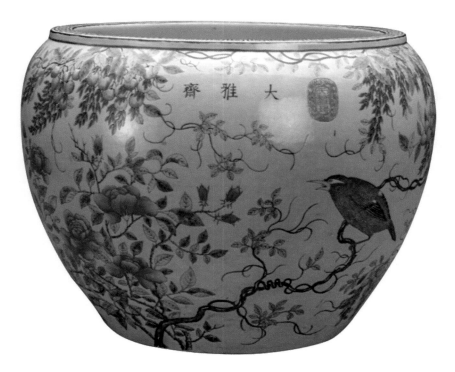
图 59-5 清光绪 "大雅斋"款绿地粉彩花鸟图钵缸，故宫博物院藏

60. 瓷器上的八仙图与暗八仙有何不同?

关于八仙最早的传说可以追溯到汉代, 相传西汉淮南王刘安好慕仙道, 广招天下贤客方士共著《淮南子》, 其中就有苏飞、目尚等八位贤士, 号"淮南八公"。东晋《神仙传》将他们衍化为八位仙人, 可以说是我国神话中最早出现的八仙故事形象。此后又出现了"蜀中八仙""饮中八仙"等八仙故事。而如今流行的八仙形象大致形成于宋、金、元时期, 只是有部分人物还没有固定下来, 例如可能会使用徐仙翁代替何仙姑, 也可能使用风僧哥、玄壶子代替张果老、何仙姑等。直到明代吴元泰所著《东游记》中, 才将八仙确定为七男一女, 即铁拐李、汉钟离、蓝采和、张果老、吕洞宾、韩湘子、曹国舅与何仙姑, 自此, 八仙人物不再变动并流传至今。

明清时期的瓷器绘画历来偏重人物故事及美好寓意, 八仙代表了这世上男、女、老、幼、贫、贱、富、贵八大类, 原本皆是凡人, 历尽万苦方得道成仙, 他们打抱不平、惩恶扬善, 蕴含着民众对于吉祥仙寿的美好愿望。所以, 八仙形象往往都会同时出现在一件或一组瓷绘上, 甚至再加上各种场景, 如"祝寿""过海"等, 正所谓"八仙过海, 各显神通"。明代时, 景德镇八仙瓷绘大多以青花为饰, 用笔洒脱、写意, 清代八仙绘制风格则以喜庆、饱满、华丽为主。尤其是清代官窑瓷器上的八仙图绘画十分细致精美, 青花、斗彩、粉彩兼有, 大面积使用的明黄、榴红等高饱和度的颜色, 让八

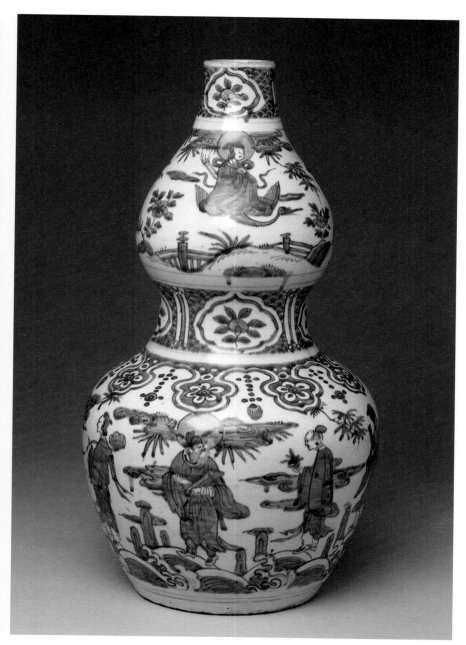

图 60-1 明万历 青花八仙祝寿葫芦瓶，台北故宫博物院藏

仙图瓷器整体呈现出富丽堂皇的效果。

除了八仙图外，明清瓷绘中还有一类"暗八仙图"，也可称为暗八仙"道家八宝"，虽然名为八仙图却不见人物绘画，其功能和装饰特点却与佛教"八吉祥"大同小异。以八仙铁拐李所持葫芦、汉钟离所持扇子、蓝采和所持花篮、张果老所持渔鼓、吕洞宾所持宝剑、韩湘子所持洞箫、曹国舅所持玉板、何仙姑所持荷花这8种法器来代表八仙，既有吉祥寓意，也十分简洁典雅，展现了中国人虚实相生、含蓄内敛的文化特点。

图 60-2　清嘉庆　青花矾红彩八仙过海图碗，故宫博物院藏

图 60-3　清雍正　斗彩暗八仙纹碗、故宫博物院藏

61. 龙与凤是一对"好兄弟"吗?

龙凤呈祥是中华传统的吉祥图案之一,多用来象征夫妻之间比翼双飞、恩爱相随、怡合百年的忠贞爱情,以龙喻男子,以凤比女人,在如今的婚嫁喜庆中也常常能见到其图案。在元、明、清以来的很多瓷器上也能够见到龙凤组合的纹饰。如果有人告诉您其实凤鸟也是雄性,其实它与龙并非一对夫妇而是一对好兄弟,您又会做何感想?

凤,其实也称为凤凰,凤与凰在汉代其实是就是一对雌雄神鸟。西汉司马相如有汉赋《凤求凰》:"凤兮凤兮归故乡,遨游四海求其凰。"表达了司马相如对卓文君的追求之意,赋中多情而又大胆的表

图 61-1 元 龙泉窑青釉贴花龙凤纹盖罐,上海博物馆藏

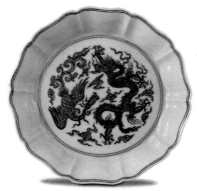

图 61-2 明宣德 青花龙凤纹十棱洗台北故宫博物院藏

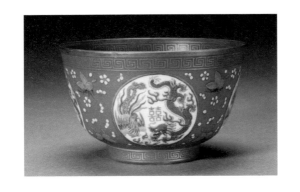

图 61-3　清同治　红地粉彩描金"喜"字开光龙凤纹碗，故宫博物院藏

白，让久慕司马相如之才的卓文君一听倾心，一见钟情。所以凤求凰为男追女，亦即凤为雄、凰为雌。另外众所皆知，三国时诸葛亮被雅称"卧龙先生"，而与之齐名的庞统则被称为"凤雏先生"，亦能反应早期龙凤之间的关系并非雌雄。只是在后续的封建帝制时代，龙逐渐成为帝王威仪的象征，若用雌龙来代表帝后妃嫔，一则从图案上无法清晰区分，二来也显得过于刚猛，于是后宫妃嫔逐渐以柔美的凤鸟为象征，凤凰的形象逐渐雌雄不分，久而久之被整体"雌"化了。

《礼记·礼运》中说："麟凤龟龙，谓之四灵。"除了龙凤呈祥图案以外，凤凰还多与四灵中的麒麟结合形成了"麟凤呈祥"纹，比如在元代青花及蓝地留白瓷器中就能发现。因此，凤鸟不但与龙是"好兄弟"，而且还有麒麟这个好搭档。

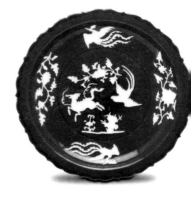

图 61-4　元　蓝地留白麟凤纹菱口大盘，土耳其伊斯坦布尔托普卡帕宫博物馆藏

62. 古瓷为何爱画鹿?

　　"木兰秋狝"是清代皇帝于秋季举行的大规模围猎活动，"木兰"为满语，意为哨鹿，亦即捕鹿，"秋狝"的意思则指秋季打猎。从康熙时期开始，清帝经常会在夏季到承德避暑山庄避暑，直至秋狝之后再返回北京，秋狝时以满洲八旗兵为营卫，凡内外蒙古札萨克（札萨克，官名，蒙古语"执政官"的意思，是一种清朝对蒙古族和满族人授予的军事、政治官职爵位。蒙古族住区分设为若干旗，每旗旗长称为札萨克）均率左右分班扈从。乾隆帝对于木兰秋狝大典极为重视，从乾隆六年到乾隆五十六年，这 50 年间秋狝次数达 40 次之多，还让宫廷画师把实况记录下，清代宫廷绘画《射鹿图》《乾隆木兰哨鹿图》《乾隆射猎聚餐图》等都表现的是乾隆皇帝到木兰山中去狩猎的场景。而乾隆时期宫廷中更有瓷中名品"粉彩百鹿尊"，所绘参天古木间百鹿神态各异，或嬉戏，或奔跑，或觅食，或小憩，一派生机勃勃的自然景象。

　　其实，不仅清代帝王酷爱猎鹿，明代帝王亦是如此。明代绢本画《明宣宗射猎图》轴中也描绘了明宣宗朱瞻基猎鹿的场景，永乐十二年（1414），年仅 16 岁的朱瞻基就跟随祖父明成祖朱棣出征漠北征

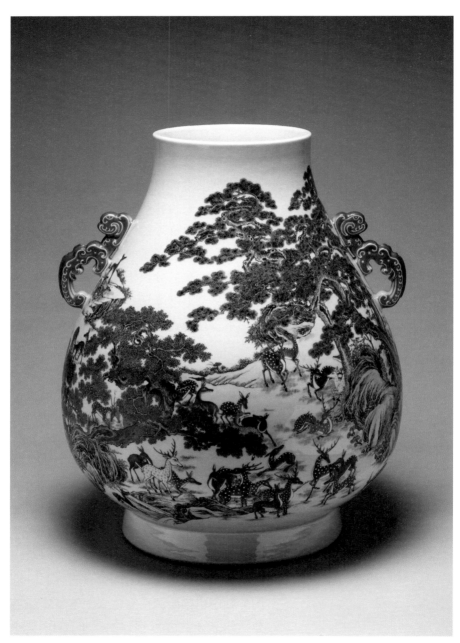

图 62-1　清乾隆　粉彩双螭耳百鹿尊、台北故宫博物院藏

图 62-2 明 《明宣宗射猎图》
故宫博物院藏

伐北元，所以他也十分善于骑马射箭，文武兼备。图中皇帝身着红黄两色的猎装，下马拾起射获的小鹿，不远处的另一头小鹿则惊慌逃窜，画面极富有动感。元代青花瓷及明代青花瓷中亦能见到小鹿的形象，或回首乖立，或低眉觅食，多是怡然自得之态，十分喜人。

鹿通"禄"，有"俸禄"之意，有俸禄之人，必在朝为官。而在神话传说中，鹿则是天上瑶光星散开时生成的瑞兽，常

图 62-3 元 青花鹿纹盘
青州博物馆藏

与神仙、仙鹤、灵芝一起，出没于仙山之间，保护仙草灵芝，向人间布福增寿，预兆祥瑞。据说，麟、凤、龟、龙四灵之一的麒麟也是从鹿演化而来的，从"麒麟"二字均以"鹿"作偏旁便可明了。

图 62-4　明万历　青花双鹿海马纹梅瓶、台北故宫博物院藏

63. 绞胎、绞釉是何模样？

图 63-1　唐　巩义窑绞胎三兽足炉
故宫博物院藏

图 63-2　唐　绿釉搅胎枕
扬州博物馆藏

图 63-3　宋　绞胎盘
纽约古董商蓝理捷（J.J.Lally）藏

　　绞胎瓷，也称"搅胎""绞泥"，因器物多内外纹理相同，所以在我国北方民间称之为"透花瓷"，日本则称"练上手""流墨文"等，是我国唐代创烧的一种瓷艺珍品。河南巩义黄冶窑是唐代烧造绞胎制品的主要窑场，到北宋以后，河南的当阳峪窑、新安窑、宝丰清凉寺窑，山西的榆次窑，山东的淄博窑等窑场均有烧造。其纹理似于"大理石纹""木瘿瘤纹""犀皮纹"等。因浑然天成的纹理效果以及变化万千的视觉装饰在唐宋瓷林中脱颖而出，成为世界各大博物馆争相收藏的珍品。

　　绞胎的做法就是把黑白、褐白、褐黄（通常二种，少见三种）等含铁量差异较大且不同色调的瓷胎泥叠放在一起，再揉捏、剪切成各种不同花纹图案的泥片，如菱形纹、羽状纹、琥珀纹、水波纹、木理纹、朵花纹、回纹、鳞纹等，再根据需要将泥片组合放入固定造型的陶范中挤压成型，泥坯施一层透明釉或绿釉再入窑烧制成瓷。图案既洒脱又如行云流水，极具自然之美。绞胎器的制作难度在于使用了不同颜色的胎土，瓷胎在烧制过程中的收缩比也会有明显差异，很容易造成器物开裂变形。

人们习惯上把两种色胎绞在一起的瓷器称为"绞胎"，而把几种色釉绞在一起的瓷器称为"绞釉"。绞釉是用2至3种含铁量不同的釉料进行互绞装饰，纹路相对绞胎更为简单，且绞釉只在器物表面。其手法与"咖啡拉花"十分接近，且色彩效果也十分相似。

图 63-4　金　山西长治窑绞釉玉壶春瓶，长治市博物馆藏

64. 随意的铁褐斑块也能成为经典瓷器装饰吗?

瓷器的烧造中最常见的瑕疵问题就是铁褐斑,这些在胎釉中隐藏的含铁杂质,烧成后会在莹白的瓷器表面形成大小不一且无法去除的黑褐色缺陷,让窑匠头疼不已。但在历史上铁褐色的斑块还是一种著名的瓷上装饰方法,在青花、釉里红等彩瓷尚未出现的时代,其亦曾十分辉煌,这就是"褐斑彩"装饰技艺,从早期的青瓷再到白瓷、青白瓷等产品中皆有这类装饰手法出现。

最早在瓷器上使用这一技法大约可以追溯到西晋晚期,到东晋南朝时已经大为流行。开始是使用一种含铁较多的"紫金土"点彩在青釉表面,然后烧制而成。这些褐斑排列或随意,或有一定的规律,为单调的青釉增加了色彩,具有较好的装饰效果。

日本大阪市立东洋陶瓷美术馆便藏有一只元代龙泉窑青釉铁褐斑彩玉壶春瓶,并被奉为国宝瓷器。因为这件青釉玉壶春瓶拥有纤细的颈部和丰满圆润的腹部,展现出了经典匀称之美,瓷釉内分布着随意的铁褐色斑点,在日本被又称为"飞青瓷"。这类器物装饰毫无规律与约束,因极富自然之韵而深受历代日本茶人的喜

图 64-1 南朝 越窑青瓷复系褐彩罐,浙江省博物馆藏

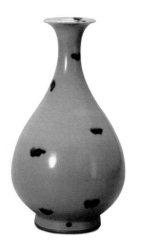

图 64-2 元 龙泉窑青釉褐斑彩(飞青瓷)玉壶春瓶,日本大阪市立东洋陶瓷美术馆藏

149

爱，同类型风格的元代龙泉窑青釉铁褐斑产品器物在台北故宫博物院亦能见到。元代以后，随着青花、釉里红等更为丰富的高温彩绘瓷器出现，铁褐斑瓷器装饰也逐渐衰落，乃至于被大众所遗忘。

图 64-3　元　龙泉窑青釉褐斑彩三足器，台北故宫博物院藏

65. 为什么貌丑的蝙蝠能成为古代瓷器上的吉祥纹样？

蝙蝠，是哺乳纲翼手目动物的统称，它们大多喜好夜间活动，是具有飞翔能力的哺乳动物。蝙蝠貌似老鼠，面部狰狞，有些还是病原体的传递者或宿主。在大多数现代人眼里，它们的形象十分丑陋，是一种令人毛骨悚然的动物，在很多西方人眼里，它们更是邪恶的象征。但是在古代，蝙蝠却是"幸福"的象征，被称为"仙鼠"或"福鼠"，就连蝙蝠的粪便也可以作为中药"夜明砂"，具有清肝明目、散瘀消肿的药用价值。其实，早在我国商代的玉质饰物中就出现了蝙蝠形象，

图 65-1　清　黄地粉彩瓷蝙蝠纹"富贵吉祥"花盆，台北故宫博物院藏

图 65-2　清雍正　珐琅彩瓷寿山
福海图碗"洪福齐天"纹（局部）
台北故宫博物院藏

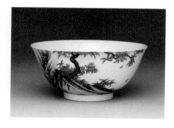

图 65-3　清雍正　珐琅彩寿山福
海图碗"福寿双全"纹（局部）
台北故宫博物院藏

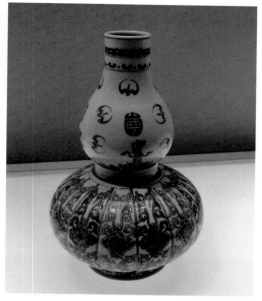

图 65-4　清雍正　斗彩番莲纹葫芦瓶
中国国家博物馆藏

而宋代《太平御览》更有记载："穴中蝙蝠大者如乌，多倒悬。得而
服之，使人神仙。"可见，在中国古代"修仙者"的心目之中，蝙蝠
甚至是一味长生不老的仙药。

　　而瓷器上的蝙蝠纹样主要流行于清代，蝙蝠的"蝠"同音
"福"，所以有蝙蝠纹饰参与的不同图案组合大多有福气的寓意，
如"五福捧寿""洪福齐天""福寿双全""福禄万代""福到眼
前""福山寿海"等。

　　其中4至5只蝙蝠的组合最为常见，蝙蝠围绕寿字或寿桃组成一组
经典的"四福捧寿"或"五福捧寿"图案。蝙蝠与祥云的组合常见绘
画五彩祥云与红色蝙蝠交错相隔或红蝠飞入云层直达天际，寓意"洪
福齐天"。蝙蝠与仙桃的组合通常绘画一株九桃树，桃树蜿蜒而生，

枝旁飞舞数只红蝙蝠，桃花盛开，果实累累，寓意"福寿双全"。蝙蝠与葫芦的组合，往往出现在葫芦形器物上，葫芦多籽，发音与"福禄"近似，与蝙蝠组合有福上加福、子孙得禄的意思，寓意"福禄万代"。蝙蝠与宝钱纹的组合多用两个古铜钱相连，旁边绘画蝙蝠，因为钱中有孔眼，寓意"福在眼前"。蝙蝠与山海纹样的组合，多描绘数只蝙蝠穿梭遨游于山海惊涛之上，意思是福如东海、寿比南山，寓意"福山寿海"。除此以外，还有"蝙蝠衔磬"等与蝙蝠相关的纹样，但一般都作为边饰进行辅助装饰。

图 65-5　清　黄地粉彩四福捧寿花盆，台北故宫博物院藏

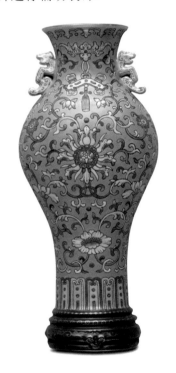

图 65-6　清雍正　粉红地洋彩花卉蝙蝠衔磬双耳轿瓶，台北故宫博物院藏

66. 历代瓷器上的莲花装饰有何不同?

"千年古莲复活重生",这话听起来似乎有些玄幻。近年来,全国各地古莲子重生的报道层出不穷,如普兰店古莲、梁山古莲、开封古莲、章丘古莲等。20世纪50年代,大连普兰店发现近千颗古莲子,并对部分古莲子进行培育,竟成功实现了开花,让人惊叹不已。经碳-14同位素测定,这批古莲子中保存时间最长的,在泥炭层中已埋藏千年。看来莲这种植物果然坚毅顽强,除了出淤泥而不染的莲花外,就连莲子都能躲在干瘪的外皮中休眠千年。

早在春秋战国时期,莲花装饰已经出现在青铜器中,如1923年出土于河南省新郑市李家楼村的国宝级青铜器"春秋莲鹤方壶",这对惊艳无比的双耳方壶,壶顶各有一只展翅欲飞、引颈高亢的仙鹤立于双层镂雕的莲瓣盖上。随着东汉时期佛教的传入,莲花装饰作为典型纹样在陶瓷、建筑、服饰、金银器上逐步流行起来,并从不同方面反映出当时社会的生活气息。

魏晋南北朝时期,瓷器中的莲花装饰多呈现对称重复、规整大方的特点,包含着"远尘离垢,得法眼净"的思想。如1948年河北景县北魏封氏墓群出土的4件"青釉仰覆莲花尊",形体高大,气魄雄伟,综合了雕刻、刻画、模印、堆贴等装饰方法,所饰仰莲及覆莲纹的叶脉清晰可辨,在这"一仰一覆"之中,将莲花丰腴的姿态完美地表现了出来。

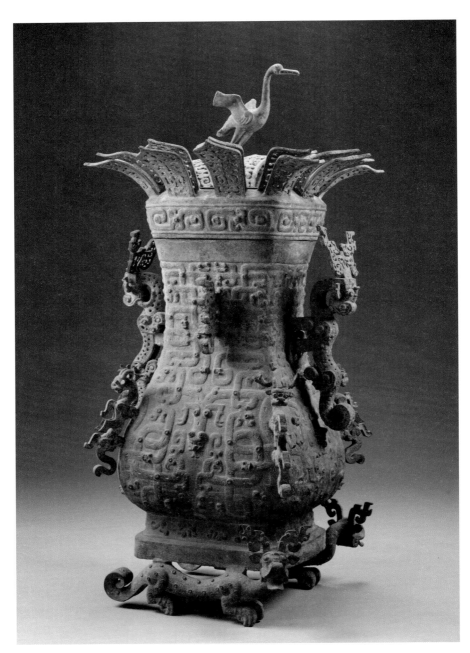

图 66-1　春秋　莲鹤方壶，河南博物院藏

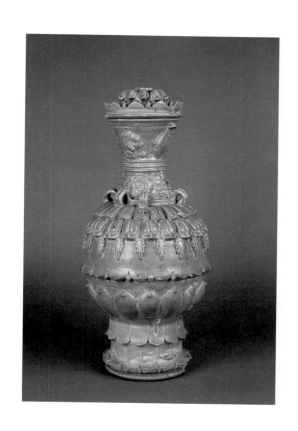

图 66-2　北朝　青釉仰覆莲花尊
河北博物院藏

图 66-3　宋　青白瓷莲花炉
景德镇陶溪川青白瓷博物馆藏

　　唐宋时期，瓷器中莲花装饰纹样更为常见，开始变得简洁明丽，刻画精细。开始不断融入佛教以外的中华元素，与民间艺术相结合，更具有装饰性和本土色彩。尤其是两宋时期，逐渐融入了更多的文人色彩，使器皿在生活使用中更有趣味性。如宋代青白瓷香炉中的莲花花瓣形样式，精巧饱满，可用可赏，别具特色。

　　随着元明时期青花、五彩、斗彩等

瓷上彩绘技艺的出现，瓷器上的彩绘莲花装饰也逐渐成为主流。构图上更为写实，描画上更为细致，姿态上更为灵动。活泼地展现了中国绘画的生动气韵。还有一些器物则将器型与绘画进行了有机结合，综合表现了莲花的独特气质。清代彩绘瓷器生产技艺日臻成熟，莲花纹饰更为繁复精细，如宫廷珐琅彩荷花纹样极为艳丽饱满，线条繁而不乱，形态精美写实。

莲是花中君子，"莲"与"连""廉"同音，因此许多莲荷图案被赋予了吉庆的寓意。传统瓷器装饰中还有"一品清廉（莲）""连（莲）年有余（鱼）""一路（鹭）连（莲）科""连（莲）生贵子"等主题，因此莲花从古至今都受人喜爱。

图 66-4 明永乐 青花束莲纹盘 台北故宫博物院藏

图 66-5 明万历 青花梵文莲花式盘、台北故宫博物院藏

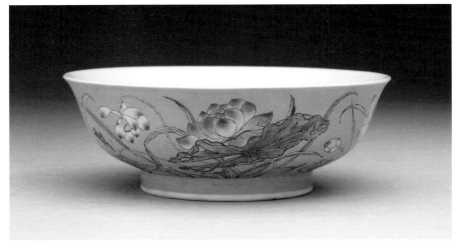

图 66-6 清康熙 珐琅彩黄地莲花浅碗、台北故宫博物院藏

名瓷何所思？

图 67-1　明　杜瑾《十八学士图屏》中的五彩瓷绣墩，上海博物馆藏

67. 古代瓷器的凳子您见过吗？

绣墩又称"坐墩""凉墩"，为一种古代坐具，多放置在庭前院落，既实用又美观，在很多古代绘画中都能见到其身影。特别是瓷质的绣墩，由于经过了烧制，不但防雨、防霉、防晒，还便于清洗，甚至不会掉色开裂，而且还与瓷枕一样拥有较高的比热容（比热容简称比热，是单位质量的物质的热容量，即单位质量

的物质改变单位温度时吸收或放出的热量）。在没有电器的古代夏日，用来纳凉尤为舒适。

其实瓷绣墩出现的时间很早，河南安阳隋墓中曾出土有青釉小瓷墩，宋元时期亦有制作，到明清两代尤为风行，其时代特征也很明显。明代墩面普遍隆起，而清代墩面平坦。明代瓷绣墩装饰的手法已经很多，比如青花、五彩、珐花（华）、三彩等。清代以后又增加了轧道、粉彩等新工艺，使绣墩更为层次分明，端庄古朴中透出几分俏丽的情调。

明代景德镇御窑遗址曾出土一批明代正统至天顺时期的青花镂空瓷绣墩标本，绘画镂刻有方胜纹、松竹梅纹等传统纹样，做工十分考究。故宫博物院也藏有一批典型的明清瓷绣墩，如五彩绣墩、青花绣

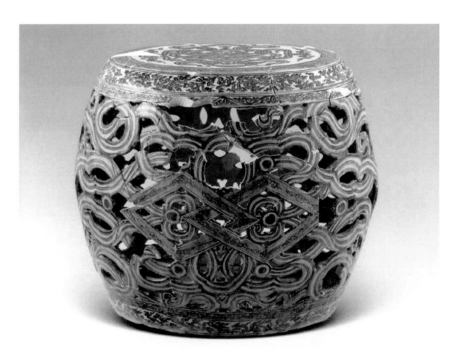

图 67-2　明正统至天顺　青花镂空方胜纹绣墩修复件，景德镇御窑博物馆藏

图 67-3　明嘉靖　五彩龙穿莲池纹绣墩，故宫博物院藏

图 67-4　明万历　青花孔雀纹绣墩故宫博物院藏

墩、斗彩绣墩等。色彩绚丽，绘画细致，且各具特色。

　　上述实物正如明代万历年间瑞南道人高濂《遵生八笺》中对瓷绣墩的描述："又若坐墩之美，如漏空花纹，填以五色，华若云锦。有以五彩实填，绚艳恍目。"其中"漏空花纹""填以五色"等句子都能与明代瓷绣墩实物相合。

图 67-5　清乾隆　斗彩荷莲图鼓钉绣墩故宫博物院藏

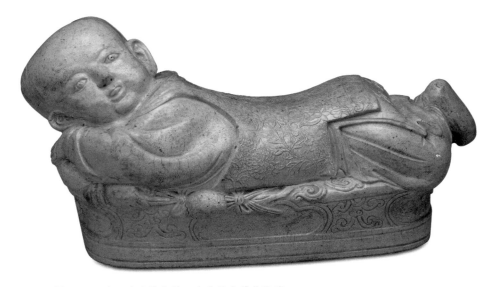

图 68-1　宋　定窑孩儿枕，台北故宫博物院藏

68. 古代的瓷枕真的是用来睡觉的吗？

北宋建中靖国元年（1101），18岁的李清照与赵明诚喜结连理。两人门当户对，意趣相投，时常诗词唱和。赵明诚偶尔负笈远游，李清照便倍觉思念与伤感，于是新婚不久便有了这首脍炙人口的《醉花阴·薄雾浓云愁永昼》："薄雾浓云愁永昼，瑞脑销金兽。佳节又重阳，玉枕纱厨，半夜凉初透。"这里的"玉枕"便是宋代十分流行的瓷枕或石枕。因为瓷枕的比热容较高，炎炎夏日正好可以用来消暑纳凉，好不惬意。但诗句中已入重阳节，气温已经逐渐转凉，李清照此时还卧躺在玉枕纱帐里，自然就会被半夜的凉气浸透全身了，神伤寂寥之意顿显。

图 68-2 宋 磁州窑白釉黑彩孩儿鞠球纹枕，河北博物院藏

图 68-3 宋 景德镇青白瓷点褐彩银锭形瓷枕，黄山区博物馆藏

在今天的人看来，古人用又硬又高的瓷枕睡觉着实不可思议，因为在很多古墓中都出土过瓷枕，因此很多人都认为瓷枕是为逝者准备的明器。而事实上，瓷枕是中国古代普通百姓居家生活中常使用的。定窑、磁州窑、景德镇窑等窑场曾大量烧造，包括现在的华北地区仍然能够见到瓷枕的使用。它不仅可以消暑降温，还对身体健康十分有益。古代瓷枕一般设计得比较高，其实是有助于减轻脊椎劳损的，还能促进颈部血液循环。

当然，也不是所有的瓷枕都是用来睡觉的，还有一类十分小巧且高而窄的瓷枕是用于中医把脉时抬高手臂的，我们也称为"脉枕"，唐宋以来已是十分流行。如今，瓷枕和脉枕都已经基本被纺织品替代，一些传统文化习俗用品的消失让人尤为惋惜。

图 68-4 宋 景德镇窑青白釉双狮枕，故宫博物院藏

161

69. 古代景德镇的督陶官都是太监吗?

很多人都听说过"景德镇窑神童宾"的传奇故事,知道了当时景德镇的督陶官(实任江西矿税使)是太监潘相,因此很可能也会认为明代都是由宦官来担任景德镇督陶官的。其实在明代御器厂建立之初,都是由工部官员驻景德镇督陶,到宣德时才开始派遣宦官督陶。史料中也有相关记载,如:"洪熙间,少监张善始祀佑陶之神,建庙厂内。"(明·詹珊撰《师主庙碑记》)"成化间,太监邓原贤而知书,谓镇民多陶,悉资神佑,乃徙庙东门外通衢东北百步许。"(清·蓝浦《景德镇陶录》)

图 69-1　景德镇御窑厂国家考古遗址公园

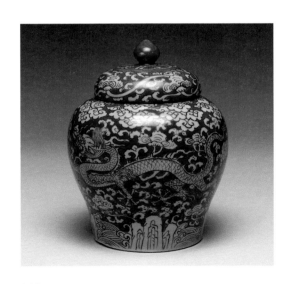

图 69-2　明嘉靖　红地黄彩云龙纹盖罐、台北故宫博物院藏

其实在有明一代可考的30余位督陶官中，宦官身份的仅有张善、催和、邓原、梁某太监、李和、邱得、尹辅、刘良、潘相九人，且多数集中在正德朝，而其余督陶官均为官员身份。只因督陶的宦官，大多数都贪黩酷虐，欺官扰民，衍生出诸多弊端，早在明嘉靖时，已经改由地方官员督陶，此后以宦官身份出任的仅潘相一人。明万历二十七年（1599），饶州通判沈榜因督陶不力而被贬官，江西矿税太监潘相乘矿税役兴的时机，掌握了御器厂的督陶事务，到明万历三十年（1602），潘相因激起民变后被撤回。此后直至清代御窑关闭的300多年间再也没有宦官出任督陶官。

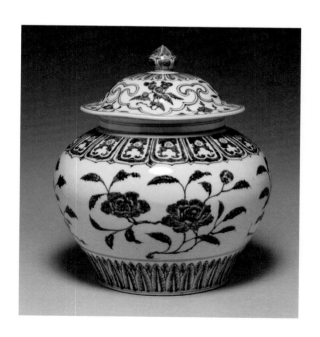

图 69-3　明宣德　青花四季花卉纹盖罐，台北故宫博物院藏

70. 锔瓷是从什么时候开始的?

锔瓷, 就是将破裂的瓷器用像订书钉一样的金属"锔子"重新修复的技艺, 俗话"没有金刚钻, 别揽瓷器活"说的就是锔瓷技艺。旧时锔瓷, 艺人先将破裂的瓷器对合复位, 然后用细绳绑紧, 根据锔钉的大小, 在恰当的位置先用金刚钻钻眼, 再用锔钉锔紧、锔牢, 直到将全部裂纹锔完后, 再用调好的白灰腻子涂堆钉眼, 解开细绳后用布擦干净所锔瓷器, 锔活就完成了。

其实, 早在距今1万年前的河北徐水南庄头遗址就出土了部分带有钻孔的陶片, 这或许是人类对破损陶瓷最早的修复历史了。先民们在破损的陶器上钻磨出对称通透的小孔, 再用动植物纤维制成的绳索穿入孔中进行捆绑固定, 再继续使用。这种方法固然原始, 但却充满了智慧, 中国著名的锔瓷工艺应该也是滥觞于此吧。

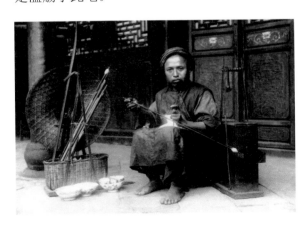

图 70-1　百年前的传统街头锔瓷人

164

图 70-2 明 王问《煮茶图》中的锔瓷罐

南北朝时，南梁人顾野王编撰的字书《玉篇》中将"锔"字解释为"以铁缚物"。说明用锔法修补器物的历史至少已经有1500多年了，虽然无法确定当时是否出现真正的锔瓷，但"锔"的技法应用已经成熟。瓷界名品"马蝗绊"青瓷茶瓯是室町幕府第八代征夷将军足利义政（1436—1490）遣人送至明朝修复的，且锔钉为铁质。明代王问绘制的《煮茶图》中，画面中就摆放着一件被锔钉修复过的瓷罐。

清代以后，匠人们在锔瓷时还会将锻铜、补锡等工艺融入其中，在使用锔钉的同时还用金属材料对瓷器缺失的口沿等部

图 70-3 锔瓷补缺

分进行镶边、雕花、包口、刻字装饰。而现代锔瓷已经改头换面，成为一种陶瓷艺术表达形式，广受青睐。锔瓷的发展演变，是瓷器修补动机由被动性转为主动性，由实用性转化为装饰性的过程。

图 70-4　被锔过的康熙青花外销瓷茶杯

71. 历史上真存在哥窑和弟窑吗?

明代以来，所谓的宋代五大名窑，早已众所周知，哥窑十分光荣地名列其中。然而哥窑窑址在哪儿？它的准确烧造时间为何时？长久以来迷雾重重。还有传说中的"弟窑"，历史上是否真实存在过呢？

传说龙泉曾有兄弟二人烧窑，哥哥叫章生一，建了哥窑；弟弟叫章生二，建了弟窑。弟弟嫉妒哥哥青瓷器烧得好，便偷偷在他的釉料中添加了许多草木灰，等哥哥开窑后，釉面全裂成了次品。但仔细观察，却发现裂纹很有趣味，有的像冰裂纹，有的像蟹爪纹。明代陆深《春风堂随笔》中记载"哥窑，浅白断纹，号百圾碎。"哥哥见瓷器烧坏了，只好硬着头皮拿去市场上处理，但没想到被人一抢而空，于是有着裂纹釉特点的哥窑瓷器便由此闻名天下了。关于龙泉章氏兄弟的故事最早见于明代陆深（1477—1544）刊刻于嘉靖早期的著作《春风堂随笔》中，此后为历代文人记载并演绎成了不同版本的故事。传说虽然有趣，但却掩盖了历史本来的样子。

最早出现章氏兄弟故事的明代嘉靖时期距离南宋已经有三四百年的时间，而在宋代的典籍中却没有发现相关的记载，甚至连"哥窑""弟窑"都没有。元代中后

图 71-1　宋元时期　哥窑青瓷葵口盘，台北故宫博物院藏

期孔齐《至正直记》中有"哥哥洞窑"和"哥哥窑"的记录。孔齐在书中说，宋代的官窑和定窑十分受人珍爱，而哥哥窑正在仿造宋代官窑，且仿得特别像，哥哥洞窑和哥哥窑其实就是同一个窑场，他自己也在杭州买了哥哥洞窑产的瓷器。

可见历史上确实是有哥窑（哥哥窑）存在，其主要是仿烧南宋官窑产品，这一点从传世哥窑实物可以得到印证，且哥窑至少在元代仍在烧造，而窑场的位置不详。弟窑则很可能是因为哥窑的传说而演绎出来的称谓，这在现实中对应的应该就是著名的龙泉窑。

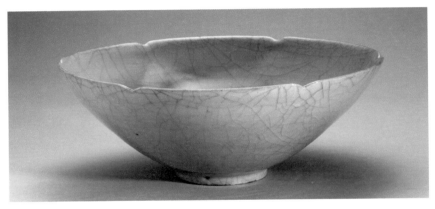

图 71-2　宋　官窑青瓷葵口碗、台北故宫博物院藏

图 71-3　宋　龙泉窑青瓷莲瓣碗、台北故宫博物院藏

72.600龙骑兵换一批中国青花瓷是真的吗？

德国德累斯顿国家瓷器博物馆又称茨温格宫博物馆，是德国重要艺术收藏馆之一。其中主要的藏品来自罗马帝国萨克森选帝侯和波兰王奥古斯都二世（1670—1733）从中国、日本购藏的数万件亚洲瓷器以及由其主导下在德国本土生产的迈森瓷。在这批数以万计的瓷器之中，有一类康熙时期的青花盖罐，体形硕大、造型独特，在中国国内也罕见，是当时专供欧洲市场的外销瓷。更令人奇怪的是，它们还有一个颇具气魄的专属名称"龙骑兵瓶（罐）"。

1709年，重新复位的波兰国王奥古斯都二世造访相邻的普鲁士公国，见到他们收藏的151件清代康熙时期的青花瓷器后极其喜爱，乃至回国后仍魂牵梦萦。最终在1717年，奥古斯都二世用600名萨克森龙骑兵向普鲁士国王腓特烈大帝换取了这批中国青花瓷。这些龙骑兵后来被编入普鲁士陆军，组成了萨克森94步兵师，绰号"瓷器兵团"。因此，这些青花将军罐也被世人称作"龙骑兵瓶（罐）"或"近卫花瓶（罐）"。

来自神秘东方国度的青花瓷，一直备受欧洲人的追捧。其典雅的色调，充满

图 72　清康熙　龙骑兵瓶（罐）
德累斯顿国家瓷器博物馆藏

异域风情的图案，无不吸引着他们。这种
喜爱反映在欧洲人生活的方方面面，贵族
以在家庭中陈设青花瓷为荣，画家也喜爱
在画作中表现青花瓷。随着康熙二十三年
（1684）开放海禁，中国外销瓷也迎来了
对外输出的黄金时代，以青花瓷为主的外
销瓷通过各种渠道销往海外。而最初，这
批"龙骑兵瓶（罐）"也正是在这样的背
景下抵达欧洲的。

图 73-1　日用瓷

73. 我们该如何选购瓷器？

瓷器是我们日常生活中使用率非常高的物件，而且大多数都是碗、盘、碟、杯这类的食品接触器皿，它的质量优劣会直接影响到我们的身体健康，所以在学习陶瓷鉴赏的同时主动掌握一定的科学选瓷方法是十分有必要的。

首先，在购买瓷器时，我们可要求商家出示待购产品的质量合格检验报告，如果对方能够出具已经获得《检验检测机构资质认定证书（CMA）》的第三方机构出具的陶瓷产品检测合格报告，那这批产品的质量就相对可靠。日用瓷器的常规检测项目很多，包括：釉面硬度、光泽度、热稳定性、吸水率、铅镉溶出量等。其中"铅镉溶出量"是最为关键的质量安全指标之

图 73-2　用于镉溶出量检测的原子吸收光谱仪

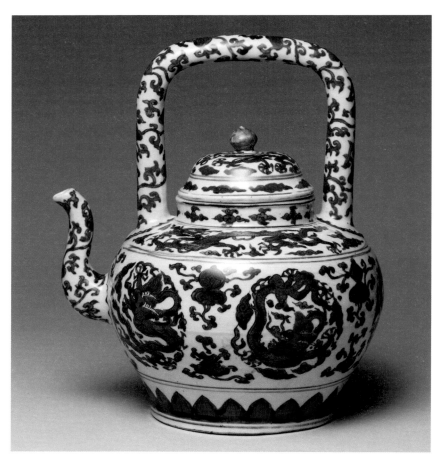

图 73-3　明隆庆　青花云龙纹提梁壶，台北故宫博物院藏

一，人们如果长期摄入超标的铅、镉等重金属元素，会导致中毒、神经系统损害以及增加患癌等各种疾病风险。

其次，在无法获得产品检测报告的情况下，我们也可以通过望、触、敲、辨的经验判断方法来分析某件瓷器的安全性。

"望"，即是观察与选择。一般情况下，素面瓷器以及釉下彩、釉中彩等一次性高温烧成的瓷器，其胎釉中添加含有重金属助熔剂的

概率更低，如刻花影青瓷、釉下青花瓷、釉下五彩瓷等，相对更为安全；而釉上彩需要经过二次低温烤花，大多都会添加助熔剂，如果在食品接触面加彩，则用该器物盛装食品的重金属超标风险也相对更高，彩绘的颜色相对前面几类也更为丰富鲜艳，如古彩瓷、粉彩瓷、矾红彩等。

"触"，就是用手摸，素面瓷器以及釉下彩、釉中彩瓷器的表面直接就是釉层，触摸后会感觉十分顺滑；而釉上彩的绘画是堆浮于釉面之上的，抚摸表面时有明显的阻力和毛糙感，比较容易区分。

"敲"，正常情况下，高温瓷使用含重金属助熔剂的概率较低。瓷器的烧结程度越高，对应的烧成温度也越高，其叩敲的声音也越发清脆，

"辨"，通过对器物色彩、触感以及敲击的声音进行综合判断，我们在日常生活中能较为轻松地选购更为安全的瓷器。

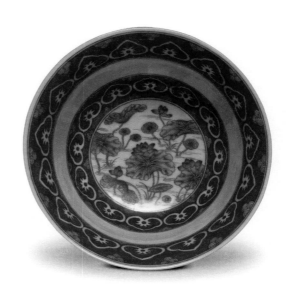

图 73-4 清乾隆 矾红荷露烹茶诗茶碗，台北故宫博物院藏

173

74. 宋朝为什么没有泡茶的茶壶?

时至当下,很多人都喜欢在闲暇时泡上一壶茶,与三两好友一起品茗阔论,享受人生。似乎泡茶这件事自古皆有,追溯至汉唐,就会想当然地认为我们手中用来泡茶的茶壶至少也有着上千年的历史,因为在唐宋时期的古书画中就已经出现陶瓷材质的壶类。

名画《韩熙载夜宴图》中出现的壶类,以及河北宣化辽代张世卿墓壁画中出现的壶类,仔细观察后不难发现,这些壶类周边的陈设大多是饮宴场景和其他酒器,如储酒的梅瓶、温酒的注碗等,因此这类壶

图 74-1　五代　《韩熙载夜宴图》(南宋摹本局部)故宫博物院藏

应该是酒壶而非茶壶，也称为注壶。元代以前的注壶还常常有注碗配合和使用，我国在元代以前尚未出现蒸馏的烧酒，主流的饮用酒仍然是经过酿造的粮食酒（如米酒）、果酒（如葡萄酒）或黄酒，由于冬季天气寒冷，人们常常需要以注碗来温酒饮用，比如"关羽温酒斩华雄的故事"就是很好的例子。

当然，宋代的茶器中也用到了壶类，比如河北宣化辽代张世卿墓壁画中还有幅《点茶图》，一位侍者手持茶瓶注汤，另一位侍者左手托着茶托和茶盏，右手则持长匙，好似正预备着舀茶末入盏中。

我国的饮茶方法先后经过了唐代烹茶、宋代点茶、明清泡茶几个阶段。宋代点茶在中国茶道史上具有极其重要的地位，并在北宋前期就传入朝鲜半岛，南宋时再传入日本，是韩国茶艺和日本茶道的

图 74-2　辽　河北宣化张世卿墓壁画《备宴图》

图 74-3　辽　河北宣化张世卿墓壁画《点茶图》

基本形式。点茶的具体步骤是将茶碾成细末，舀置茶盏中，以汤瓶沸水点冲，先注少量沸水调膏，再根据茶盏容量注汤，边注边用茶筅击拂。所以《点茶图》中侍者所持的壶也并非泡茶的茶壶，而是注水的"汤瓶"。

直到明代以后，炒制散茶才开始进一步流行，并直接用壶泡茶饮用，这才有了专门用来泡茶的陶瓷茶壶，且一直沿袭至今，比如大名鼎鼎的宜兴紫砂壶就是从明朝正德年间开始兴起的。

图 74-4　宋式点茶场景复原
（长秋供图）

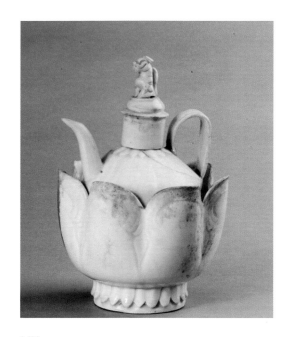

图 74-5　宋　景德镇青白瓷注壶
注碗套组，安徽博物院藏

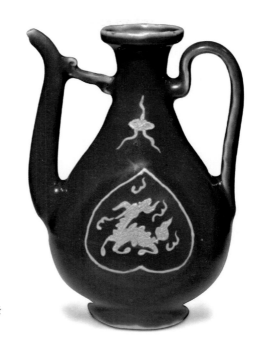

图 75-1 明嘉靖 蓝釉刻麒麟纹执壶
故宫博物院藏

75. 有些瓷器上的麒麟为什么脖子特别长？

在明代陶瓷纹饰中，常见一类脖子特别长的麒麟纹样，与典型龙头马身的麒麟纹样有明显的差异，这种长颈细腿的麒麟纹样背后居然还隐藏着一个有趣的历史轶事。

明朝永乐十二年（1414）九月丁丑（七日），榜葛剌国派来使臣，向皇帝朱棣进贡奇珍异宝，其中就包括了名马、麒麟等物。第二日，礼部就赶忙上表请贺，时任翰林院修撰的沈度还专门作了一篇

图 75-2 常见的麒麟纹样

177

《瑞应麒麟颂》以取悦皇帝。宫廷画师也适时画下麒麟的形象，并将《瑞应麒麟颂序》誊抄于上。

难道这世界上真的有麒麟吗？当今天我们再看到600年前榜葛剌国进贡的麒麟画像时，不免会心一笑。这岂是传说中的神兽麒麟，不就是长颈鹿吗？榜葛剌国进贡的长颈鹿其实是埃及马姆鲁克王朝苏丹馈赠的礼物，长颈鹿经阿拉伯人之手来到亚洲。南宋《续博物志》中就记载了一种"皮似豹，蹄类牛，无峰，项长九尺，身高一丈余"的奇异动物。直到明朝永乐十二年最终才以活物的形态进入了中国。开启了一段中国人跨越大洲求取"麒麟"的传奇故事。

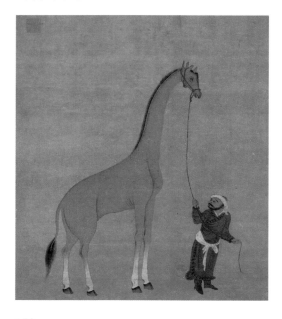

图75-3　明　《明人画麒麟沈度颂》（局部），台北故宫博物院藏

76. 你知道雍正皇帝有多爱瓷器吗?

图 76-1　清宫旧藏泥塑雍正皇帝像，故宫博物院藏

"不必急作，坯越干愈好，还有讲究的坯必待数年入窑方好，若一匆作，可惜工夫物料置于无用。"(《雍正朝汉文朱批奏折汇编》第九册)这是雍正五年(1727)皇帝在景德镇御窑监督年希尧所上呈奏折上的一段朱批。从这段话不难看出，雍正皇帝爱瓷、懂瓷，亦有惜物之心。

或许在一些人的印象里，雍正皇帝是一个刻板的"工作狂魔"，一个腹黑冷血的封建帝

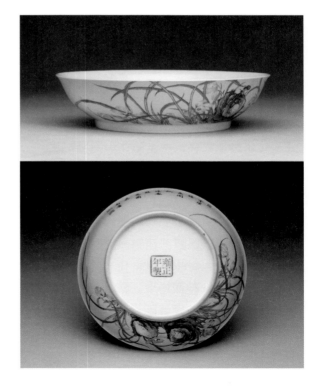

图 76-2　清雍正　珐琅彩瓷黄地芝兰祝寿图盘　台北故宫博物院藏

图 76-3　清雍正　《胤禛行乐图册·刺虎页》，故宫博物院藏

王。但从传世的文物艺术品来看，他更是个堪比唐后主李煜、宋徽宗赵佶的"文艺皇帝"。"四爷"在做雍亲王时，他便自号圆明园主，吟诗作赋，鉴赏古玩。在他让宫廷画师所创作的《胤禛行乐图册》里，他化身成弹琴的高士、乘槎的仙人、刺虎的洋人、采菊的渊明、独钓的渔翁，堪称古代中国帝王中角色扮演第一人。雍正皇帝的审美品位从《雍正十二美人图·博古幽思》里也可见一斑，画面中天青釉洗、霁蓝釉盏、祭红釉僧帽壶、仿官窑开片葫芦瓶，琳琅满目的瓷器陈设，彰显出清新雅致的品位。雍正宫廷瓷器艺术水平堪称清代之最，其神韵与技艺俱佳。

图 76-4　清雍正　青花斗彩团花纹碗、台北故宫博物院

180

图 76-5
《雍正十二
美人图·博
古幽思》中
出现了众多
的精美瓷器

雍正皇帝对前代名窑瓷器心生向往，曾多次过问并催索仿制事宜。清宫内务府造办处档案中就有不少记录，如："雍正八年十月二十日……将年希尧烧造来的仿钧窑磁炉大小十二件呈览，奉旨此炉烧造得很好，传与年希尧照此样再多烧几件。""雍正十一年正月十一日司库常保奉旨着照宜兴钵样式，交与造烧瓷器处仿样将钧窑、官窑、雾青、雾红钵各烧造些，其钧窑的要紧，钦此。"

当时的御窑远在江西景德镇，雍正皇帝忙于政务无法御驾亲临，所以督陶官员作为具体经办人显得尤为重要，雍正皇帝所任用的督陶官员都是极为杰出的人物，也显出他对瓷器的喜爱。例如，雍正五年年初，已官至正二品内务府总管、管理淮安关板闸关税务并遥领景德镇御窑监督的年希尧刚刚完成了淮安关关税收缴任务，便奉雍正皇帝旨意启程前往江西景德镇，

图 76-6　清雍正　珐琅彩瓷竹鹊碗
台北故宫博物院藏

图 76-7　清雍正　炉钧釉直口瓶
台北故宫博物院藏

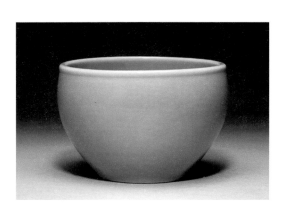

图 76-8　清雍正　天蓝釉缸
台北故宫博物院藏

为生产宫廷所需瓷器进行组织管理工作。是年三月，他将这次亲赴御窑厂的情况写成奏折上呈雍正帝，所以才有了本文开头处雍正帝的朱批。年希尧的到来，使得御窑厂烧造费用的开支核销制度有了根本性

图 76-9　清雍正　青花折枝花果纹瓶，台北故宫博物院藏

改变。雍正六年（1728）八月，雍正皇帝又派遣另一位内务府官员唐英出任景德镇御窑厂陶务驻厂协理。唐英曾在内务府造办处长期服务，因此对内务府管理体制以及宫廷器物的设计制作有着丰富的经验，他本人勤勉精干，更具有极高的艺术修养和高雅的性情品格。同时，他也是景德镇御窑厂管理陶务时间最长、成绩最为显著的督窑官员。

正是由于雍正皇帝的喜好和干预，当时瓷器制作水平达到了前所未有的高度。青花瓷绘画细腻沉稳，像蓝色宝石一样鲜艳明亮却又不失端庄。珐琅彩瓷一改康熙时只绘花枝、有花无鸟的单调图案和华丽风格，转而将珐琅彩与中国传统书画相结合，形成了以白地彩绘为主的清丽雅致面貌。粉彩瓷器同样得到惊人的发展，改变了五彩单线平涂较为生硬的色调，并成为釉上彩瓷的主流。

雍正皇帝作为一位公认的"工作狂"却如此爱瓷，似乎有些让人意想不到。但是通过史料的记载，我们可以遥想一下：在万籁俱寂的夜色紫禁城中，雍正皇帝批完堆积如山的奏折之后尽显疲态，只能命人捧出一件景德镇御窑新近呈送的美瓷。红烛之下，温润的釉面下，传神的笔触让他陶醉其中。如此考究得失，已不知东方之既白矣。

图 76-10 清雍正
茶叶末釉缸
台北故宫博物院藏

77. 《青花瓷》歌词中真的描写了汝窑吗？

图 77-1 《五杂俎》明刊本

"天青色等烟雨，而我在等你……如传世的青花瓷自顾自美丽，你眼带笑意。"2007年，一首来自周杰伦的《青花瓷》风靡了大街小巷，清新淡雅的曲调、唯美雅致的文辞，一时被广为传唱。

《青花瓷》的横空出世，确实让更多人知道了传统青花名瓷，尤其是青年一代。但或许是为了让修辞衔接更加流畅，渲染出更为丰富的层次感，歌词中却刻意使用了一句明显不同于青花钴蓝色特点的表述，即"天青色等烟雨"。

这句词在明代谢肇淛《五杂俎》中就曾出现过："（柴窑瓷器）世传柴世宗时烧造，所司请其色，御批云'雨过青天云破处，这般颜色做将来。'"传说五代后周世宗柴荣曾御批命人烧制瓷器，需仿照"雨过青天"的颜色。因是柴氏所造，故被称为"柴窑"，令人遗憾的是柴窑至今未见窑址和实物，明朝人文震亨《长物志》中也说："柴窑最贵，世不一见。"

柴窑没见过，但北宋末期的天青色汝官窑瓷器却是真实存在的，据不完全统计，全世界尚存约87件，又因为汝官窑与鼎鼎大名的艺术家皇帝宋徽宗赵佶息息相关，所以"雨过青天云破处，这般颜色做

将来"这两句名言又被后世讹传成了另外一个故事。传说有一天宋徽宗做了个梦，梦醒之后吟出了"雨过青天云破处，这般颜色做将来"的名句，并立即指示汝窑按照雨后天空的淡青色来烧造汝官窑瓷器，并得以成功。

所以"天青色等烟雨"一句的确不适合用来形容青花瓷，它最初源自五代柴窑的传说，而北宋汝官窑亦多是天青色，故而后世多讹传如此。

图 77-2　宋徽宗赵佶像

图 77-3　宋　汝官窑天青釉洗，故宫博物院藏

78. 古瓷行话知多少？

很多新加入古陶瓷圈，想要收藏或者学习的朋友们会发现，自己时不时就会遇到些尴尬的问题，因为一些做古董生意的买卖人满嘴行话，明明说的都是中国话，却让人一时半会儿摸不着头脑。比如明明已经谈好了卖价是"十块钱"，当您掏出十块钱人民币交易的时候，卖家就会不解一边盯着您，一边摇头。因为在黄河以南地区，古玩行里的行话"一毛钱"其实就是指的10元，而"一块钱"就是指100元，但要是到了黄河以北地区，"一块钱"已经指1万元了。

清末民国初期，古玩行业迎来了鼎盛时期，因此古玩买卖间的行话也就应运而生了，只要您一张口，对方就能判断出您是不是行里人了。如今，旧有的行话大多已不再使用，但又推陈出新，产生了不少新行话，从看货到咨询到讨价还价再到成交落地，整个过程中也都有行话加持。

比如，在看货时碰上了明显的真货叫"大开门""一眼货"；看到了器物风格与年代相符合的叫"到代"；看着有点意思叫"有一眼"；新仿的东西叫"高老八""杀货"；自己不开店，专跑农村去收古玩叫"掏老户"；买了货卖出去又挣不到多少钱叫"铲地皮"；卖了新货则叫"杀了猪"；不太懂行受了骗叫"吃药""交学费"；懂行人买了新货叫"打了眼"；买了

便宜货叫"捡漏""吃仙丹";别人让你现场把关,你看东西新又不好直说,只能说"看不好";一堆货物全部买了叫"一枪打";让卖家直接报底价叫"给个地板价";新出土的东西叫"生坑",经过一段时间盘玩的叫"熟坑"。

瓷器作为古玩的大宗商品,甚至还有大量的专用行话。比如瓷胎有裂纹叫"冲",瓷胎没裂但是釉面裂了叫"惊釉";出土的瓷器表面有土沁叫"皮壳",用酸剂深度清洗过的叫"咬了";口部或者圈足因使用或受创而出现的断面隐患,有脱落风险但外观尚且完整的叫"重皮";器物施釉时,局部有遗漏而露胎的叫"漏釉";器物局部受撞击后出现放射性裂纹的叫"鸡爪"。

古玩瓷器的行话术语非常多,在此无法一一列举,不是深入其中的行家里手就很难全部掌握。当然,在此还要郑重呼吁,大家要在国家法律法规允许的范围内收藏古玩艺术品,保护文物,我们人人有责。

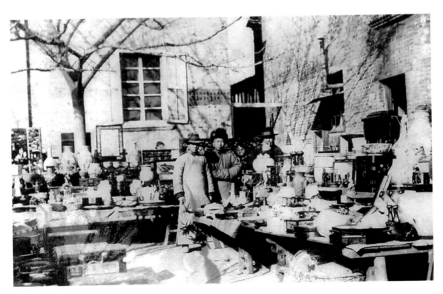

图 78　古玩瓷器市场老照片

79. 徽章瓷是何人所用？

图 79-1　清乾隆　青花徽章瓷
汤辉藏

图 79-2　广州十三行（清政府指定专营对外贸易的垄断机构）

清末陶瓷鉴赏家陈浏（寂园叟）在他的《匋雅》中曾记载了一种十分特别的瓷器，说："康窑有青花大盘，椭圆而长，长可二尺，宽及尺。盖西餐所用，颜色美好，笔法工细……盘中画皇冕徽章，旁有两翼之狮狗，分攀于其上。载有拉丁古文，阳历年月。"

这种画有"皇冕徽章"的瓷器就是我们今天所说的"徽章瓷"，也称"纹章瓷"，其实就是把欧洲诸国贵族、都市、团体的专属标志绘画在瓷器上。徽章瓷在明清时期的外销瓷中形成了一股潮流，大多制作精良，也被藏家称为"外销瓷官窑"。

明清徽章瓷的主要产地在景德镇，直到清乾隆二十二年（1757）以后，清政府实行了一口通商政策，即西洋商人只可以在广州通商。于是广州成为西方人订制徽章瓷的生产转运基地，大量来自景德镇的白瓷胎、青花留白瓷胎被运输到广州再进行加彩烤烧，即"广彩徽章瓷"。中国徽章瓷在明清时期风靡整个欧美市场，从上流社会的贵族专属慢慢开始转向平民，是东西方文明交融的见证物。

欧洲徽章起源于中世纪的战场，被全副盔甲保护起来的骑士们无法快速辨识敌我，在混战时只能依靠在盾牌或胸甲上装

饰标志性图案来进行区分。随着历史发展，徽章逐渐成为西方家族身份的象征，其图案也变得十分丰富，有头盔、冠冕、盾牌、人物、动物以及格言等。

通常在权贵家族中，只有宗子（长房的长子）才有资格完整继承家族徽章，如长子早殁，则依次由长孙、次子、幼子等家庭成员依序递补，而其他人必须对徽章作一定的改变后才能使用，无子的家族则由女儿继承徽章。如果徽章继承者与另一家族的女继承者结婚，两个家族的徽章就会视具体情况进行合并，所以显赫的贵族家族在经历数代传承后，徽章的图案构成也会变得十分复杂，以表明其家族悠久的历史。

当然，徽章在使用上也有着严格的等级限制，欧洲各国都曾设立专门管理徽章的机构，比如英国在1484年设立纹章院以负责管理和注册徽章。

图 79-3　清康熙　广彩描金徽章纹盘，广州博物馆藏

80. 明清皇宫为何罕见宣德官窑蟋蟀罐？

图 80-1　明宣德　仿汝釉蟋蟀罐
"大明宣德年制"款，故宫博物
院藏

宣德官窑蟋蟀罐，是明朝第五位皇帝朱瞻基在位时由景德镇御器厂烧制的瓷中名品。宣德朝既无内忧也无外患，皇帝知人善任，改革财税，使国力蒸蒸日上，谓之"仁宣之治"。然而皇帝却有一个特殊癖好"斗蟋蟀"。清代蒲松龄根据朱瞻基好斗蟋蟀的轶事，改编了一则短篇小说《促织》，还被选入高中语文课本中。

1982年11月，景德镇市陶瓷考古研究所在珠山中路明代御器厂故址南院东墙边发现了大量的宣德官窑残片，其中可以拼合出一件带有"大明宣德年制"的平盖式青釉蟋蟀罐残件。1993年春，考古部门又在御器厂东门故址附近地表下1.5米深的地层中发现了一片呈窝状堆积的青花残片，均为青花蟋蟀罐，其圈足与盖底都有"大明宣德年制"单行青花楷书款。后又

图 80-2　明宣德　官窑青花蟋蟀
罐修复件，1993年景德镇御器
厂东门故址出土，景德镇御窑博
物院藏

在下层褐黄色的沙渣堆积中，发现了另一窝青花残片，亦为青花蟋蟀罐。在同一地点还发现了一件置于蟋蟀罐（养盆）中的青花折枝花卉纹"过笼"。最终共拼合复原出宣德官窑青花蟋蟀罐21件，成了陶瓷考古界的重大新发现。

图 80-3　宣德皇帝像

明代《万历野获编》中就有明确的记载："今宣窑蟋蟀罐甚珍重。其价不减宣和盆也。"说明在明代晚期，宣德蟋蟀罐的价格居然已经堪比宋徽宗时期的官器遗物了。据已故著名陶瓷考古学家刘新园先生早年研究以及作者近来检索，全世界现存的传世明代宣德官窑蟋蟀罐已不足5件。如日本户栗美术馆藏"宣德青花怪兽纹蟋蟀罐"，故宫博物院藏"宣德仿汝釉蟋蟀罐"。然而台北故宫博物院清宫旧藏的宣德官窑瓷器中却并无蟋蟀罐。

根据史料及多年来的考古发掘证实，明代御器厂在宣德以后的一个多世纪里也没有烧造过蟋蟀罐，究其原因，可能与宣德帝的母亲太后张氏有关。宣德十年（1435）正月，年仅38岁的皇帝意外去世，其母伤心欲绝，为防止年幼的朱祁镇也玩物丧志，便发布诏令："将宫中一切玩好之物，不急之务悉皆罢去，革中官不差。"（明·李贤《天顺日录》）使得宣德窑蟋蟀罐从此再无容身之地，斗虫与养虫之风在紫禁城消逝，乃至于清宫藏瓷中也不见此物了。

图 80-4　明宣德　青花怪兽纹
蟋蟀罐、日本户栗美术馆藏

81. 乾隆皇帝是个瓷器文物破坏者吗?

乾隆皇帝是中国古代最长寿的帝王,没有之一。他活了89岁,当了60年皇帝和4年太上皇。不但酷爱书画艺术,对于工艺美术也情有独钟,因为有爱好、有时间,又富有四海,所以他一生所搜集的稀世珍宝之巨,可谓举世无双。其中他对古代瓷器的收藏也十分痴迷,就在乾隆五十年(1785),75岁的皇帝在宫中几十万件瓷器里精选了20件自己最喜欢的,编印成两册绘本,即《珍陶萃美》与《精陶韫古》。两册绘本共收录了宋代以来的汝窑、钧窑、哥窑、定窑、龙泉窑、象窑(或

图81-1 清乾隆 《珍陶萃美》
图册一《宋汝窑蟠龙洗》

193

为浙江象山窑）以及明代霁青（蓝）、霁红、仿哥、仿官、青花共20件。仅册页本身已经具有极高的史学价值和收藏价值，至今被人们所推崇。

由于对瓷器艺术的偏爱，在乾隆皇帝一生浩若烟海的4万首诗作中就有一批专门题咏瓷器的，大约有200首。对宋代五大名窑的赏鉴是乾隆皇帝的生活重点，他不光作诗，而且还把诗作直接镌刻在瓷器的胎釉上，希望以此传之久远。他命人题刻瓷器时都是采用阴刻手法，将诗文刻在器物的釉面上，所以文字大多是低于釉面的凹型字体，使得器物间隙剥釉，显纹露胎。

虽然有学者认为，乾隆御制诗瓷器的书法精谨沉稳、圆转秀逸，内容往往多是对器物内涵的解读，使观者能加深对瓷艺名品艺术风格的理解。但从保护文物艺术品的角度来看，这无疑是以"暴力手法"破坏了古物原本的自然性、完整性。另外，限于时代和资料所限，其御制诗文中的一些观点和见解难免谬误或早已过时，乾隆皇帝对于历代名瓷进行题刻是以个人的好恶干扰了后学之人对于器物的认识。

但凡事皆有正反双面性，乾隆皇帝除了肆无忌惮地在古瓷名品上题刻诗句外，却又十分珍爱古瓷残品，并有甄选地保护和修复带有缺陷的器物。如《养心殿

图81-2　宋　汝窑天青釉三足樽承盘　乾隆御题刻，故宫博物院藏

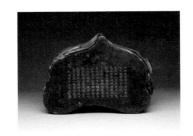

图81-3　元　钧窑如意形瓷枕乾隆御题刻，台北故宫博物院藏

图81-4　清乾隆　《乾隆帝写字像轴》，故宫博物院藏

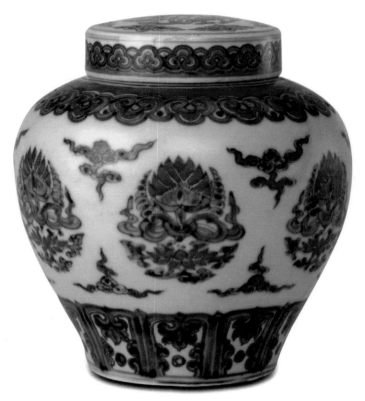

图 81-5　明成化　斗彩宝相花纹盖罐，故宫博物院藏

造办处各作成做活计清档》中有乾隆八年（1743）的一条记载："初七日，七品首领萨木哈来说，太监胡世杰、张玉交定窑查（渣）斗一件，足破，上原刻'官'字。传旨：将足破处磨好，做旧，底上仍做一官字，钦此。"不但要修补还要重新上刻"官"字，以保留古文物的信息。从这个

角度来说，乾隆皇帝又是一位文物保护者。

在故宫博物院收藏的著名瓷器品种"成化官窑斗彩"瓷器中，还有一件"斗彩宝相花纹盖罐"，高 19.7 厘米，是目前所见成化斗彩罐中形体较大的。它直口，短颈，丰肩，肩以下渐收敛，浅圈足。通体斗彩装饰。底署青花楷体"大明成化年制"六字双行款。但如果仔细观察的话，您就会发现罐盖的彩绘，尤其是青花的发色与罐体有着些许的差异，罐盖青花略呈翠蓝色，而罐体青花则蓝中偏紫。查清宫《活计档》可知，此罐称之为"成窑五彩荷花罐"，罐盖并非原配，而是乾隆十三年（1748）由督陶官唐英奉旨所配，配盖虽略有色差，但在整体上也相得益彰，整器尽显成窑端庄秀雅之美感。

乾隆时期清宫瓷器的修补技术也已经十分多样，皇帝甚至直接指示整个修补过程，还调动内务府造办处、景德镇御窑厂以及苏州织造局等机构的官员和工匠们各自发挥擅长技艺，采取除新配以外的粘补、随色、打磨镶金等手法尽力还原或美化残损的名品瓷器。

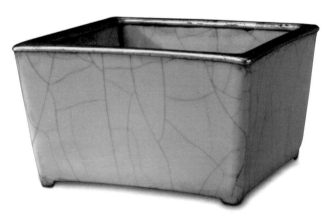

图 81-6　经过镶金修缮的
宋代官窑青釉方花盆
故宫博物院藏

82. 鲁山花鼓与唐玄宗有何传奇轶事？

故宫博物院藏有一件唐代河南鲁山窑生产的花瓷腰鼓，长58.9厘米，鼓面直径22.2厘米。纤腰广口，身饰弦纹，硕大规整，线条柔和，在黑色釉面上密集涂绘有变幻多姿的蓝白色彩斑，绚丽典雅又质朴稳重。

腰鼓，也称拍鼓、花鼓，最初是古代羯族（羯族，很多学者认为他们可能是中亚的粟特人后裔，沦为北方匈奴族贵族

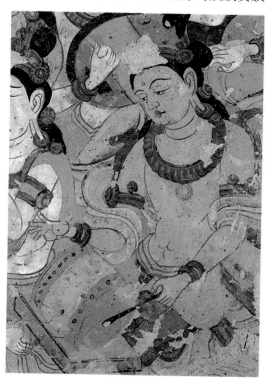

图82-1 唐 鲁山窑花瓷腰鼓 故宫博物院藏

图82-2 唐 莫高窟112窟南壁金刚经变之右侧乐队局部之"敲羯鼓"

的奴隶军队。西晋时期在中国北方地区称霸，东晋十六国时期建立了后赵政权）所使用的一种木腔打击乐器，因而又称"羯鼓"。在魏晋南北朝时传入中原，流行于唐朝，如莫高窟中唐朝时期的壁画中就有明确的使用场景，羯鼓也被收于唐乐，常用于宫廷乐舞，且烧制成陶瓷器物，别具特色。

唐代《羯鼓录》在记载唐玄宗李隆基与时任宰相宋璟谈论腰鼓时曾说：使承恩顺，与上论鼓事，曰："不是青州石末，即是鲁山花瓷……且蹀用石末、花瓷，固是腰鼓。""花瓷"或"花釉瓷"作为瓷器名品在古籍中一直沿用至今，鲁山花瓷腰鼓也就成了唐代花瓷和瓷腰鼓的代表产品。

唐玄宗赞美鲁山花瓷腰鼓之词，如何能使其名传千年呢？这还要从唐玄宗自身的音乐修养和他在戏曲界的地位说起。宋代《梦溪笔谈》曾载："唐明帝（玄宗）与李龟年论羯鼓云：'杖之弊者四柜'，

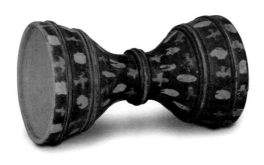

图 82-3　唐　三彩腰鼓（南仓 114 号）日本正仓院藏

198

用力如此，其为艺可知也。"这里提到唐玄宗为了练习击鼓，曾经打坏的鼓槌就有四柜之多，真是极为热爱了。从其他史料也可以知道，唐玄宗极富音乐才华，爱好亲自演奏琵琶、羯鼓，擅长作曲，作有《霓裳羽衣曲》《小破阵乐》等百余首乐曲。曾在皇宫里设"梨园"教坊，专门培养戏曲演员，后来称戏班为"梨园"就源于此，他也被戏剧界奉为祖师爷。

唐人能歌善舞，十分喜爱击鼓，除了河南鲁山窑生产的瓷质腰鼓外，景德镇唐代南窑、兰田窑等窑场亦有烧制，只是品质较之鲁山花鼓稍显逊色而已。

图 82-4　唐　褐釉瓷腰鼓　景德镇兰田窑遗址出土

83. 元青花高足杯诗文给了我们什么样的启示?

元青花，是家喻户晓的瓷中珍品，与北宋汝官窑、明成化斗彩、清宫珐琅彩等名品一起高居于历代古瓷拍卖价格第一梯队。如果要问国内收藏元青花数量最多的博物馆是哪家，答案可能会让您意想不到，因为这仅仅是一座县级博物馆——高安市博物馆，也称高安元青花博物馆。虽地处江西省高安市，但它却是世界上首座元青花专题博物馆，其所藏元青花不但数量丰富，且异常精美，都源自1980年出土的震撼中外考古学界的元代重要窖藏——"高安窖藏"。

当时窖藏出土的瓷器中，高足碗虽为小件，似乎并不起眼，但其中一只内

图 83-1　高安窖藏出土的元青花高足杯组

图83-2 元 青花诗文高足杯
高安窖藏出土，高安市博物馆藏

图83-3 清康熙 青花李太白醉酒呼
来不上船图纹高足杯，故宫博物院藏

底上却有一段极富内涵且能发人深思的诗文："人生百年常在醉，算来三万六千场。"能够说出这等豪言的人，或许是个酒徒，其日日豪饮，夜夜笙歌，沉迷于酒醉后充满想象力和张力的世界，那么他似乎是混沌的。然而仔细想来，他却又一眼看透了虚妄背后的真相，直抵生命的本质，事实上他可能又是极其清醒的。而此人正是"诗仙""酒仙"李白，正如杜甫《饮中八仙歌》中所说："李白斗酒诗百篇，长安市上酒家眠。天子呼来不上船，自称臣是酒中仙。"其实李白的原诗更为豪迈，他在《襄阳歌》诗中说："百年三万六千日，一日须倾三百杯。"此诗其实是李白胸中义愤时的醉歌，唐玄宗开元二十二年（734），韩朝宗在襄阳任荆州长史兼东道采访史，李白前往谒求官职，不遂，乃作此诗以抒愤。另一位家喻户晓的宋代大名人苏东坡也曾在被贬于黄州后抒发此语，他在《满庭芳·蜗角虚名》中说道："百年里，浑教是醉，三万六千场。"元青花里短短的一句诗文却引出了许多名人轶事，人生苦短，且行且惜！

84. 您知道元青花瓷器收藏最多的地方是哪儿?

土耳其的伊斯坦布尔，位于巴尔干半岛东端、博斯普鲁斯海峡南口西岸，扼守黑海入口，是欧亚大陆的交通要冲，战略地位极为重要，这里也曾是奥斯曼帝国的首都。15世纪，奥斯曼苏丹在此建造了托普卡帕宫，20世纪初，土耳其将其辟为永久性博物馆。作为全球藏品最多最丰富的皇宫博物馆之一，收藏了全世界数量最多且极为精美的40件重要元青花瓷器。据不完全统计，目前全世界各大博物馆馆藏的重要元青花瓷器总量仅不足400件(残

图 84-1 元 青花留白龙纹菱口大盘，土耳其伊斯坦布尔托普卡帕宫博物馆藏

图 84-2 元 青花八宝纹菱口盘，土耳其伊斯坦布尔托普卡帕宫博物馆藏

图 84-3 元 青花牡丹纹梅瓶一对，土耳其伊斯坦布尔托普卡帕宫博物馆藏

件、标本或较小的元青花瓷器不计算在内），国内博物馆仅收藏有100余件，而土耳其伊斯坦布尔托普卡帕宫博物馆就占了总数的10%，加上同属中东地区的伊朗阿德比尔神庙（现移至伊朗国家博物馆）亦收藏精美的元青花32件，因此中东地区的元青花瓷器收藏可谓世界瞩目。那么，为何世界上如此重要的元青花瓷器不在中国国内，而藏身于异国王宫、神庙中呢？这其实记录了一段中外文化与贸易交流的繁盛历史。

因为这些瓷器原本是专为阿拉伯贵族订制，从器物上留下的订制符号上就一目了然了。蒙古帝国西征进一步开拓了东西方文化的互融，中国瓷器传到中东及西亚，受到当地王公贵族的喜爱。为了彰显贵族奢华的生活以及伊斯兰文化，商人们通过丝绸之路将青花矿料带到江西景德镇，专门按照伊斯兰生活习俗烧制出适合其使用的器物，如大盘、大罐等。甚至有来自中东及西亚的工匠直接参与了元青花

图 84-4　土耳其蓝色清真寺穹顶
伊斯兰风格图案

的设计和制作。元青花的装饰以层次丰富、布局严谨、图案满密为特点，完全区别于元代以前中国瓷器纹饰简约疏朗的风格，在运用传统中国纹样元素的同时又具有浓郁的伊斯兰文化意味，且蓝色更是伊斯兰文化的主色调，将中东地区收藏的元青花图案与伊斯兰特色图案对比后就十分明显了。

图84-5 伊斯兰艺术细密画中的青花瓷

85. 清代后宫妃嫔们使用同样的瓷器吗?

　　清乾隆七年（1742），内廷大学士鄂尔泰、张廷玉等奉敕编纂《国朝宫史》，共36卷，仔细收录从顺治到雍正朝的圣训及当朝皇帝的谕旨，收录了内廷典礼、仪节、规制、冠服、舆卫之制，体现了宫中的伦理纲常关系。其中还对后宫中皇太后及皇后、嫔妃们如何按照规制使用瓷器进行了详细记载。

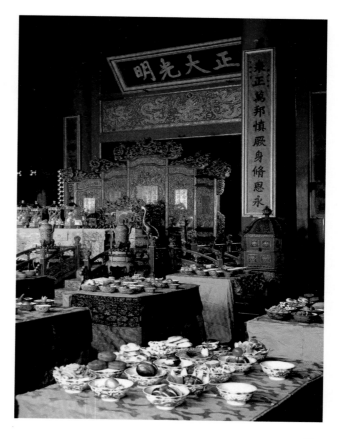

图 85-1　宫宴情景图

"皇太后"用"黄瓷盘二百五十，各色瓷盘百；黄瓷碟四十五，各色瓷碟五十；黄瓷碗百，各色瓷碗五十；黄瓷钟三百、各色瓷钟七十；各色瓷杯百，瓷渣斗六"。瓷器不但颜色为纯黄色，数量也极多。

图 85-2　清雍正　暗刻云龙纹浇黄釉碗，故宫博物院藏

"皇后"用"黄瓷盘二百二十，各色瓷盘八十；黄瓷碟四十，各色瓷碟五十；黄瓷碗百，各色瓷碗五十；黄瓷钟三百，各色瓷钟七十；各色瓷杯百"。皇后与皇太后所使用瓷器色彩一致，只是皇后在数量、种类方面略少于太后，她们最重要的地位体现就是可以使用纯黄色的瓷器。

图 85-3　清雍正　内白釉外淡黄釉墩式碗，故宫博物院藏

"皇贵妃"这一级用"白里黄瓷盘四，各色瓷盘四十；白里黄瓷碟四，各色瓷碟十五；白里黄瓷碗四，各色瓷碗五十；白里黄瓷钟二，各色瓷钟二十；瓷缸二"。说明皇贵妃特权使用的是内白外黄釉瓷器，但是在数量上与皇太后及皇后相差极多，虽然只相差一级，但皇帝的"妻"与"妾"还是有本质的差别。

"贵妃"这一级用"黄地绿龙瓷盘四，各色瓷盘三十；黄地绿龙瓷碟四，各色瓷碟十；黄地绿龙瓷碗四，各色瓷碗五十；黄地绿龙瓷钟二，各色瓷钟十五；瓷缸一"。数量略低于皇贵妃，其特权是使用黄地绿龙瓷器。

"妃"这一级，用"黄地绿龙瓷盘

图 85-4　清康熙　黄地紫绿龙盘　沈阳故宫博物院藏

图 85-5 清康熙 青花地黄彩赶珠
云龙纹盘，2018 年纽约苏富比拍卖

二，各色瓷盘二十；黄地绿龙瓷碟四，各
色瓷碟八；黄地绿龙瓷碗四，各色瓷碗
三十；黄地绿龙瓷钟二，各色瓷钟十二；
瓷缸一"。其特权也是使用黄地绿龙瓷
器，只是数量上比贵妃又降了不少。

　　"嫔"这一级用"蓝地黄龙瓷盘
二，各色瓷盘十八；蓝地黄龙瓷碟四，各
色瓷碟六；蓝地黄龙瓷碗四，各色瓷碗
四十；蓝地黄龙瓷钟二，各色瓷钟十；瓷
缸一"。数量上几乎已经只有贵妃的一半
了，其特权是使用蓝地黄龙瓷。

　　"贵人"这一级用"绿地紫龙瓷盘
二，各色瓷盘十；绿地紫龙瓷碟二，各
色瓷碟四；绿地紫龙瓷碗四，各色瓷碗
十八；绿地紫龙瓷钟二，各色瓷钟十"。
数量再减，且已经不能再使用黄颜色釉彩
了，其特权使用的是绿地紫龙瓷器。咸丰
二年（1852）二月，当时只有17岁的叶赫
那拉氏（慈禧）选秀入宫时，就被赐号兰
贵人，可见当时地位也比较低。

　　"常在"这一级用"五彩红龙瓷盘
二，各色瓷盘八；五彩红龙瓷碟二，各色
瓷碟四；五彩红龙瓷碗四，各色瓷碗十；
各色瓷钟六"。所用数量已经降到个位
数，且只能使用五彩红龙瓷器。

　　还有地位最低的"答应"，用"各色
瓷盘八，各色瓷碟四，各色瓷碗十，各色
瓷钟六"。在用瓷颜色上已经没有特权，

使用数量也已经极少了。

　　这项记载清楚地说明了清宫等级制度的森严，也可以看出后宫所用瓷器从釉色、纹饰、数量上都是按等级来分配的，且当时御窑生产能力极佳，能够生产的瓷器颜色五彩缤纷。

图 85-6　清乾隆　绿地紫彩云龙纹小碗，2016 年中国嘉德拍卖

图 85-7　清雍正　矾红龙纹酒杯，故宫博物院藏

86. 古代人用什么东西打酱油？

图 86-1　西晋　青瓷双系双铺首盘口壶，南京博物院藏

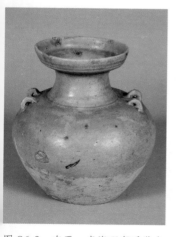

图 86-2　东晋　青瓷双复系酱色斑釉盘口壶，南京博物院藏

盘口壶，是魏晋南北朝时期常见的青瓷器皿。因为口沿下部方折，壶口呈现出一个盘状，故名。其实这个盘口并不是用来装饰的，它更像是一个直接装在瓷罐上的天然大漏斗，便于随时灌装酒水等液体而不容易滴洒。作为一件瓷质器皿，它还可以起到提携运输的作用，就像我们现在随身携带的运动水壶，因为在它的肩部常常会有半圆形状或桥拱状的双系用来穿绳，以便随时绑缚后提运酒水，甚至是"打酱油"。早在周朝时就有制作酱的记载，而真正的液体状酱油出现在北魏时期，在贾思勰的《齐民要术》中就有明确记载。

虽然盘口壶乍一看，好像长得都差不多，但从魏晋到唐代，各历史时期的造型比例和装饰细节却不尽相同。通过观察它们造型的变化能够发现，从3至7世纪左右青瓷审美取向的巨大转变，即从敦厚到纤细的转变。

三国到西晋时期的盘口和底部较小，腹部特别大。到了东晋以后，盘口进一步加大，壶颈也逐渐增高，腹部变得修长，口沿的壁也加高了，各个部位的比例也变得协调柔和，由于重心向下，所以放置更加平稳。到了南朝时，壶身加瘦，底部

渐渐收敛，壶颈也加长，壶肩部用来绑缚绳子的双系也从半圆形状转变成方形桥拱状，除了肩部的系以外，有些甚至在盘口下部也有系，是用来穿绳连接口上的盖子用的。到了隋唐时代，壶体又进一步变得瘦长，盘口高而微撇，颈部长又直，腹部已经变成椭圆形，系又变成半圆形状。

　　盘口壶的造型还衍生出双龙耳壶等其他壶式，甚至影响了晚唐五代以后的花口瓶、汤瓶、注壶等器型的诞生与发展。

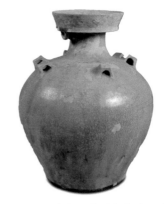

图 86-3　南朝　洪州窑青釉八系盘口壶，丰城市博物馆藏

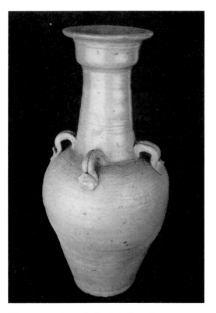

图 86-4　唐　青釉四系盘口壶
江西省博物馆藏

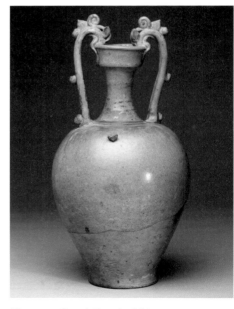

图 86-5　唐　白瓷双龙耳瓶
台北故宫博物院藏

名瓷何所恋?

87. 古瓷片也有收藏价值吗?

自古以来，瓷器收藏首要注重藏品的品相问题，旧时收藏界就有"瓷器有毛（毛边），不值分毫"的说法，然而如今大量支离破碎的古瓷片标本却成了热门收藏品。早在2011年5月，北京中汉春拍"犹珍"专场拍卖会上，一块"明宣德青花云龙纹大盘瓷片"，就曾以36.8万元人民币的高价成交。可见，优质的古瓷片藏品也极受追捧。那么，古瓷片的价值体现在哪里呢?

古瓷片本身承载着大量的历史文化底蕴，其保存的图案、文字、铭文等细节，可以展现某一时期制瓷工艺特点、器物造型装饰风格、历史文化信息乃至作为判断某些品种真实存在过的重要依据，在

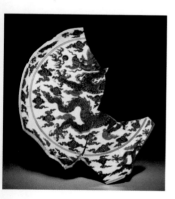

图 87-1　明宣德　青花云龙纹大盘瓷片，2011 年北京中汉春拍

古陶瓷研究中可以发挥窥一斑而见全豹的效果。如20世纪70年代，江苏扬州唐城遗址曾出土一批青花残器与标本，其中就有一件看似十分原始的唐代青花碗瓷片。此后，唐宝历二年（826）在苏门答腊海域不幸沉没的"黑石号"沉船中也出水了3件完整的同类唐代青花瓷器，前后呼应证实了唐代青花瓷的存在。

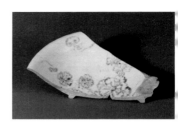

图87-2　唐　青花碗瓷片
江苏扬州唐城遗址出土

古代城市遗址中常常会出现不同年代的古瓷片标本，这是因为古人在日常生活中也会不经意间摔碎很多瓷器。随手丢弃或集中掩埋在低洼处，千百年来就累积成了庞大的数量。

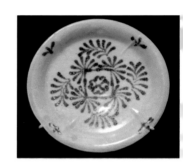

图87-3　唐　青花藻纹碟
"黑石号"沉船出水
新加坡艺术科学博物馆藏

完整精美的古代瓷器珍品普通人难以频繁上手研究，拍卖会上的古瓷完整件价格不菲，而去博物馆也只能隔窗欣赏，因此小巧易得又蕴含古瓷珍品重要特征信息的古瓷片就成为收藏入门或工艺研究时学习把玩的"好老师"。图案精美又数量庞大的古瓷片还可以将其创意转化成为经典文创产品，意义非凡。

当然，我们在收藏保护古瓷片的同时，更需要遵守国家的法律法规，严禁盗挖破坏古代遗址遗存。

图87-4　古瓷片文创镶银香插

88. 世界唯一传世的明代正统青花大龙缸长啥样?

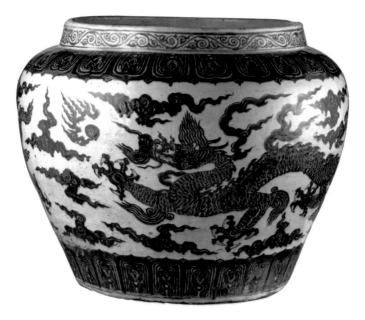

图 88-1　明　传世正统青花云龙纹大缸，上海博物馆藏

"正统九年庚戌，江西饶州府造青龙白地花缸瑕疵不堪，太监王振言于上，遣锦衣指挥杖其督官，仍敕内官赍样赴饶州更造之。"这是明代成化皇帝为其父编修的《明英宗实录》中的一段记载，其中详细介绍了正统九年（1444）时，因为江西饶州景德镇所呈烧青花大龙缸出现了很多的斑点和裂纹。于是大太监王振将此事禀报给了皇帝知晓，并派出了锦衣卫前去仗责相关的督造官员，又重新派遣亲近的臣僚或宦官怀揣图样再去景德镇重新督造。

1988年以来，景德镇御窑遗址出土了大量明代正统青花龙缸残件标本可以作为史料佐证。目前传世的明代正统青花大龙缸仅存一件，

收藏于上海博物馆。传世的正统大龙缸本来至少有两件，在一张拍摄于老北京琉璃厂古玩店前的黑白照片上，就曾出现过另外一件，通过细节对比发现与上博所藏并非一件，不过如今已不知所终，有传闻其已经破碎。

图 88-2　摄于北京琉璃厂古玩店前的另一件明代正统大龙缸

上海博物馆所藏正统龙缸是明代景德镇生产的最为硕大的成品器物之一，高65.5厘米、口径56.5厘米、底径51.0厘米。缸口装饰有卷草纹，肩胫上下各装饰莲瓣纹一周，缸体以青花料绘画五爪赶珠行龙纹两条，龙目圆瞪，四肢健硕，须发飞扬，极具明代宣德遗风，气势恢宏，可惜这件龙缸的青花发色较为灰暗。

其实在明代，生产青花大龙缸难度巨大，又极费工料。根据《江西省大志·陶书》中的记载，仅制作大龙缸的泥坯就十分缓慢，所谓"一月可成坯五口"。明代御器厂内还设置了专门烧制大龙缸的"龙缸大窑"32座，一窑每次只能烧一口龙缸，烧窑的时候需要"溜火七日夜，然后起紧火二日夜……又十日窑冷方开。每窑约用柴百二十杠（当时窑柴的计量单位），遇阴雨加十杠"。因为大龙缸体量巨大，胎壁非常厚，温度稍低无法烧透，温度稍高则很容易坍塌开裂，所以能够烧成的可谓"百不得五"。

图 88-3　明正统　青花云龙纹缸景德镇珠山御窑遗址出土，景德镇御窑博物院藏

89. 怎样快速辨别贴花瓷器和手绘瓷器？

　　瓷器上往往会有色彩丰富的装饰图案，要把图案表现在瓷器上，从工艺角度来说，常见的有两种方式：手绘和贴花。因生产效率、表现效果以及收藏价值的差异，两种装饰手法的瓷器在价格上往往也存在天壤之别。很多不良商贩往往会利用消费者缺乏对制瓷工艺的了解，用贴花工艺的瓷器冒充纯手绘瓷器，从而牟取暴利。

　　手绘瓷，是指画师用手直接在瓷坯或瓷釉上进行绘画所生产的器物，因人工生产效率低，产品数量有限，所以价格也相应较高。当然，手绘瓷器也因为画师水平高低，导致观赏价值高低不一。相对于贴花装饰来说，手绘的线条一般都较为流畅生动，填涂处也更加自然协调。

　　贴花瓷，则是先用计算机对图案进行设计处

图89-1　明成化　斗彩婴戏纹杯，画面是较为生动的手绘，台北故宫博物院藏

215

图 89-2　拥有明显网格纹的贴花瓷图案　　图 89-3　画面呆板又缺彩的贴花瓷

理，再制版批量化生产的彩料贴花花纸，最后贴附到瓷坯或者瓷釉上进行烧制。其图案一般对称工整，线条粗细均匀，但看起来比较呆板，缺少动感。

快速区分两种工艺，可以采取以下方式：

其一，观察网格纹，用放大镜看或用肉眼仔细观察画面的花纹细节，很多普通的贴花图案是由类似马赛克的网格纹、网格点组成的，而手绘瓷器不会出现这种情况。

其二，普通的贴花图案往往会出现图形交叠、错位、接头缺口、一些画面细节突然有小块缺彩的状况，这在圆形类的瓷器上比较容易发现。

其三，一些高级贴花产品也可以做到没有网格纹和交叠错位，这就需要进行仔细的细节比对。世界上没有完全相同的两片树叶，即便是同一个画师绘画在不同瓷器上的同一个图案，也会出现明显的细节差异。我们可以拿两件一样的瓷器进行对比，如果画面细节完全一致，则应该就是贴花瓷器了。

当然，实际生活中还会遇到半贴花半手绘的瓷器，这就需要积累更加丰富的陶瓷工艺知识和实物区分经验了。

90. 古代的瓷器是如何被区分等级的？

2022年4月，国家市场监督管理总局发布了最新的日用瓷国家标准。将合格的瓷器产品按外观质量等级分为优等品、一等品以及合格品，优等品每件产品不超过2种缺陷，一等品每件不超过4种缺陷，合格品则每件不超过6种缺陷。不同等级的瓷器价格自然也不同。今人如此，那么在古代会不会也将瓷器分成等级区别对待呢？

时间回溯到清乾隆八年（1743），宫廷画师孙祜、周鲲、丁观鹏以工笔画的形式完成了20幅制瓷图画《陶冶图》的创作。刚刚步入而立之年的乾隆皇帝也如他的父亲雍正皇帝一样对瓷器充满了兴趣。此时他还未曾南巡，更无法亲临远在江西的景德镇御窑，去直观地感受陶瓷的生产技艺，于是就

图 90-1　清　郎世宁绘乾隆皇帝与青花瓷瓶

有了宫廷画师创作的《陶冶图》，皇帝立即传旨："著将此图交与唐英……陶冶先后次第编明送来。"（《清宫内务府造办处各作成做活计清档》）

一个多月后，正在监理景德镇窑务的督陶官唐英顺利完成了编撰《陶冶图》文字说明的任务，并献于乾隆皇帝。《陶冶图说》以左图右文的形式将20幅图分成了原料、成型、装饰、烧成、包装、祀神酬

图 90-2　《陶冶图》第二十图《祀神酬愿》

愿等六大类别，将景德镇的陶瓷生产工艺娓娓道出，是中国古文献中第一本完整记录景德镇制瓷工艺的著作。

其中的第十九图为《束草装桶》，说的是瓷器在烧成后，要按上色（一等品）、二色、三色、脚货四类进行分等。后两档的瓷器直接在本地市场销售，在包装运输时，一等品的圆器（在轮车上一次拉坯成型的器物）和一等品、二等品的琢器（不能在轮车上一次拉坯成型的器物）都要用纸包裹后装桶，由装桶匠专司其事。二等品的圆器每十件为一桶，用草包扎后再装桶，以方便运载。而运输到各省售卖的粗瓷，则几十件放在一起为一驮，里面用茭草隔垫，外面用竹篾缠绕。如此看来，古时的瓷器还真是以不同的等级来区别对待的。

图 90-3 景德镇传统瓷器打草包

91. 耀州窑的倒流壶里有何乾坤?

耀州窑是北方青瓷代表性窑场,主窑场位于今天陕西省铜川市黄堡镇,因唐宋时属耀州治,因此得名。耀州窑青瓷装饰以剔、刻、划、印花为主,其中尤以刻花最为精美,技艺之高超,居同时期诸窑前列。与同时期的越窑等青瓷相比,耀州窑青瓷采用深刻手法来体现图案立体感,坯体雕刻时按一定的坡度下刀,随着刀锋由浅至深,施釉烧成后纹路处积聚的釉层由薄到厚,呈色亦由浅青到深绿,深色的花纹被浅色的隙地衬托,显得犀利而精美。此类装饰风格影响了宋代北方很多窑场,并形成了耀州窑系,成为"宋代八大窑系"之一。

图 91-1 宋 耀州窑青瓷印花菊花纹茶盏,台北故宫博物院藏

在现存众多的耀州窑瓷器中,有一件国宝级文物"五代青釉刻花提梁倒流壶",高18.3厘米,腹径14.3厘米,国家文物局将其列入《第三批禁止出国(境)展览文物》,可见其珍贵程度。它具有伏凤式提梁,以花蒂象征壶盖,盖与壶衔接处堆塑一对母子狮,母狮张口为流,球形壶腹刻饰缠枝牡丹。奇怪的是这件壶的顶部没有注水口及壶盖,而是在底部中心开有一梅花形注水孔用来注水,在注水后将壶放正,水不会从壶底反流出来,而是从狮流口正常倒水,这显示了五代时期耀州

图 91-2 宋 耀州窑青瓷刻花香炉 日本东京国立博物馆藏

图 91-3　五代　耀州窑青釉
刻花提梁倒流壶，陕西历史
博物馆藏

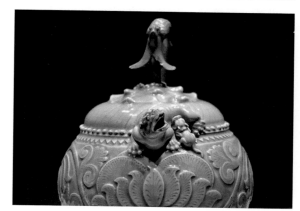

图 91-4　倒流壶细节

窑窑工的聪明智慧和高超的制瓷水平。从
其内部构造可以发现，五代时期的耀州窑
工匠已经运用了类似现代物理学中"连通
器液面等高"的原理来设计倒流壶。

　　"倒即是正，正也是倒，倒的终点为
正，正的终点为倒。"倒流壶的巧思还给
予了我们这样一个深刻的反思，即告诉众
人：做任何事情都是不要超越限度。

图 91-5　耀州倒流壶内部结构

92. 茶圣陆羽是如何给唐朝瓷器排名的?

唐代以前中国人饮茶，往往是直接采生叶后长时间烹煮成羹汤而饮用的，唐代《膳夫经手录》载："茶，古不闻食之，近晋宋（刘宋）以降，吴人采其叶煮，是为茗粥。"可知东晋南北朝时江南吴人已经煮茶为粥来饮用了。

到唐代，煎茶法开始流行，其程序主要有：备器、选水、取火、候汤、炙茶、碾茶、罗茶、煎茶（投茶、搅拌）、酌茶。将团饼茶经过炙、碾、罗等工序，制成微粒茶末，再根据水的煮沸情况（煮水时如鱼目微有声，为一沸；锅边缘如涌泉连珠，为二沸；波浪翻滚时，为三沸）。进行煎茶，一沸时要加盐调味，二沸时投茶末，三沸后再分茶入盏中，每盏的茶沫要均匀。

陆羽《茶经》中就详细介绍了茶树的土壤、气候等生长环境，加工茶叶的工具，制茶的过程及

图 92-1 唐 阎立本
《萧翼赚兰亭图》（南宋摹本）中的煎茶场景
台北故宫博物院藏

222

图 92-2　唐　陆羽
《茶经》

煎茶之法等。其中"四之器"专门列举了烹饮用具的种类和用途："碗，越州上，鼎州次，婺州次，岳州次，寿州、洪州次。"他根据自己的认知，对唐代当时流行的几座著名窑场生产的瓷质茶碗进行了排名。即越窑瓷器最好而排名第一，鼎州窑、婺州窑、岳州窑、寿州窑、洪州窑等为次。

图 92-3　唐　越窑秘色瓷五曲花
口盘，陕西历史博物馆藏

当时北方邢窑与南方越窑已经形成"南青北白"的唐代瓷业格局。当时就有人认为邢窑要比越窑茶碗好，但陆羽则又明确提出自己的观点："若邢瓷类银，越瓷类玉，邢不如越，一也。若邢瓷类雪，则越瓷类冰，邢不如越，二也。邢瓷白而茶色丹，越瓷青而茶色绿，邢不如越，三也。"坚持认为不论从器物色泽、质感、茶色等各个角度来说，越窑茶器都优于邢窑。

图 92-4　唐　邢窑白釉碗
故宫博物院藏

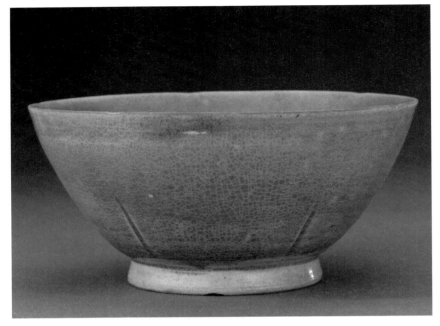

图 92-5　唐　岳州窑青瓷碗、故宫博物院藏

同时，陆羽还指出了各窑产品泡茶后的呈色，并再次作了优劣分析。越窑和岳州窑瓷器发青色，颜色青则适合盛茶。而邢窑瓷器发白色，使茶色呈现红色；寿州窑瓷器发黄色，使茶色呈现紫色；洪州窑的瓷器发褐色，使茶呈现黑色,这些都不太适宜盛茶。

陆羽对瓷器茶碗窑口进行的比对排名早已远去，至今有1200余年，或许因个人喜好而有失偏颇，但这份记载早已成为瓷茶文化的瑰宝，使我们能够与唐代茶人亲密对话。

图 92-6　唐　寿州窑黄釉碗
安徽博物院藏

224

93. 明代成化鸡缸杯为什么那么贵?

　　2014年苏富比香港春拍，一只仅重50克的明代成化斗彩鸡缸杯以2.8124亿港元成交，一举刷新了当时中国瓷器世界拍卖的最高纪录，将其换算成人民币的话，大约1克就需要400多万元，其价真可谓万倍于等重的黄金，鸡缸杯自此名满天下。其实，这已经不是成化鸡缸杯第一次登顶最贵瓷器宝座了，其曾在1980年（528万港币）以及1999年（2917万港币）两次上拍，均刷新了当时的中国瓷器世界拍卖纪录。

　　鸡缸杯如此之贵也并非当今一时之态，早在明代本朝，其价值就已经很高。根据明代官修史书《神宗实录》记载："神宗时尚食，御前有成化彩鸡缸杯一双，值钱十万。"可见万历皇帝也喜欢鸡缸杯，而且置于御前，很可能是用来盛酒之杯，此时的鸡缸杯已经身价十万钱之巨。而到了清代，

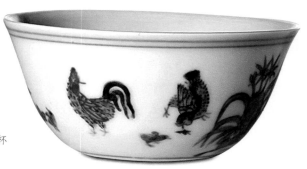

图 93-1　明成化　斗彩鸡缸杯
龙美术馆藏

225

朱彝尊在刻成于康熙四十八年（1709）的《曝书亭集》中也说道："万历器索金数两，宣德、成化者倍蓰之，至鸡缸非白金五镒市之不可，有力者不少惜。以陶器而得玉之上价，其贵重如此。"说明康熙时鸡缸杯仍备受追捧，身价不菲，那么又是什么样原因支撑起了如此昂贵的瓷器小杯呢？

图 93-2　明宪宗成化帝像

　　从工艺上说，斗彩瓷是釉下青花勾线加釉上填彩的综合装饰技艺，画工颇为细致，且需经过高、低温两次烧成，工艺要求较高。除此以外，它的出现还与明宪宗成化帝本人有着密切的关系。成化帝有贵妃万氏，比他还要年长17岁，是幼年时照顾他的宫女，成化帝幼年经历动荡惊惧，于是对万氏产生了炙热的恋母情结，登基后便纳为贵妃，生下皇长子（不足一岁夭折），后来万氏过世后皇帝伤感至极，不到半年也追随其而去。相传万贵妃钟爱瓷器，这也促成了成化帝对瓷器的重视，为博贵妃欢心，皇帝下令在景德镇御窑烧造了许多小巧玲珑的御用瓷器，其中就有一批斗彩鸡缸杯。鸡缸杯图案的主题是子母鸡，即公鸡在前开道，母鸡带着仔鸡觅食戏耍，尽显妻贤子孝的美满之意。成化帝热衷于书画，成化丙午年（1486）他在欣赏宋人画的《子母鸡图》时，看到母鸡带着几只小鸡觅食的温馨场面，非常有感

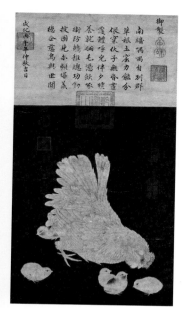

图 93-3　宋　佚名　《子母鸡图》（成化帝御题诗），台北故宫博物院藏

触，并在画中御题诗一首，遂萌发了要做斗彩鸡缸杯的愿望。

　　鸡缸杯通常为上宽下敛的造型，斜壁，敞口，卧足。胎质细腻匀净，釉料莹润洁白，多薄如卵幕，润若琼玉。外壁淡勾青花，以深浅不同的黄、绿、红彩多次敷色填廓。器身绘饰两组牡丹花卉湖石子母鸡图，形象率真生动，构图清雅隽秀，情趣盎然。目前，全世界有案可查的完整鸡缸杯，加起来一共不超过21只，相较于大名鼎鼎的汝窑和元青花更为稀少。

图 93-4　明成化　斗彩鸡缸杯，台北故宫博物院藏

94. 无所不能的像生瓷，您见过吗？

"像生器皿，色目非一，人物鸟兽，指不胜屈。"这是清末寂园叟陈浏对于景德镇像生瓷的描写。准确来说，像生瓷其实是传统瓷雕中的一类，主要是模仿各种生物形象的一类瓷种。因为需要准确描摹自然生物的外貌形态，因此景德镇的像生瓷多使用色调齐全的彩绘装饰。所模仿的生物包括禽鸟、海螺、果品、鱼蟹、草虫等，凡见者皆可模仿，真可谓无所不能。从现存的清代景德镇像生瓷作品来看，其色调形态与真物酷似，惟妙惟肖，生动传神，尤以乾隆时期最为鼎盛。当然像生瓷的"生"字还有更为广义的理解，除模仿自然生物以外，还可以模仿青铜器、漆器、大理石盒、木纹盒、布巾等事物，皆可以形乱真。

图 94-1 清乾隆 像生瓷鸭 故宫博物院藏

图 94-2 清乾隆 像生瓷海螺，故宫博物院藏

图 94-3 清乾隆 像生瓷果盘，故宫博物院藏

图 94-4　清嘉庆　仿木纹釉描金花卉纹花盆、故宫博物院藏

图 94-5　唐　仿生绢花
新疆吐鲁番阿斯塔那 187 号古墓
出土

"像生"一词在宋时应该特指那些仿制后用于陈设观赏的盘装花果。其实仿生花果装饰物在唐代早期就已经十分流行，且技艺高超。比如1973年新疆吐鲁番阿斯塔那187号古墓中就出土的一束特殊的唐代仿生绢花，出土时完好无缺，色彩鲜艳，姿态盎然。

到明代，宜兴紫砂陶制像生器也已经颇具声誉，开启了像生陶瓷制作的先河。到了清乾隆时期，景德镇陶工对釉、彩配方及烧窑技术的掌握已经达到了炉火纯青的境界，如此才能做到随心所欲地仿烧各种物品。

95. 明朝永乐皇帝最爱甜白釉瓷吗?

晚明文学家王世懋在谈及永宣瓷器时曾说:"永乐、宣德间内府烧造,迄今为贵。其时以鬃眼甜白为常,以苏麻离青为饰,以鲜红为宝。"(明·王世懋《窥天外乘》)总结了明代初期永乐、宣德朝瓷器中最具代表性的就是甜白、青花及红釉瓷器。根据

图 95-1　明成祖朱棣像

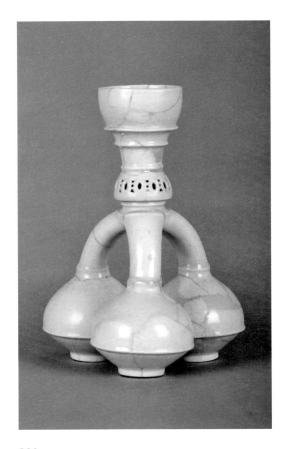

图 95-2　明永乐　甜白釉锥花三壶连通器(修复件),景德镇御窑博物院藏

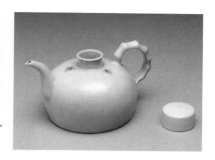

图95-3　明永乐　甜白釉三系竹节把壶
台北故宫博物院藏

1989年景德镇珠山明代御窑厂遗址发掘报告，永乐前期地层中的甜白釉瓷器占到了出土物器物的98%以上，也印证了王世懋"甜白为常"的记载。而朱棣本人也对甜白釉瓷器情有独钟，在《明太宗实录》中就有记载："回回结牙思进玉碗，上不受，命礼部赐砂遗还。谓尚书郑赐曰：'朕朝夕所用中国瓷器，洁素莹然，甚适于心，不必此也。'"可见甜白釉瓷器洁白莹润而端庄素雅，连沉浸于万国来朝中的永乐大帝都深为折服，并引以为傲。永乐时期大量烧造白色瓷器的原因可能与朱棣个人习气有关，他21岁到北平就藩为燕王，在故元大都生活了20多年，登基后又迁都于此，感染元人尚白之风就再正常不过了。

由于永宣时期的甜白釉瓷器很多都是在暗刻纹的薄胎上施以白釉，烧成后温润如玉，乃至于半脱胎的程度。在不同角度的光线下会透出不同效果的釉下暗花，若隐若现，亦真亦幻，给人一种无与伦比的变化美感。甜白的釉面比元代卵白釉更为乳浊，极似莹白的糖霜，给人以温柔甜净之感，故名"甜白"。

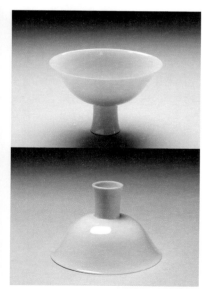

图95-4　明永乐　甜白釉高足碗
台北故宫博物院藏

96. 18块钱收购的瓶子为何能成为博物馆镇馆之宝?

在扬州博物馆,有一件特殊的国宝级文物瓷器,馆方用200多平方米的展厅只为展示这一件器物,不但用玻璃罩着,还在关键位置安排了专人值守,参观者也只能远远地欣赏它。从其安防措施之严就可以知道这件瓷器非同一般。这就是声名远播的"元代霁蓝釉白龙纹梅瓶",这件梅瓶高43.5厘米、口径5.5厘米、底径14厘米;小口、颈短、肩丰、肩以下渐收;造型秀挺,霁蓝釉夺目,瓶上所刻赶珠白龙纹剽悍迅猛,气势磅礴,颇有叱咤风云之势,是元代梅瓶中的极品之作。

元代霁蓝釉瓷器传世极少,是比元青花更为罕见的瓷艺品种。据不完全统计,全世界仅存12件,且均收藏于世界知名博物馆中,除了扬州博物馆这件以外,法国吉美国立亚洲艺术博物馆以及北京市颐和园管理处还分别藏有一件同类型梅瓶,以扬州博物馆这件瓶型最大,而这件梅瓶落户扬州博物馆的过程中还有一段极为传奇的经历。

1976年,一位名叫朱立恒的青年人瞒着家人带着一只梅瓶进入了扬州市文物商店,店员仔细看了看,表示这只瓶子上面没有明确的官款,应该是一件清代民窑产

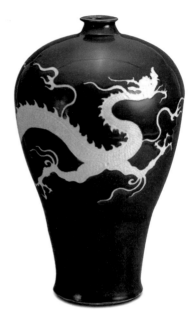

图96-1 元 霁蓝釉白龙纹梅瓶
扬州博物馆藏

图96-2 元 霁蓝釉白龙纹菱口盘
伊朗国家博物馆藏

品，便提出只能以16块钱的价格进行收购。双方最终以18块钱的价格成交，虽然钱不多，但在当时已是一名普通工人半个多月的工资了。由于当时扬州市文物商店工作人员对元代瓷器的了解还十分有限，所以这个瓶子开始并不受待见，被放置在角落里。直到一位名叫沈胜利的上海收藏家在逛文物商店时注意到了它，对其清代瓷器的身份提出了质疑。扬州博物馆瓷器研究专家周长源得知后，便开始对这件梅瓶进行考察，在杂志上发表了多篇介绍文章，从而引起了中国古陶瓷学术界的注意。此后，在故宫博物院冯先铭先生和南京博物院王志敏先生的共同鉴定下，确认了这件梅瓶是元代景德镇窑烧制的霁蓝釉瓷器精品，因此北京、上海、南京等地的多家博物馆都有意收藏，而在扬州博物馆原馆长晏炳森先生的多方努力下，最终这件梅瓶被留在了扬州。1981年，"元代霁蓝釉白龙纹梅瓶"最终在扬州博物馆安家落户，国家文物鉴定委员会也于1992年鉴定此瓶为国宝级文物。

图 96-3　元　霁蓝釉白龙纹梅瓶，法国吉美国立亚洲艺术博物馆藏

97. 十二月花神杯何以能让康熙皇帝龙颜大悦?

《匋雅》中说:"康熙十二月花卉酒杯,一杯一花,有青花,有五彩,质地甚薄,铢两自轻……若欲凑合十二月之花,诚戛戛乎其难。"诚如所言,如今就连景德镇中国陶瓷博物馆所藏的一套"康熙青花五彩花神杯"亦只剩9件而不全,何况普通藏家。清康熙二十年至二十七年(1681—1688),时任工部虞衡司郎中的臧应选被派往

图 97-1　清康熙　青花五彩十二月花卉纹杯、故宫博物院藏

图 97-2　清康熙　青花十二月花神杯,故宫博物院藏

图 97-3　康熙皇帝便装写字画像

江西景德镇负责督造官窑瓷器，其督窑制器"土埴腻、质莹薄、诸色兼备，极尽精美"，史称为"臧窑"。这也标志着自明万历三十六年（1608）停烧的景德镇御窑由此涅槃重生。

在臧应选督窑期间，"官样设计师"刘源贡献了无与伦比的创造力，开启了清一代御瓷美学艺术的新境界，可谓康熙御窑的灵魂人物。康熙朝著名的瓷艺精品摇铃尊、柳叶瓶、苹果尊等皆出其手。刘源早年因侍奉内廷，伴驾皇帝，多有机会饱览内府珍玩，博文广识。其在绘画、书法、雕刻等方面皆极具造诣，设计施图技艺非凡。《清史稿》也赞他："参古今之式，运以新意，备诸巧妙。于彩绘人物、山水、花鸟，尤各极其胜……其精美过于明代诸窑。"而在刘源设计的数百种瓷样中，十二月花神杯更是空前绝后，首次将绘画、诗词、书法、篆印结合在一起，运用到瓷品上。据说，当时年轻的康熙帝见到十二月花神杯亦龙颜大悦，几次南巡都带在身边，他不仅喜欢花神杯精巧细雅的工艺，更喜欢花卉配唐诗的文人意境。

花，是人人羡爱的天地灵萃，古人爱花抒情，常能悦其姿色而知其神骨，能够巧妙地运用每一种花的独特韵味，深得其情趣。所谓："梅标清骨，兰挺幽芳，茶呈雅韵，李谢弄妆。"花的独特性情便在

这清、幽、雅、丽之间一览无遗。刘源所设计的"十二月花神杯"分别以梅花、水仙、玉兰、桃花、牡丹、石榴、荷莲、兰草、桂花、菊花、芙蓉和月季为主题,一花一月,并配以相应的唐诗装饰,可与成窑鸡缸杯相媲美。如腊月梅花杯,杯后配文曰:"素艳雪凝树,清香风满枝。"梅花被誉为"花中清客",在寒冬凛冽之际盛开,当属众花中品格高雅坚毅的典范。其孤洁清高,清香宜人,与松、竹并称"岁寒三友"。又有正月水仙杯,杯后配文曰:"春风弄日来清书,夜月凌波上大堤。"水仙被誉为"花中雅客",严寒时节,仅凭一勺清水,亭亭玉立,玉洁冰清又馥郁芬芳,令人欣赏。

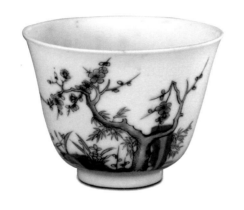

图 97-4　清康熙　十二月花神杯
之腊月梅花杯

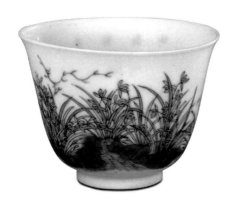

图 97-5　清康熙　十二月花神杯
之正月水仙杯

98. 永乐青花压手杯美在何处？

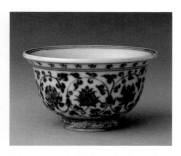

图 98-1　明永乐　青花压手杯
（花瓣心），故宫博物院藏

图 98-2　明永乐　青花压手杯
（花瓣心），故宫博物院藏

景德镇明清时期生产的传统名瓷杯、碗类器物大多都以胎薄光透、画细等特点为世人所推崇。但有一种明代永乐时期的极品名瓷却反其道而行之，其"胎厚"且"画浊"，因为沉重压手而被称为"压手杯"，这就是永乐御窑名品"青花压手杯"。它杯体如小碗状，口微撇，鼓腹，丰底，圈足微外撇，内外均绘有青花纹饰。杯心绘二方连续海浪状连体花瓣纹一周或双狮戏球纹一周，中心署青花"永乐年制"四字篆书款。外壁口沿下绘26朵小梅花，腹部绘缠枝莲纹一周，圈足外侧则绘卷草纹一周。用笔多勾染法，自然流畅，线条中有明显的早期青花料点特征。据目前收藏资料记载，带有青花"永乐年制"四字篆书款的完整压手杯仅故宫博物院藏有4只，是历代古陶瓷中存世量最少的瓷器之一，开创了皇家御用瓷器落本年皇帝年号款的先例，其综合价值绝不逊色于存世仅约3只的明成化斗彩三秋杯。

曾任职明代蜀王府长史的谷泰，在其天启年间刊行的《博物要览》一书中极为仔细地对永乐压手杯作了介绍："若我永乐年造压手杯，坦口，折腰，砂足滑底。中心画有双狮滚球，球内'大明永乐年制'六字或四字篆书，细若米粒，此为

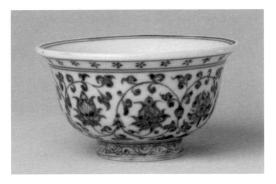

图 98-3　明永乐　青花压手杯（双狮心）
故宫博物院藏

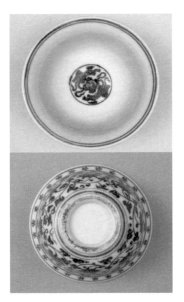

图 98-4　明永乐　青花压手杯
（双狮心），故宫博物院藏

上品；鸳鸯心者次之；花心者又其次也。杯外青花深翠，式样精妙，传世可久，价亦甚高。"从这一描述中我们不难发现，"压手杯"其实并非今人取名，而是在明代就已经如此称呼。除了"永乐年制"四字篆书款外，或许还存在"大明永乐年制"六字篆书款的压手杯，且不同的杯心图案其优劣等级也不同。目前，其记载的双狮绣球内书年款和花心内书年款的永乐青花压手杯都能见到。

图 98-5　明永乐　青花压手
杯标本　景德镇明代御窑遗址
出土，景德镇御窑博物院藏

99. 还有比鸡缸杯更珍贵的成化斗彩杯子吗？

2013年9月12日，"孙瀛洲捐献文物精品展"在故宫博物院景仁宫开幕。其中展出的一对明成化斗彩杯，在灯光的照射下，光彩熠熠，盈润光泽。这对斗彩杯的外形轻灵清秀，胎体薄如蝉翼。杯上描画了数只在山石花草中翻跹飘动的红、黄蝴蝶，由于描绘的是秋天的风光，而历时三月的秋季又有"三秋"之称，因而被赋予了"成化斗彩三秋杯"的雅号。这对三秋杯是20世纪文博界著名陶瓷专家孙瀛洲先生于1956年向故宫博物院捐赠的3000余件文物中的一件（对），其来历颇具传奇色彩，因数量极少，比成化斗彩鸡缸杯还要珍贵。

相比于尚有20件左右的完整成化斗彩鸡缸杯而言，目前在全世界，成化斗彩三秋杯仅存约3只，除故宫博物院所藏之外，台北故宫博物院尚有1只，是名副其实的国宝级文物。据孙瀛洲亲属介绍，孙先生日常生活十分朴素，平日一身素衣，一日三餐也极为简略，每星期只吃一次肉，而且只是二两猪头肉。就是这样一位生活节俭的收藏家，在民国时期为了收购这对成化斗彩三秋杯，他一掷40根"小黄鱼"（"小黄鱼"是指一两一根

图99-1　明成化斗彩三秋杯一对孙瀛洲先生捐赠故宫博物院藏

的金条）。当时一根"小黄鱼"大约可以兑换30至40块大洋，而每亩良田约价值20块大洋，40条"小黄鱼"就约等于60亩良田，毫无疑问在当时这就是一笔巨款。当时旧北平古玩商会会长要高价收购，孙先生不为所动，坚决回绝，最终与其毕生收藏一起捐献给了国家，如此情怀着实让人感动。

人们收藏古代艺术品的意义何在？无论以何种方式，其实这些源自社会的物质财富最终都会回馈给社会，相比千年不朽的陶瓷，人的一生何其短暂！器物藏品永远只是一个载体，我们需要的无非是在藏瓷、玩瓷以及分享陶瓷知识的过程中感受岁月情怀与历史的温度。

图 99-2　三秋杯上翩跹飘动的红黄色蝴蝶
故宫博物院藏

图 99-3　明成化　斗彩三秋杯
台北故宫博物院藏

100. 利用古代绘画也能对陶瓷进行考古吗？

公众所熟知的考古其实主要是田野考古，就是通过户外的考古发掘揭露古代遗址、墓葬，从而研究与之相关的人文历史文化。考古发掘过程中常常能够出土作为日用器皿的陶瓷器物以及标本，我们既可以通过对这些陶瓷的工艺及装饰研究来估算它的大致年代，从而确认遗址或墓葬的上限时间，也可以从遗址出土的印章、墓志等纪年材料中反推这些陶瓷的年代和相关信息。除了对古代遗址、墓葬进行考古发掘以外，通过对古代绘画的仔细观察研究，亦可让我们深入认识很多的历史文化信息。古代绘画中其实存在不少陶瓷器物形象，因此我们是可以针对古代绘画进行陶瓷考古，这就是考古学科的一个重要分支"美术考古学"。

中国古代的墓葬壁画自西汉前期开始出现，发展到唐宋时期已经十分成熟，墓葬壁画中有大量的备酒、备茶、饮宴场景，反映了墓主人生前的生活场景。其中就会出现大量的陶瓷形象，也能充分展示它们不同的用途和准确的使用方法，这就能够很好地解决我们对一些造型陌生的古陶瓷器物用途的疑问。

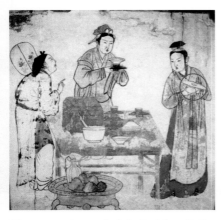

图 100-1　金　河南焦作老万庄 1 号墓壁画中的白釉渣斗

图 100-2　宋　《宋仁宗后坐像轴》中的白釉渣斗，台北故宫博物院藏

图100-3 唐 邢窑白瓷渣斗
美国哈佛艺术博物馆藏

同样，古代欧洲的油画作品也生动写实地记录了一些陶瓷器物。尤其是17世纪以来，欧洲静物画的创作进入了高峰期，所绘中国青花瓷极为精准传神。1660年，荷兰著名静物画家威廉·卡尔夫创作的名画《静物：青花执壶、瓷盘、水果、鹦鹉螺杯》就准确地描绘了一件明代嘉靖时期景德镇生产的青花喷泉纹执壶，它与收藏在法国吉美国立亚洲艺术博物馆的一件执壶原物极为相似，通过了解油画的创作年代及背景可以深入探寻中国瓷器的外销时间、外销目的地、使用人物以及使用情境，既有趣味又意义非凡。

图100-4 威廉·卡尔夫《静物：青花执壶、瓷盘、水果、鹦鹉螺杯》
美国大都会艺术博物馆藏

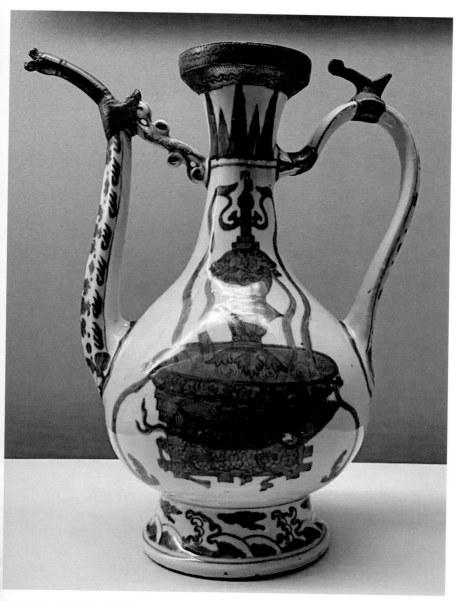

图 100-5　明嘉靖　青花喷泉纹执壶，法国吉美国立亚洲艺术博物馆藏

参考文献

[1]陶谷.清异录[M].隆庆六年（1572）叶氏篆竹堂刊本.

[2]沈括.梦溪笔谈[M].四部丛刊续编景明本.

[3]李昉.太平御览[M].正统道藏本.

[4]邵伯温.邵氏闻见录——历代名家小品文集[M].康震，校注.西安：三秦出版社，2005.

[5]吕大临.考古图[M].杭州：浙江人民美术出版社，2017.

[6]陶宗仪.南村辍耕录[M].四部丛刊三编景元本.

[7]曹昭.格古要论[M].北京：中华书局，2012.

[8]项元汴.历代名瓷图谱[M].英国：英译本，1908.

[8]黄彰健（校勘）.明实录·英宗实录[M].北京：中华书局，2016.

[9]张廷玉.明史·列传[M].北京：中华书局，1974.

[10]香港中文大学、第一历史档案馆.清宫内务府造办处档案总汇[M].北京：人民出版社，2007.

[11]国家图书馆.大明集礼影印本[M].北京：国家图书馆出版社，2009.

[12]吴隽.陶瓷科技考古[M].北京：高等教育出版社，2012.

[13]秦大树，刘静，江小民，等.景德镇市兰田村大金坞窑址调查与试掘[J].南方文物，2015（2）.

[14]陈元甫，伊世同.浙江临安晚唐钱宽墓出土天文图及"官"字款白瓷[J].文物，1979（12）.

[15]浙江省文物考古研究所，浙江省博物馆，杭州市文物考古研究所，等.晚唐钱宽夫妇墓[M].北京：文物出版社，2012.

[16]白焜.宋·蒋祈《陶记》校注[J].景德镇陶瓷，1981（S1）.

[17]陆明华.再议哥窑与龙泉哥窑瓷器[J].紫禁城，2017（12）.

[18]梁柱.湖北钟祥明代梁庄王墓发掘简报[J].文物，2003（05）.

[19]王炳文.跋涉集——北京大学历史系考古专业七五届毕业生论文集[C].北京图书馆出版，1998.

[20]冯先铭.中国古陶瓷图典[M].北京：文物出版社，1998年.

[21]徐浩生，金家广，杨永贺.河北徐水县南庄头遗址试掘简报[J].考古，1992（11）.

[22]中国第一历史档案馆.雍正朝汉文朱批奏折汇编[M].南京：江苏古籍出版社，1991.

[23]刘新园.明宣德官窑蟋蟀罐[M].南昌：江西美术出版社，2002.

[24]郑岩.龙缸与乌盆——器物中的灵与肉[J].文艺研究，2018（10）.

[25]熊寥.陆羽《茶经》与越窑[J].陶瓷研究，1990（04）.

[26]张柏.中国出土瓷器全集[M].北京科学出版社，2008.

[27]周艳.《羯鼓录》研究[D].武汉音乐学院，2007.